尋茶

U0034656

從古代追尋茶的源
頭與歷
香氣繚繞
帶來一
受茶葉的薰陶，
味

問道

張愛林 著

探索茶的起源與歷史，一窺茶葉的奧祕與多樣性

從西湖龍井到六安瓜片，每一種茶都有其獨特的韻味

讓人心曠神怡，陶醉其中

觀茶色、聞茶香、品茶味、悟茶韻，

在品茶過程中找到身心靈的愉悅與寧靜

茶道哲學，以德為先，源遠流長的茶文化

目錄

目錄

前言

　　喝茶養身，品茶養心。對於愛茶之人而言，那一盞香茗，無疑是這困頓世間最甘醇的味道。少時讀《南方有嘉木》，被作者筆下的茶人情致所打動，因為喜歡，於是結緣。這些年東奔西走，丟掉的喜好很多，而唯有愛茶的初心，始終未變。於我而言，茶已然融入血液，成為了生命的一部分。

　　這片美麗富饒的土地，不僅孕育了燦爛的中華飲食文化，更譜寫了一部令人驕傲的茶葉文明史。數千年來，茶葉與人相識、相知、相戀、相伴，上演了一場跌宕起伏、歷久彌新的曠世奇緣，從尋覓食物過程中的意外發現，到烹煮食物時隨風飄入鍋中的巧合，再到分門別類、百花齊放，茶用它獨特的魅力，滋養了一代又一代愛茶之人的心靈。在愛茶人的眼中，茶具有多姿的品性、馥郁的蘊香，更具有清雅的氣潤和內斂的神祕。

　　喝茶是一個與內心對話的過程，更是一個與時空對話、與生命對話的過程。在疲憊之時，尋一處幽靜，與清風綠樹為友，與星空蛙鳴為伴，沏一壺泉水，泡一杯好茶，茶香裊裊中，偷得浮生半日閒，品茗香浮動，翻閒書幾頁，舒緩身

前言

心，實屬悠哉快哉。唇齒留香之際，沉澱的是心情，感知的是溫度，遇見的是美好。

遺憾的是，愛茶之人很多，懂茶之人卻寥寥。在這個浮躁的年代，能夠靜下心來品茶，看它的山場，看湯色，看葉底，喝滋味，才是真正的懂茶。那些天天喝茶論茶，卻在無形中暴露出與茶相違的言行，不屬於茶人之列。

基於此，我編寫了這本書，以期用一本書的厚度，讓你感知茶事，真正完成從愛茶人到懂茶人的轉變。本書從知茶、尋茶、泡茶、品茶和茶道五大方面詳細介紹了茶，是一本為想學茶或正在學茶的愛茶人士提供的入門茶書。閱讀此書，希望你能全面了解有關茶的知識、技藝和文化，學會鑑茶、泡茶、選具和品茶，對茶多一點認識，多一份喜愛。

本書為你充分展現了與茶相關的細節。翻閱此書，你將走進一個關於茶的美好世界，與茶深入對話。

從愛茶到懂茶，只是一本書的距離。在寫作的過程中，儘管勤奮，也唯恐自己才疏學淺。為力求盡善盡美、嚴謹可靠，特別重視走訪茶區，遍訪茶農、茶人；嚴謹考證茶史、茶葉製作工藝、技術傳承、茶樹品種；翻閱無數文獻、文字資料，幾易其稿，最終成書。

風霜雪雨，一路問茶，山長路遠，不忘初心。記得在西湖的那個雨夜，燈下孤影，憑欄望湖，我就著龍井的清香，

寫下介紹它的文字。茶香浮動，茶潤詩心，那一刻，彷彿自己就是湖畔育茶的茶人，早已與茶融為一體。

　　愛茶是一種心情，更是一種境界。立言不易，願你從茶開始，用一書的距離，啟動你美麗心智的遇見。好山、好水、好心情，好壺、好茶、好朋友，這便是茶道的最高意境。

第一部分
探索茶的奥祕

一、茶的起源與歷史

《茶經》上記載:「茶之為飲,發乎神農氏,聞於魯周公。」中國是世界上最早種茶、製茶、飲茶的國家,茶樹的栽培也能追溯到幾千年以前,有非常深厚的茶文化。有人說茶可入藥,有人說茶可入食,還有人認為茶葉就是一種飲品。那麼,茶到底為何物?起源於何時?生長於何地?且看本章慢慢道來。

▶茶的起源

時至今日,喝茶不僅是因為風雅,而是慢慢演變成一種習慣,滲透到人們的生活中,上至王侯將相、文人雅士,下至平民百姓、挑夫商販,很多人都是「不可一日無茶」。俗語有言:「開門七件事,柴米油鹽醬醋茶」。

那麼,究竟什麼時候開始,有了茶?茶究竟為何物呢?

茶的利用起源

相傳:「神農嘗百草,日遇七十二毒,得荼(茶)而解之。」意思是說神農遍嘗野草,有一天中毒暈倒了,喝了茶水才得以解毒,神農得此仙草,驚喜萬分,命之為「茶」,

這便是茶的起源。

在傳說中，茶以「藥」的形象，與人類邂逅，從此，開啟了五千餘年的不解之緣。

拋開神話傳說，原始世界混沌初開，萬物生長，「求可食之物，嘗百草之實」是最自然最普遍的現象，茶被作為「口嚼食料」也是非常有可能的。

還有人認為，最初，茶是用來祭祀的。但具體先作藥用，還是先作食用抑或是祭祀之用，至今說法各異。但有一點可以肯定，茶最廣泛的功能 —— 飲用，應該是在食用和藥用的基礎上發展而來的。

可能一開始，茶葉作為果腹之用，偶然之中，人們發現了它的醫療作用，一旦醫療作用得到認可，便被廣泛傳播。逐漸的，人們意識到，茶除了藥用成分，還有營養成分，於是，烹茶為羹也就自然而然地推廣開來。這種演變，沒有嚴格的時間點，食用、藥用和飲用，相互交叉，也相互促進。茶的利用經過了漫長的發展和進步，人們用之解渴、醫病、陶冶性情。它無聲地滋潤著我們的生活，一抹茶香增恬淡。

茶的地域起源

茶被西方人稱為「神奇的東方樹葉」，中國，是茶的故鄉。除了種類繁多的紅茶、綠茶、白茶等等，人們津津樂道的日式抹茶、英式紅茶，也都起源於中國。

9 世紀末，抹茶隨日本遣唐使流傳進入日本，被廣泛運用，並很快被發揚光大，形成現在的茶道文化，成為日本文化的重要組成部分之一。

英國本土是不產茶的，18 世紀，英國人為了引進茶葉，飄洋過海，但長路漫漫，茶葉在運輸過程中，產生了奇妙的化學反應。經過發酵的茶葉，香氣獨特，風味十足，英國人輔之以牛奶、檸檬、蔗糖，成為享譽世界的英式紅茶。

在中國，南起雲桂、北至秦嶺，東抵蘇皖，從海拔幾十公尺的沿海到海拔 2,600 公尺的高原，都分布著茶葉產區。

《茶經》裡提到：「茶者，南方之嘉木也」，意思是說，茶起源於中國南方。

關於中國茶樹的發源地，說法較多。早在《華陽國志·巴志》裡，記載著西元兩千多年前，巴國境內就已經開始培植茶葉，並作為貢品獻給周王室。

另有清代顧炎武的《日知錄》提到：「自秦人取蜀以後，始有茗飲之事。」意思是，秦人入蜀時，四川已經有了茶飲。一代文豪司馬相如，就生活在今天的四川成都，對茶情有獨鍾，他在《凡將篇》裡對茶的功能進行了細緻描寫。可見，當時四川地區的茶飲文化已經非常發達。

《茶經》裡則如此描述：「其巴山峽川有兩人合抱者，伐而掇之，其樹如瓜蘆，葉如梔子，花如白薔薇，實如栟

櫚，蒂如丁香，根如胡桃。」說的是巴山峽川，也就是今天
的川東鄂西，有非常優良的茶樹。史料裡也有「茶出巴蜀」
的記載。

另外，當今有學者研究，目前已發現的最古老的巴達大
茶樹、千家寨大茶樹等等都分布在雲南西南部和西部。

從「神奇的東方樹葉」，到歐洲皇室甜點的最佳拍檔；
從街巷小販的大碗茶，到帝王桌上精緻的小罐茶，說茶是世
界的寵兒，一點也不為過。

茶的時間起源

茶文化源遠流長。在西元前 1066 年左右，《詩經》裡
出現了對茶的描寫，例如〈國風·邶風·穀風〉曰：誰謂荼
苦，其甘如薺。

春秋戰國時期，以巴蜀為中心的西南茶區已經初具雛
形，而後巴蜀植茶飛速發展。兩漢時期，長江下游和江浙一
帶也已經有了種茶的跡象。

而後隋唐時期，隨著國家實現統一，經濟快速發展，南
北大運河開通，茶葉運輸和流通都更加便利。

到了唐朝開元年間，皇室倡導飲茶，茶文化空前繁榮，
史稱「茶興於唐」。西元 758 年，陸羽編寫《茶經》，這是
中國第一部茶學專著。也是在唐代，將「荼」字減去一筆，
「茶」字由此誕生。這一時期，國家開始徵收茶稅，建立茶

第一部分
探索茶的奧祕

政，開放貿易，茶葉遠銷海外。唐朝時期佛教興盛，也相當程度促進了茶文化的傳播。

宋元時期，茶區不斷擴大，茶文化較之前也有了更深入的發展。人們對茶有了更廣泛的研究，包括茶葉產地、烹茶工藝、茶具品質、茶藝藝術等等，並且出現一批茶學專著，如宋子安的《東溪試茶錄》、蔡襄的《茶錄》、黃儒的《品茶要錄》，還有集大成者 —— 宋徽宗趙佶所著的《大觀茶論》等等，形成了宋代特有的文化品味，也建構了茶文化歷史上的輝煌篇章。

到了明代，茶葉由團餅茶轉為以散茶為主，也逐漸分化成多種類別，在綠茶的基礎上，白茶、黑茶、黃茶、烏龍茶、紅茶等相繼出現。

進入清朝後，開放海域，茶葉傳入西方，大受推崇。民國初年，建立了初級茶葉學校，推廣新法種茶、機器製茶，制定了相關制度以及茶葉品質的檢驗標準。

就是這樣，經過幾千年歲月的洗滌與沉澱，茶，從深山迷霧中的一葉嫩芽，昇華為人類生活的伴侶、靈魂的寄託。茶與水的交融，香醇、微苦、回甘，一如它最初的模樣，讓我們回歸自然，找尋本真。品茗之時的淡泊、溫暖，促進著人類文明走向更為廣闊的境遇。

茶，是生活，是藝術，亦是修身。

▶好茶生長的基礎：土壤、氣候、地形

烹一壺好茶，閒敲棋子落燈花，令人醉心嚮往。但是，一壺好茶根源於一片片好茶葉。從茶輕輕發芽的那一刻起，便開始漫漫成長之路。不同地區的茶又分出不同的品種的茶，從古至今，源遠流長，從南至北，遍地茶香。西湖的龍井、洞庭的碧螺春、武夷的岩茶、安溪的鐵觀音、祁門的紅茶、臨滄的普洱……一方水土養一方人，好的山場孕育好的茶，不過如此罷了。

茶樹作為常綠灌木，適應力非常強。但是想要產出的茶葉又多又好，就必須在種植條件上下工夫。

土壤

茶樹的種植對土壤的要求極高，除了土層深厚，排水良好之外，最重要的一點是土壤要呈酸性，PH 值 4.5 至 6 最為適宜。世界主要的茶葉種植區集中在南緯 16 度至北緯 30 度之間。這些地區的土壤多以磚紅壤、赤紅壤、紅壤、黃壤、黃棕壤、棕壤、褐土和紫色土等酸性土壤為主。

如果你看到一株茶樹低矮黃瘦，彷彿營養不良的樣子，就說明這片土地鈣質含量比較多。茶樹尤其不喜歡「補鈣」，土壤中含鈣太多，會嚴重影響茶樹的生長，嚴重的甚至會導致茶樹死亡。

陸羽的《茶經》中記載：「上者生爛石，中者生礫壤，下者生黃土。」就是這個道理。比如洞庭碧螺春和武夷岩茶就生長在爛石較多的地方。武夷山上相鄰的兩個茶園，產出的茶的品質天差地別，就是土壤品質的原因。一株茶樹破巖而出，發芽成苗，就注定「出身不凡」了。

地形

海拔也是茶葉在其品質上的一大關鍵。雲霧環繞是滿足其溼度的要求，且長時間的日照，使得茶芽柔嫩，芬芳物質增多，因此醇而不苦澀。比如鳳慶滇紅產區，平均海拔 1,000 公尺以上；臨滄普洱產區布朗山茶山海拔在 1,300 至 1,800 公尺之間。政和白茶，在政和境內，海拔 1,000 公尺以上的山峰有 400 多座。另外紫外線照射多，茶葉水色及出芽影響也是十分的大。比如武夷山岩茶，因種植海拔不同可以分為三個等級，山嶺的茶葉叫「正岩茶」，品質最好；半山腰的茶叫「平岩茶」，品質次之；平地溪谷的茶叫「洲茶」，品質一般，價格也最便宜。

對於喜陰喜溼的茶樹來說，因為雨水的沖刷，使得茶樹茶園坡度上面也有一定的要求，因此，茶園的坡度最好不要超過 30 度，因為坡度太陡，土壤沖刷量增大，茶葉的產量也不會太高，茶葉的品質也會大打折扣。

氣候

茶樹是典型的亞熱帶作物，喜溫、喜溼、喜陰是其三大生態特性。而一個好的溼度、溫度都是給一種好茶提供了很好的生長契機。茶樹作為一種「既喜水，又怕水」的作物，來自大自然的澆灌，對茶樹來說是最好不過的了。但是過多的降水停滯在土壤中，佔有了茶樹呼吸的空間，反而遏制了它自身的成長。不僅如此，溫度、光照等因素，都會對茶樹的生長產生影響，見圖1-1。

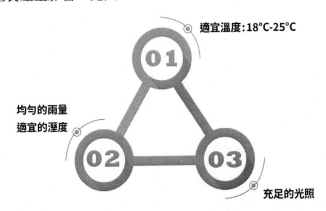

圖 1-1 適宜茶樹生長的氣候因素

①均勻的雨量，適宜的溼度

茶樹性喜潮溼，需要量多而均勻的雨水，凡長期乾旱，或溼度太低，或雨量少於 1,500 公釐的地區，都不適宜茶樹生長。茶樹雖喜潮溼，但也不能長期積水。根據測驗分析，

成木茶園一年間耗水量集中在春夏季，倘若年雨量超過 3,000
公釐，而蒸髮量不及二分之一到三分之一，即溼度太大時，
則茶易發生黴病、茶餅病等。換言之，雨量及溼度對茶葉的
生長發育影響最大。

　　水分是保證茶樹正常生長的基礎條件之一，雨量不足，
空氣溼度太低，對茶樹生長不利。降水是茶園水分主要的來
源，保證茶樹能正常生長的年降水量一般要在 1,500 公釐左
右。在茶樹生長期間，月降水量通常不能少於 130 公釐。當
月降水量少於 50 公釐時，茶樹缺水。空氣相對溼度對茶樹生
長也會產生影響，一般認為，在茶樹生長期比較適合的空氣
相對溼度為 80% 至 90%，低於 50% 對茶樹生長發育不利，
而且會使茶葉質地粗硬，品質降低。

　　茶樹幼嫩芽葉的含水量為 74% 至 77%，嫩莖的含水量
在 80% 以上，水是茶樹進行光合作用必不可少的原料之一，
當葉片失水 10% 時，光合作用就會受到抑制。茶樹要求土壤
相對持水量在 60% 至 90% 之間，以 70% 至 80% 為宜。空
氣溼度以 80% 至 90% 為宜。土壤水分適當，空氣溼度較高，
不僅新梢葉片大，而且持嫩性強，葉質柔軟，角質層薄，茶
葉品質優良。

　　在中國秦嶺以南的茶區，受季風的影響，都無特別乾燥
期，雨量在 1,500 至 3,000 公釐，如祁門茶區雨量 1,700 至

1,900 公釐，相對溼度 70% 至 90%；武夷茶區雨量 1,900 公
釐，溼度 80%，分布極為均勻。

② 適宜溫度：18℃至 25℃

　　溫度不僅影響著茶樹的生長，同時也影響著茶樹的地理
分布，是茶樹生命活動的必要因素之一。溫度對茶樹的影
響，主要表現在空氣溫度和土壤溫度兩方面。空氣溫度和土
壤溫度上下連筋，無論是透露在空氣中的上半部分的生長，
還是埋在土壤中的根系生長，猶如血脈流通一般，健碩的軀
幹在溫度適宜的培養皿中肆意生長。在茶樹發育的每一個階
段，有三個主要的溫度界限，稱為三基點溫度：最適溫度、
最低溫度和最高溫度。茶樹在最適溫度下（18 至 25℃）生
長發育效果最好，速度最快，這樣的溫度條件下生長出來的
茶樹，也是品質最佳的。而在最低（低於 5℃）和最高（高
於 40℃）溫度下，無法達到茶樹的成長條件，茶樹則會停止
生長發育，僅能維持生命活動。不同品種和不同生育時期的
茶樹，其三基點溫度也是不同的。

③ 充足的光照

　　日光的長短強弱直接影響茶葉的品質和數量。在日光充
足照射下，茶樹生長健全，適合製作紅茶；在弱光之下，如
適當遮蔭，則葉內組織發育被抑制，葉質柔軟，適合製作綠

茶。對半發酵茶來說，日光尤其重要到可支配茶葉的品質，一般上午十點和下午三點的採摘品質最優，日光溫度在 31℃時最適合製作包種，在 37.2℃時較適合製作烏龍茶，對茶葉的研究結果可為明證。

茶樹耐蔭，但也需要一定的光照，在比較蔭庇、多漫射光的條件下，新梢內含物豐富，嫩度好，品質高。因為強烈陽光中含紫外線較多，能促進含氮化合物的形成，葉片容易老化，致使茶葉品質下降。人們常說「高山雲霧出好茶」，其道理就在於高山雲霧多，漫射光多，光質和強度起了變化，有利於茶樹的光合作用，促進了茶葉品質的提高。

物聚靈氣之地，對於茶樹來說，周圍的物種越豐富，茶葉香型也越豐富。比如碧螺春，東西山茶果間種，茶芽萌發之際，也正是果樹開花之時。芳香物質瀰漫於空氣，被茶樹吸收，故而碧螺春有其他茶不可取代的花果香。從外邊看去，山頭覆蓋鬱郁果樹，枇杷、楊梅、蜜橘、桃樹……一片露出來的茶園也沒有。

▶茶的製造過程

一嗅一抿品茶香，茶文化源遠流長，在製作工藝上，也是舉世聞名。自發現茶起，人們就在不斷地探索茶葉的製作工藝，讓自然的味道最大限度地保留。經過不斷地探索和研

究，茶的製作工藝有了很大的發展。一杯好茶需要經過萎凋、殺青、搖青、揉捻、烘焙、燜黃、渥堆七道工序才會唇齒留香，讓人久久回味不停，見圖1-2。

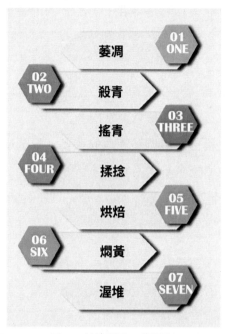

圖 1-2 茶的製作工藝流程

▌萎凋▌

新鮮採摘下來的鮮葉，經過一部分的水分流失後，其梗葉會變得萎蔫，這個過程被稱為萎凋。萎凋是白茶、紅茶和烏龍茶等製作的第一道工序。鮮葉經過萎蔫失去部分水分，能使梗葉變軟，進而張力降低，芽葉韌性增加，是之後進行

揉捻工藝的基礎。萎凋時的水分流失，會引起一定的化學變化，為保證茶葉色香味的品質奠定基礎。

萎凋是為了讓鮮葉流失水分，但並不是簡單地將鮮葉直接放在竹籩上涼晒，而是需要一定的方法，主要有自然萎凋和萎凋槽萎凋兩種方法。其中自然萎凋又包括室內自然萎凋和室外自然萎凋。

室內自然萎凋是指將鮮葉放在室內的萎凋架上進行萎凋；而室外自然萎凋則是需要在陽光溫和時，將鮮葉放在室外進行涼晒。農村使用自然萎凋的較多。萎凋槽萎凋是把鮮葉放在通氣的槽體中，利用熱空氣將鮮葉的水分蒸發，這種方法可以加速萎凋的程式，因此，被茶葉初製廠廣泛使用。

殺青

殺青也是一種蒸發鮮葉水分，使之變軟的工藝。但方式區別於萎凋，它主要是利用高溫破壞葉細胞，抑制茶葉的發酵，促使鮮葉流失部分水分。綠茶、黃茶、黑茶、烏龍茶等都將殺青作為製茶的第一道工序之一。通常，新鮮採集的葉子需要放置攤晾 2 至 3 小時後，才能進行殺青。

殺青的目的與萎凋相似，都是為了蒸發鮮葉的部分水分，使之變軟，從而便於揉捻。在殺青時茶葉所產生的青臭味，可以保證茶葉形成良好的色香味等品質。此外，殺青還可以去除鮮葉的青草氣息，使茶葉散發出濃郁迷人的茶香。

炒青、蒸青、烘青、泡青、輻射殺青等是都常見的殺青方法，其中炒青和蒸青最為常用。炒青是將鮮葉下鍋翻炒，這種方式會加深茶香；蒸青是用蒸汽將鮮葉蒸熟，用蒸青的方式製作出來的茶顏色更為翠綠。在殺青的過程中要把握「高溫殺青、先高後低；老葉嫩殺、嫩葉老殺；拋悶結合、多拋少悶」的原則。不過在使用蒸青方式時，側應該遵循「高溫、快速」的原則。

在殺青工序結束後，應該將茶葉平鋪晾置，確保茶葉能迅速降溫變涼，避免出現茶葉顏色變黃或者葉面出現水蒸氣等情況，必要時，還可以使用風扇。

▌搖青▐

大多茶葉在經過萎凋後，需要進行搖青，即將萎凋後的茶葉放在篩子上，進行篩動摩擦，然後平攤放置，可以使茶葉繼續流失水分，逐漸氧化，從而形成茶葉色香味的特有品質。在搖青的過程中，應當遵循「循序漸進」的原則，保證轉速由小逐漸變大，力道由輕逐漸變重，平攤茶葉時由薄逐漸變厚，時間由短逐漸變長等。

此外，在進行搖青時，可以根據茶葉的品種、季節、氣候、成熟度以及室外自然萎凋等方面的差異控制搖青力度。如葉多、夏秋季節、南風天氣、鮮葉粗老、室外自然萎凋重等情況，可以適當輕搖；葉薄、春季、北風天氣、葉嫩、室

外自然萎凋輕等情況，可以適當重搖。通常，可以透過一摸、二看、三聞來判斷搖青的程度。

揉捻

揉捻，顧名思義就是要將茶葉和麵一樣揉。揉捻可使茶葉的外形緊實彎曲，有助於將茶葉烘焙成條，同時還有利於改善茶葉的葉組織和內部物質。茶葉被揉捻的次數越多，其茶性也就越低沉，經過揉捻的茶葉更易成型，更易沖泡。

通常揉捻分為熱揉和冷柔。殺青後，直接揉捻熱茶葉就是熱揉；而揉捻殺青降溫冷卻後的茶葉就是冷柔。揉捻時可選擇手揉捻、機揉捻或布揉捻三種方式。

此外，透過輕、中、重三種不同程度的揉捻，可將茶葉分別製成條狀、半球狀、半球狀三種形狀。

烘焙

烘焙，也稱為乾燥，是把製成的茶葉用火來烘焙，通常是製作茶葉的最後一步。烘焙的主要目的是促使茶葉多餘的水分蒸發，從而造成熱化茶葉內部物質和增添茶香的作用，同時還可以穩定茶葉效能，方便儲存。除此之外，烘焙同樣在改善和增加茶葉的色香味方面造成重要作用。

烘焙主要有炭焙和電焙兩種方式。通常烘焙的焙火越重就成越熟，顏色也越深；反之則越淺。

烘焙中的火與殺青中的火的作用是不同的，烘焙中的火是為了改變茶香、茶味，而殺青中的火則是為了停止茶葉的發酵。

悶黃

在茶葉進行殺青或者揉捻後，未冷卻前將之堆積，使茶葉的顏色在溼熱的環境下逐漸變黃，這個過程就是悶黃。悶黃是黃茶特有的製作工序，通常可以分為溼坯悶黃和乾坯悶黃兩種。

通常，影響悶黃程式的主要因素有溫度和溼度兩個方面，通常溫度高、溼度高，會加劇茶葉的變黃速度，反之，則變黃緩慢。

渥堆

將室外自然萎凋後的茶葉堆成大約 70 公分高，然後向其灑水並蓋上麻布，用以發酵茶葉，24 小時後再平攤開來進行晾乾的過程就是渥堆。這個工藝是製作普洱茶熟茶的特有發酵工藝，主要使茶葉的顏色由淺逐漸變深，乃至栗黑色，這類茶葉通常被稱為黑茶。

渥堆的原理和悶黃相似，都是利用溼熱來達到使茶葉變色的目的。通常我們可以從茶湯的顏色分別出該茶葉的「紅水程度」，即渥堆的輕重。如茶湯的顏色很深，說明該茶葉的渥堆很重，反之則很輕。

　　茶品種的不同，製茶的工序略有差異，並不是所有的茶都需要經過萎凋、殺青、搖青、揉捻、烘焙、燜黃、渥堆七道工序，很多茶的製作僅需要其中的 3 到 5 個工序即可製成。各類茶的具體製作工藝會在後面的章節中闡述。

二、探究製茶工藝與六大基本茶類

在漫長的歷史長河中,茶如影隨形。茶的種類繁多,因地域、茶樹種類、製作工藝的不同,形成了眾多茶類。茶類基本分為綠茶、黃茶、黑茶、白茶、青茶、紅茶六大類,它們在外觀、色澤、茶香、口感、功效等方面各有不同、各有千秋。

▶綠茶

綠茶是一種不發酵茶,是人類製茶史上最早出現的茶,已經有三千多年的歷史。在古代,人們將野生茶樹上的鮮葉摘下晒乾儲存,這就是綠茶的雛形。張揖在《廣雅》中寫道:「荊巴間採葉作餅,以米膏出之。」這是中國關於綠茶製作最早的記載。唐朝時期蒸青技術出現,明朝時期殺青技術有了新的突破,出現了炒青,至此形成了一套完整的綠茶製作工藝流程,沿用至今。

對於綠茶的發源地,眾說紛紜,有人依據文字記載,將發源地指向巴地,也就是現在的川北、陝南一帶;也有人認為綠茶起源於湖北省赤壁市,相傳在朱元璋起義時,赤壁羊

樓洞的茶農帶著茶葉參軍，並用茶治好士兵的腹痛，在朱元璋登上帝位後，為這種茶賜名「松峰茶」，並把產此茶的山命名為「松峰山」，朱元璋還詔告天下：「罷造龍團，唯採茶芽以進。」，將綠茶推廣於天下。

綠茶是所有茶類中品種最多的一類茶，多產於浙江、四川、湖北、湖南、安徽、貴州等地。它是用適宜的茶樹新梢所製，由於未經發酵，茶性新鮮自然，淡中有味，詩意可咀。綠茶可品可賞，外觀或條形，或扁形，或針形，或纖細捲曲形、顆粒捲曲形……形態萬千；其色澤主要以綠色為主調，茶湯翠綠、黃綠明亮，清湯綠葉很是誘人；茶香更是鮮嫩、清雅。總之，綠茶可謂「形秀、香高、味醇」。常見的名貴綠茶有西湖龍井、洞庭碧螺春、六安瓜片、信陽毛尖、千島玉葉、南京雨花茶等。

根據不同的殺青方式和乾燥方式，綠茶被分為炒青綠茶、烘青綠茶、蒸青綠茶和晒青綠茶四大類。綠茶的種類如表 1-1 所示。

表 1-1 綠茶種類

分類	品種
炒青綠茶	長炒青：珍眉、秀媚、貢熙等
	圓炒青：珠茶等
	細嫩炒青：龍井、碧螺春等

烘青綠茶	普通烘青：閩烘青、浙烘青等
	細嫩烘青：黃山毛峰、太平猴魁等
蒸青綠茶	煎茶、玉露、碾茶等
晒青綠茶	滇青、川青、陝青等

炒青綠茶是指用炒乾的方式製成的綠茶。因形狀的不同，炒青綠茶分為長炒青、圓炒青和細嫩炒青三種型別，長炒青外觀酷似眉毛，因此也被稱為眉茶，這種茶葉味道濃郁，茶湯和茶色略偏黃；圓炒青外觀酷似珍珠，也被稱為珠茶，這種茶香濃耐泡；細嫩炒青外觀扁平光滑，也被稱為扁形茶，這種茶口感鮮醇。

烘青綠茶是指採用烘乾方式製成的綠茶。烘青綠茶口感鮮爽，但不宜長期存放。

蒸青綠茶是中國有了製茶技術後，最早發明的一種茶。在《茶經》中就有關於蒸青記載。蒸青綠茶有一個缺陷，那就是有很重的青氣，口味較苦澀。南宋時期出現的「抹茶」方式，就是蒸青的一種。

晒青綠茶是指利用日光晒乾方式製作而成的綠茶。晒茶是最早出現在三千多年前，也是最為古老的製茶工藝之一。晒青綠茶的滋味濃厚，還有一股日晒後特有的茶香。

綠茶不僅美觀誘人，茶香濃郁四溢，更是強生健體的佳

飲。由於未發酵，它保留了較多的天然物質，如兒茶素、茶多酚、葉綠素、咖啡鹼、胺基酸、維他命等。長期飲用，對身體極為有益。

▶黃茶

　　黃茶是中國的特色茶類，屬於微發酵茶，始於西漢。在不同的歷史時期，人們賦予黃茶的概念和內涵有所差異。唐朝時期，採摘下來的自然泛黃的茶樹葉子被稱為黃茶，事實上這種茶是早期的蒸青綠茶，與現今的黃茶不同。直到明朝時期，才形成真正意義上的黃茶以及其製茶工藝。

　　《茶疏》中提到「顧彼山中不善製法，就於食鐺火薪焙炒，未及出釜，業已枯焦，詎堪用哉。兼以竹造巨笥，乘熱便貯，雖有綠枝紫筍，輒就萎黃，僅供下食，奚堪品鬥。」明確的闡述了黃茶形成的原因。真正意義上的黃茶，是在製作綠茶的過程中由於未能在殺青後及時揉捻，或是揉捻後未能及時烘焙乾燥而導致茶葉變黃，陰差陽錯誕生的。黃茶主產於浙江、四川、安徽、湖南、廣東、湖北等地。

　　悶黃是黃茶特有的工藝，是決定黃茶特殊品質的關鍵。悶黃時，會加速葉綠素的氧化降解，促使葉子變黃，形成黃茶「茶黃、湯黃」的特性。黃茶的整個製作過程都需要利用高溫溼熱，致使黃茶形成濃醇鮮爽、不苦不澀、香氣清悅的品質。

　　根據鮮葉的成熟度，可以將黃茶分為黃大茶、黃小茶和黃芽茶三類。黃大茶以一芽二、三葉，有時也會以一芽四、五葉為原料製成，是中國黃茶產量最多的一類，這種茶葉大梗長，湯色偏深，口味濃厚，耐沖泡；黃小茶大多是採摘細嫩芽葉製作而成，此茶條索細小，滋味醇厚、口有回甘；黃芽茶則是以細嫩的單芽或一芽一葉為原料，這種茶的香味鮮醇。黃茶的種類如表 1-2 所示。

表 1-2 黃茶種類

種類	品種
黃大茶	霍山黃大茶、廣東大葉青等
黃小茶	北港毛尖、溈山毛尖、平陽黃湯等
黃芽茶	君山銀針、蒙頂黃芽、霍山黃芽等

　　微發酵而成的黃茶味醇而不苦，其中富含的茶多酚、胺基酸、可溶性糖、維他命等營養物質。具有祛除胃熱、消炎殺菌等功效。由於黃茶是漚茶，含有大量的消化酶，很適宜胃腸虛弱的人引用，有一定的健胃消食的作用。

　　在綠茶一家獨大，紅茶、黑茶、烏龍茶逐漸滲透的時代。黃茶實在小眾化，似乎還有沒落之勢。黃茶是茶文化不可或缺的一部分，不應該被忽視，願有更多的人能認識和喜愛黃茶，也願黃茶蓄芳待春。

▶黑茶

黑茶也被稱為番茶，是中國特有的茶類之一。在古代，中原綠茶需要運送到塞外，與北方少數民族進行茶馬交易，在長途跋涉的運送途中，由於天氣溼熱，綠茶發生氧化，色澤由綠變成了烏黑色，這便是黑茶的由來。

關於黑茶的記載，可以追溯到明嘉靖時期。可見黑茶的歷史之悠久。目前，黑茶的主要產地為雲南、湖南、湖北、四川、廣西等地。

黑茶的種類不同，茶湯也有所差異，通常為深紅、暗紅或者亮紅色。其香氣優雅醇正，口味有回甘，對於習慣喝綠茶的人而言，黑茶的苦澀往往難以接受，但是黑茶的獨特濃醇風味也受到很多人的喜愛，比如藏族、蒙古族和維吾爾族地區的人們，已經將黑茶當作他們的日常飲品。

在如藏族、蒙古族和維吾爾族地區，由於自然環境的原因和人體需求，當地人一直沿襲著茶熬煮過再飲用的習俗，經過熬煮過後的黑茶，不但口味更佳，湯色也更美麗透紅，而且更能突出黑茶的保健功效。黑茶因其特殊的渥堆工藝，形成色澤細黑的獨特品質。黑茶的種類是按照地域劃分，主要有湖南黑茶、湖北老青茶、四川邊茶、雲南黑茶、廣西黑茶五類。其中，湖南黑茶是黑茶中歷史最悠久，也是消費量最大的茶類。黑茶的種類如表 1-3 所示。

表 1-3 黑茶種類

種類	品種
湖南黑茶	鞍華黑茶、茯磚茶
湖北老青茶	蒲圻老青茶、崇陽老青茶
四川邊茶	南路邊茶、西路邊茶
雲南黑茶	統稱為普洱茶
廣西黑茶	廣西六堡茶

　　黑茶屬於發酵茶，富含維他命、礦物質、蛋白質、胺基酸、糖類等多種營養物質。對於西北地區的居民而言，他們的飲食多為牛羊肉和奶製品，偏油膩，缺乏蔬菜和水果中礦物質和維他命的攝取，黑茶中豐富的礦物質和維他命正是他們人體所需，因此黑茶可謂是他們的「生命之茶」。

　　黑茶還有健胃消食、促進腸道通暢的功效。很早就有腹脹、痢疾、積食喝黑茶的說法。此外，長期喝黑茶還能預防「三高」，軟化血管。

▶白茶

　　白茶是茶中珍品，因為其滿披白毫，如銀似雪而得名。白茶有非常悠久的歷史，早在東漢時期就出現，但當時並未命名。直到唐代，「白茶」這個名字才出現在陸羽的《茶經》中，記載到：「永嘉縣東三百里有白茶山。」 陳櫞教授

第一部分
探索茶的奧祕

在《茶葉通史》中提及白茶的最初產地為長溪縣轄區，也就是現在的福建福鼎。現今，白茶主要產自福建福鼎、政和、松溪、建陽、雲南景谷等地。

關於白茶有這樣一個傳說：相傳，在福鼎縣柏柳鄉竹欄頭村，也就是現在的點頭鎮過筧村竹欄頭自然村有一個大孝子陳煥，因為無法給父母富足的生活深感愧疚。在過年時，陳煥持齋三日後，帶著糧食去太姥山向太姥娘娘祈求，希望太姥娘娘能託夢指點如何才能讓生活富足起來。過後，陳煥便在夢到「太姥娘娘」手指一樹曰：「此山中佳木，係老嫗親手所植，群可分而植之，當能富有。」第二天，陳煥果然在山嶺的鴻雪洞中覓到一叢茶樹，於是挖了一株回去精心培植，百日後便長出不同於其他茶的白茶。這就是現在「福鼎大白茶」的由來。

白茶的茶色之所呈白色，是因為其原料為細嫩、葉背多白茸毛的芽葉，採摘後的鮮葉在萎凋後，直接晒乾或者烘乾成茶，沒有其他的工序，完整保留了茶的外表。由於白茶外觀毫色銀白，一直有「綠妝素裹」的美感。相傳，在古代，人們常常在月光下晾乾白茶，認為這樣可以使白茶的滋味更醇美。白茶的製作方法既能儲存酶的活性，又能減少氧化程度，使得製出的白茶茶色明亮、毫香顯現、口感鮮醇。

由於白茶的製作工藝比綠茶更為簡單，所以很多學者認為，白茶才是中國茶史上出現最早的茶類，是茶葉製作和利

用的鼻祖。

　　根據茶樹品種以及採摘鮮葉標準的不同，白茶可分為芽茶和葉茶。芽茶的外邊滿身批毫且芽毫完整，其茶香清新，茶湯色澤清澈黃綠，口感清淡回甘；芽茶的特點在於它保留了花蕾香氣。綠茶的種類如表 1-4 所示。

表 1-4 白茶種類

種類	品種
芽茶	白毫銀針
葉茶	白牡丹、貢眉、壽眉等

　　白茶屬於微發酵茶，由於製作工藝非常簡單，所以與綠茶相比，保留了更多的營養成分。如茶多酚、胺基酸、可溶性糖、活性酶、維他命等營養物質。因此，它具有較強大的保健功效。

　　白茶具有解酒醒酒、消除疲勞、清熱解讀、滋陰潤肺、平肝益血以及緩解牙痛等的功效，還能自一定程度上降低高血壓、高血糖和高血脂、平肝益血以及牙痛等。此外，幼兒患幼兒急疹發燒時，可以使用陳年的白茶進行退燒；成人飲食不健康，如抽菸喝酒、過度油膩等引起胃部不適，消化不良時，可以長期飲用白茶，造成保健的作用。白茶還有抗癌的功效，長期飲用白茶的人，患肝癌的機率要比其他人小得多。

　　我們都知道，維他命 A 可以預防夜盲症和乾眼症，白

茶中富含維他命原 A，長期飲用後，會被人體吸收轉化成維他命 A，有助於眼部保健。白茶中防輻射物質，是現代人不可或缺的，飲用白茶，可以保護人體的造血機能。夏天和白茶，可以預防中暑。很多牙膏中也有白茶成分，可以殺菌消炎，預防牙齦腫痛。

經常喝白茶，不僅能品嘗它的鮮醇滋味，還能有益身體健康，是茶愛好者的不錯選擇。

▶ 烏龍茶（青茶）

烏龍茶也叫青茶，也有很悠久的歷史。宋朝時期的貢茶北苑茶是烏龍茶的前身，這個說法其實是有一定的依據的。因為宋朝的貢茶北苑茶的製作工藝與現在烏龍茶製作工藝極為相似，都是半發酵茶，而且其色澤外觀等也與烏龍茶沒有很大的差距。

烏龍茶的創製是在 1725 年，也就是清雍正年間，在《福建之茶》、《福建茶葉民間傳說》中有所記載。當時有一名退隱將軍，居住在福建省安溪縣長坑鄉南巖村，這個人非常擅長打獵，因為他姓龍，且皮膚黝黑，所以大家都叫他「烏龍」。一次，烏龍上山採完茶，準備回家時，遇到一頭山獐，烏龍將其獵殺後，變帶回了村裡，卻忘了一簍「茶青」，直到第二天才上山取回，此時被放置了一夜的鮮葉，

已鑲上了紅邊了，且散發出一陣陣的清香，當把這一簍茶製成後，發現其口感清香濃厚，並無以往的苦澀之味，這便是烏龍茶的由來。烏龍茶創製至今也有一千多年的歷史。目前，其主要產自關東、福建、臺灣等地。

烏龍茶有濃郁花香、香氣高長的特點，介於綠茶和紅茶時間，即有綠茶的清香，又有紅茶的濃郁，品嘗後齒頰留香，回味甘鮮，令人回味無窮。由於發酵程度的不同，不同種類烏龍茶的口感滋味和茶香也有所差異。烏龍茶的湯色也因產地和品種的不同或淺黃明亮，或橙黃、橙紅，但都有一個共性，那便是色澤「綠葉紅鑲邊」、「三紅七綠」。

烏龍茶可根據產地的不同分為廣東烏龍茶、臺灣烏龍茶和閩南烏龍、閩北烏龍。烏龍茶的種類如表 1-5 所示。

表 1-5 烏龍茶種類

種類	品種
閩南烏龍	鐵觀音、黃金桂、大葉烏龍、奇蘭、本山、毛蟹等
閩北烏龍	武夷山大紅袍、武夷肉桂、武夷山水仙等
廣東烏龍茶	鳳凰單樅、鳳凰水仙、武陵單樅等
臺灣烏龍茶	凍頂烏龍；阿里山烏龍、東方美人、包種等

日本人把烏龍茶譽為「美容茶」、「健美茶」，因為其含有多到 450 種的有機化學成分，以及 40 多種礦物質。如茶多酚類、植物鹼、蛋白質、胺基酸、維他命、鉀、鈣、鎂、

鈷、鐵等。這些營養物質不僅可以分解脂肪、健美瘦身，還可以抗氧化，改善皮膚過敏。是追求美麗人士的茶飲佳品。

此外，烏龍茶還能抑制膽固醇上升，非常適合肥胖者。

▶紅茶

紅茶，英文名字「Black Tea」，是現今世界上消費量做大的茶。紅茶源於中國，距今已有 400 多年的歷史，在 16 世紀中期傳入歐洲，並在歐洲皇室大放異彩，成為他們生活中不可缺少的一部分。

紅茶是有著茶紅、湯紅、葉紅的特殊品質，並因此得名「紅茶」。紅茶的滋味香甜味香，享譽國內外。如今，紅茶主要產地包括中國的福建、安徽、雲南、四川、湖北、湖南、江西、河南、浙江、廣東、廣西、貴州等地，還有斯里蘭卡、印度、印尼、肯亞等國家。

紅茶主要分為三種：小種紅茶、工夫紅茶和紅碎茶。紅茶的種類如表 1-6 所示。

表 1-6 紅茶種類

種類	品種
小種紅茶	正山小種、外山小種等
工夫紅茶	滇紅工夫、川紅工夫、閩紅工夫等
紅碎茶	葉茶、片茶、末茶、碎茶等

　　小種紅茶是紅茶的鼻祖，起初由明代福建武夷山茶區的茶農發明，當時被稱為「正山小種」，後來才發展出工夫紅茶和紅碎茶。小種紅茶外觀條索厚重、光澤烏潤，茶湯鮮紅，口感醇厚，略帶帶松香氣味。目前，因不同的產地和品質，小種紅茶分為正山小種和外山小種。

　　工夫紅茶外觀條索豎直均齊、烏潤光澤，茶湯鮮紅，口感濃郁回甘。主要按產地分為滇紅工夫、川紅工夫、閩紅工夫等。

　　紅碎茶的外觀條索緊結肥碩，色澤烏潤，茶湯鮮紅、口感醇厚。主要有葉茶、片茶、末茶、碎茶等。紅茶在製作的過程中，發生較大的化學變化，尤其是茶多酚幾乎減少了90% 以上，而產生新的成分，如茶黃素、茶紅素等。另外，紅茶還富含多種維他命和礦物質，如胡蘿蔔素、維他命 A、鈣、磷、鎂、鉀、咖啡因、異白胺酸、白胺酸、離胺酸、麩胺酸、丙胺酸、天門冬胺酸等。這些營養成分使得紅茶具有多種保健功效。

　　紅茶對胃部的刺激要比綠茶小得多，具有養胃的功效，如果長期喝加糖或者牛奶的紅茶，可以保護胃黏膜，預防胃潰瘍。紅茶還有抗疲勞、抗衰、利尿、解毒、消炎殺菌等不俗的功效。

雖說紅茶有很多功效，但是也不是所有人都適合和紅茶。比如結石患者、貧血者、精神衰弱失眠者是不能喝紅茶的，否則會加重病情。正在服用藥物者也應忌紅茶，因為紅茶會破壞藥性；此外，經期、孕期、哺乳期、更年期的女性朋友最好也不要喝紅茶。

第二部分
尋覓獨特風味的茶

第二部分
尋覓獨特風味的茶

一、西湖龍井，茶中的綠色佳人

穀雨前，採下那一尖嫩芽，約兩三位友人，烹煮、品鑑，口齒留香，回味無窮。西湖龍井，在詩人虞集眼裡，是一葉黃金芽，是沉浸其中不能自拔的奇遇！自民國以來，西湖龍井穩居中國名茶之首，位高權重，不可撼動。這一篇章，我們將走進西湖龍井深邃無邊的世界，來一同探索她的「神壇之路」。

┃ 歷史傳說 ┃

傳說，王母娘娘的蟠桃盛會，眾仙雲集，熱鬧非凡。地仙奉茶，聽聞善財童子說「地仙嫂子得了重病，在床上翻滾亂叫」，驚慌失措，一不留神，茶盤一歪，一隻茶杯順勢滾落人間，恰落在杭州湖畔的翁家山，這隻茶杯落地成井，大旱不涸，古人認為，此井與大海相通，其中有龍，因此稱為龍井。也有說法是，此處井水清澈，攪動時，會出現一條分水線，猶如龍鬚遊弋，故稱為龍井。

另有傳說是，宋代有老嫗居住在胡公廟，廟前有十八棵茶樹，老嫗以賣茶為生，但長年產量低下，生意慘淡，清貧苦寒。有一天，一位老叟從門口經過，看中了她門口的那個

042

破石臼，有意買下（一說是，這個老叟即是地仙化身，而這個石臼，便是當年他從天庭打落的那隻茶杯，地仙特意尋到此處，找老嫗取回舊物），老嫗心善，將石臼清洗乾淨後，再拿給老叟，而清洗的時候，把掃下的塵土抖落在茶樹下。意想不到的是，第二年春天，那十八棵茶樹，因得了仙茗的滋養，陡煥生機，茶香四溢，從此生生不息，便有了龍井茶。

以上雖是仙氣繚繞的神話傳說，倒也與龍井茶的風骨神韻貼切吻合。

從科學考察的角度，北宋文豪蘇軾有詩曰：「天臺乳花世不見，玉川風腋今安有」、「白雲峰下兩旗新，膩綠長鮮穀雨春」，這裡的「天臺乳花」是指天臺山寺院供奉給羅漢的茶，點明西湖龍井的起源。

蘇軾在茶學方面的貢獻，毫不遜色於他的文學。他一生酷愛品茶，雖是仕途坎坷，顛沛流離，每到一處，有名茶泉，都會留下詩詞。他先後兩次任職杭州，曾專門考證西湖龍井的茶種起源 —— 南朝謝靈運前往天臺山譯經，順帶回來幾顆茶樹種子，種在了靈隱下天竺，這便是西湖龍井之源。

明代，陳繼儒也說：「龍井源頭問子瞻」，以示同意這一觀點。如此推斷，西湖龍井始於南北朝，距現在大約有 1,500 多年的歷史了。

文學家蘇軾、辯才法師徐無象、兩任杭州知府趙抃，合稱為「龍井三賢」，此三人對龍井的起源發展都有著重要影響。

北宋元豐二年，辯才法師從上天竺退居龍井村壽聖院，在獅峰山麓開山種茶，品茗誦經，有龍井茶之開山鼻祖之銜。

元豐甲子年，趙抃重遊龍井，看望老友辯才，在龍泓亭賦詩一首：湖山深處梵王家，半紀重來兩鬢華。珍重老師迎意厚，龍泓亭山點龍茶。辯才和詩：南極星臨釋子家，杳然十里祝春華。公子自稱增仙籙，幾度龍泓詠貢茶。

南宋時，壽聖院內增設了「三賢祠」，供奉著辯才、趙抃和蘇軾三人的塑像。現如今，壽聖院早已廢棄頹敗，「三賢祠」也逐漸沒落，但這壽聖院內的，此三人以茶會友的風雅趣事，卻一直被後人傳為佳話，正如清新雋永的西湖龍井茶，跨越歷史長河，千古留名！

關於龍井茶的起源得名，傳說或者史實，都可以作為佐證。我們可以確信的是，龍井茶和武夷山岩茶、洞庭碧螺春一樣，是以地理位置命名的。龍井村，即是西湖龍井茶的發祥地。

歷史發展

「惜無一斛虎丘水，煮盡二斤龍井茶。」自古以來，龍井茶獲得萬千寵愛，各界文人雅士，趨之若鶩，奉為聖品。

有人說：「西湖龍井茶之名始於宋，聞於元，揚於明，盛於清」。

其實早在唐代，陸羽在《茶經》裡就有對杭州天竺、靈隱寺產茶的記載。只是唐代以前，極為漫長的一段時間裡，茶，僅作為皇家御用，龍井茶更是稀少珍貴，是常人難得一見的奢侈之物。

但是，關於西湖龍井的崛起，還要從宋代說起，當時西湖龍井被封為「貢茶」，屢見於詩人筆下，廣為吟誦，開啟了她的輝煌盛世。

北宋時期，名臣趙抃，時任杭州知府，出遊南山，與辯才法師夜宿龍井，在〈重遊龍井〉裡寫：「珍重老師迎厚意。龍泓亭山點龍茶。」小龍茶就是西湖龍井的前身。南宋，杭州封為國都，成為政治中心和經濟中心，極大促進了西湖龍井的發展。

真正意義的龍井茶，出現在元代。元代詩人虞集〈遊龍井〉裡，對龍井茶的產地形態、生長環境、採摘時間、品質特徵等等，進行了生動、精準的描寫，這是龍井茶最早的紀錄。

明代開始，西湖龍井名聲大振，走出寺院，走進平常百姓的屋簷。此時，西湖龍井已被列為中國名茶之一。「明代三才子」之一 —— 徐文長，所輯錄的全國名茶裡，就有西湖龍井。

　　時至清朝，更不必說，乾隆對龍井茶的偏愛，人盡皆知。

　　相傳，乾隆有一次下江南，在西湖邊欣賞採茶製茶，並不時撿起茶葉細看，忽有人來報太后有恙，乾隆一驚，順手將茶葉放入口袋，趕回京城……原來太后並無大礙，只是惦記皇帝久出未歸，上火所致。太后見到皇兒，病已好了大半。忽聞乾隆身上陣陣清香，心生疑惑，乾隆這才想起，自己順手帶回的茶葉，於是為太后沖泡了一杯，只見茶湯淺黃明亮，清香濃郁撲鼻，太后連飲幾口，愁眉驟舒，肝火頓消，病也好了，稱讚這龍井茶勝似靈丹妙藥。乾隆大喜，把胡公廟前的那十八棵大茶樹封為「御茶」，這十八棵御茶，繁茂興盛，巍峨千年，見證了西湖龍井一路走來的輝煌歷程。

　　另有清代學者郝一恣著書正名：「茶之名者，有浙之龍井，江南之芥片，閩之武夷雲。

　　這一千多年裡，人類改朝換代，山河鉅變，而我們的西湖龍井，堅守秉性，不斷完善，從茶種到製茶工藝都蒸蒸日上，一步步走向「神壇」。

▌自然地理

　　三生石畔，一棵絳珠草，轉世為含淚美人林黛玉。而我們這位絕代佳人 —— 西湖龍井，又孕育於何處呢？

　　《龍井訪茶記》中記載：「溯最初得名之地，實為獅子峰，距龍井三里之遙，所謂老龍井是也。」

　　西湖龍井茶雖得名於龍井，但它的產地，並不僅限於龍井。獅峰、翁家山、虎跑、梅家塢、雲棲、靈隱一帶均有茶區。西湖臨近起伏的山巒，氣候溫和，雨量充沛，陽光漫射，雲蒸霧繞，都是西湖龍井生長的絕佳環境。「霧芽吸盡香龍脂。」

　　西湖龍井的產區，大致分為獅、龍、虎、雲，即獅峰、龍井、虎跑、雲棲。「獅」、「龍」、「虎」、「雲」也是西湖龍井的幾大老字號品牌。

　　我們在此做大致介紹：

　　「獅」字號西湖龍井：產區是獅峰山以及周圍地區，包括獅峰山、龍井村、棋盤山、上天竺等地，其中獅峰山所產龍井，品質最佳。這裡植被繁茂、氣候溼潤、土壤疏鬆陽光漫射，有利於茶樹生長。優良的生長環境，使得獅峰龍井色澤黃綠、香氣持久、滋味醇厚。

　　「龍」字號西湖龍井：產於龍井山一帶，包括翁家山、楊梅嶺、白鶴峰等地。與「獅」字號龍井產地相近，品質屬性也可與之媲美，但在採製工藝上略遜一籌。

　　「虎」字號西湖龍井：產區集中在虎跑、三臺山、赤山埠、四眼井等地，品質較其他幾種略低，但頗具特色 —— 芽

肥葉壯，芽鋒顯露。

「雲」字號西湖龍井：產地主要在雲棲、五雲山、瑯瑙嶺。其中梅家塢是現今龍井茶的主要產地，幾乎占整個產量的三分之一。而且此處龍井，做工最為講究，外形扁平，色澤翠綠，滋味爽口。

到 1980 年代，西湖龍井就不再細分產地和字號了，凡在杭州西湖風景區和西湖範圍內的龍井茶，統一稱西湖龍井。

俗話說「上有天堂，下有蘇杭」，一方靈秀的水土，孕育出一代靈秀的「佳人」。西湖龍井，西湖龍井，吸日月之精華、山川之靈氣，在那樣一個「水光瀲灩晴方好，山色空濛雨亦奇」的人間仙境裡，悠然於世。

加工工序

品茶風雅，但，好茶難尋，而製好茶，則更難。

採摘，是製茶的第一步，能否製得好茶，採茶的時機尤其重要。

《浙江通志》記載：「杭郡諸茶，總不及龍井之產，而雨前細芽，取其一旗一槍，尤為珍品，所產不多，宜其矜貴也」。言下之意，穀雨前採摘的，為稀少珍品。亦有說法「雨前是上品，明前是珍品」。

龍井採茶有兩大講究；一是早，二是勤。

清明前，採下的是「芽頭」，或者「一芽一葉」，芽頭即

為「蓮心」，「一芽一葉」即是「雀舌」。清明前採製「明前茶」，美稱「女兒紅」——「院外風荷西子笑，明前龍井女兒茶」。到了穀雨時節，「穀雨茶，滿把抓」，這時候採的採茶稱之為「旗槍」、「糙旗槍」。再往後，過了穀雨，所採鮮葉稱為「象大」。古人用極為精確的字眼，區分定義了處於不同生長期的茶葉。

所謂勤，就是分批分多次採摘，採大留小。一般前期天天採、隔天採，中後期則隔幾天採摘一次，全年採摘多達 30 次左右。另外，一年也分多次採摘，分春茶、夏茶和秋茶。

採摘之後經過半天晾晒，散發草腥，減輕苦澀，提高品質。然後對鮮葉進行篩分，因為不同大小、不同品質的鮮葉，需要採用不同的鍋溫、不同的手勢來炒製，才能恰到好處。

高品質的西湖龍井，需要手工完成炒製，這個階段，分為青鍋、回潮、輝鍋三步。

晚清時期，程淯在《龍井訪茶記》仔細描繪了龍井西湖的炒茶過程——「以手入鍋，徐徐拌之，每拌以手按葉，上至鍋口，轉掌承之，令松葉從五指間，紛紛下鍋，覆按而承以上，如是輾轉，無瞬息停」。

這一時期，人們開始講究龍井茶的外觀——扁平光直，這就要求炒茶過程中，茶葉不能收縮，完全依靠手上的力量和溫度來控制。

青鍋時，溫度要高，在十五分鐘內讓茶葉初步成型，乾至七八分。然後需要一小時左右的薄攤回潮，接著，等溫度稍低，將回潮後的茶葉炒乾，使水分小於 5%，並完成最終定型。經輝鍋後的乾茶，扁平光滑，濃香透出，起鍋晾涼就是西湖龍井的成品了。

傳統炒製龍井有十大手法：拋、抖、搭、煽、搨、甩、抓、推、扣和壓磨，茶農需要根據鮮葉的情況來靈活處理，才能將每片茶葉炒製得恰到好處，成為上品。

等級標準

前文在講龍井產區時，已經提到，早前龍井主要分為四大字號，這其中，以獅峰龍井為最優，真正的獅峰龍井，海拔高、生態好、出芽晚，外觀扁直削尖、光澤潤滑、綠中泛黃，俗稱「糙米色」，沖泡後，香氣持久，湯色明亮，芽芽直立，細細品來，沁人心脾，回甘無窮。以「色綠、香鬱、味甘、形美」四絕稱著。

關於品質，清代以前，龍井茶按產期，以及芽葉的嫩度，分為八級 —— 蓮心、雀舌、極品、明前、雨前、頭春、二春、長大。

至於清代以後，則分為十一級，其中特級：扁平光滑、苗鋒尖削、色澤嫩綠、體表無絨毛，湯色嫩綠明亮，滋味清爽或醇厚、葉底嫩綠呈朵。

其餘各級，隨著級別下降，茶身由小到大，茶條由光滑至粗糙，色澤由嫩綠→青綠→墨綠，香味由嫩爽轉向濃粗，四級即有粗味，見表 2-1。

表 2-1 龍井等級標準

項目		要求				
		精品	特級	一級	二級	三級
外觀	扁平	扁平光滑、挺秀尖削	扁平光滑、挺直尖削	扁平光潤、挺直	扁平挺直、光滑	扁平、光滑
	色澤	嫩綠鮮潤	嫩綠鮮潤	嫩綠	嫩綠	尚嫩綠
	整碎	勻整重實、芽峰顯露	勻整重實	勻整有峰	勻整	尚勻整
	淨度	勻淨	勻淨	潔淨	尚潔淨	尚潔淨
內質	香氣	嫩香馥郁	清香持久	清香略久	清香	清香
	滋味	鮮醇甘爽	鮮醇甘爽	鮮醇爽口	尚鮮	尚醇
	湯色	嫩綠鮮亮、清澈	嫩綠鮮亮、清澈	嫩綠明亮	綠明亮	尚綠明亮
	葉底	幼嫩呈朵、勻齊、嫩綠鮮亮	細嫩呈朵、勻齊、嫩綠明亮	幼嫩呈朵、嫩綠明亮	尚細嫩呈朵、綠明亮	尚呈朵、有嫩單片，淺綠尚明亮
其他要求		無霉變、無裂變、無汙染、無異味、潔淨、不得著色、無雜質				

品茗指南

「寧可三日無米,不可一日無茶。」愛茶者甚多,飲茶之風盛行,但若都像《紅樓夢》裡,劉姥姥式飲茶,也未免暴殄天物。

清代有人如此稱讚西湖龍井:「甘香如蘭,幽而不冽,啜之淡然,看似無味,而飲後感太和之氣,瀰漫齒頰之間,此乃至味也。」

「龍井茶,虎跑水」,堪稱西湖雙絕。光有龍井茶還不夠,還要有相得益彰的虎跑水來泡,「茶人多重水」,明代許次紓在《茶疏》中就說:「精茗蘊香,借水而發,無水不可論茶也。」

淨手。

燙杯。

投茶。

看茶葉下沉、甦醒、升騰、舒展……清香四溢。

細啜慢飲,滿口生香。

《錢塘縣志》:「茶出龍井者,作豆花香,色清味甘,與他山異」,豆花香,三個字,引人入勝。

香氣,可謂是龍井茶的靈魂。陽光雨露,雲霧仙氣,全部滲透在那一粒早春嫩芽之中,經過茶匠巧手炒製,香氣被激發出來。

龍井茶分種類不同，香氣略有不同。其中較為常見的，一是豆香。類似於豌豆芽香，也有人認為更接近炒豆子的氣味，還有人稱是蘭豆花香。二是栗香。指炒栗子所散發的香味。在龍井茶中，一般等級較低者偶有栗香。三是清香。清爽馥郁的芬芳，在手工炒製的高品質龍井茶中尤為明顯。四是蘭香，蘭花香是品質上乘高貴的象徵，龍井手工炒製、頭春頭採的嫩芽略帶蘭香；手工精製的茶，則蘭香濃郁，堪稱典範。入口細品，箇中滋味，層次豐富 —— 舌尖有澀感，舌根微苦，而後是長久綿延的回甘。

「我有一壺茶，足以觀天下」，文人喜好以茶會友 ——「品茶香，論古今」。喝茶，早已不僅僅是喝茶，而是演變為是一種儀式，是一種情懷，一種處事態度。「茶中有大道，悟茶通人生。細細品茶，神清氣爽，返璞歸真，超凡脫俗，漸入佳境，可以通神，而窮宇宙之理。」

▌茶葉文化▐

「欲把西湖比西子，濃妝淡抹總相宜」，古人眼裡，西湖是西施一樣的「絕色佳人」，而現代，杭州的另一張重要名片 —— 西湖龍井，更是被當作世界茶領域中的「絕色佳人」，傲然於世！

歷代無數文人墨客，鍾情於斯，他們揮毫潑墨，出之不吝。她的頭號粉絲 —— 乾隆皇帝，四遊龍井，觀茶作歌，題

「龍井八景」——風篁嶺、過溪亭、方圓庵、神運石、滌心沼、一片雲、龍泓澗、翠峰閣」。乾隆每到龍井，便為龍井八景賦詩一首，共賦詩三十二首，作《龍井八詠》，獻禮龍井。1985 年，「龍井問茶」被列為新西湖十景之一，吸引了無數中外遊客。

現在，每年三月底、四月初，在西湖龍井茶鄉，舉行開茶節，弘揚傳統茶文化，打造茶都風情，開發旅遊資源，也進一步提升西湖龍井的品牌價值。

2018 年 3 月 28 日，這一次開茶節尤為盛大，現場開展西湖龍井茶的炒製大賽，「炒茶王」決勝而出。

在茶文化欣欣向榮、一衍生機的今天，西湖龍井也愈發強勁，蒸蒸日上，走向世界，走向輝煌。

儲存方法

如今，西湖龍井，雖然已經廣泛種植，但是真正的上等珍品，並不多見，因此價格昂貴。若有幸得此好茶，應該如何儲存，才能永保其真味？要點如下：

一是乾燥。西湖龍井，雖是出自潮溼溫潤的西湖之畔，儲存過程中，卻要求絕對乾燥，否則容易吸潮黴變、酸化變質。傳統常用石灰缸或者木炭儲存，就是這個道理。

二是低溫。溫度方面，西湖龍井略顯嬌弱，較為挑剔，要求在 5 至 10 度，否則香氣、滋味都會大打折扣。炎炎夏

季，建議將茶放入冰箱儲存。

三是去味。西湖龍井本身含有高分子棕櫚酶和萜烯類化合物，吸附性極強，對周圍的異味，毫無抵抗力，因此，儲存過程中要注意隔離，切不可與味道強烈之物共處。比如可以採用真空塑封。

四是避光。「美人嬌羞」，來形容西湖龍井一點也不為過。暴露在光照之下的西湖龍井，葉片色素及酯類物質會快速氧化，品質變差。儲存的時候，金屬罐和鋁箔袋都是不錯的選擇。

價值功能

不同於紅茶，西湖龍井，製作過程中無需發酵，因而性寒。它的保健功效主要為：

①腦提神

西湖龍井茶含有大量的咖啡鹼，而咖啡鹼可以興奮人體中樞神經，每感睏乏疲倦之時，喝上一杯西湖龍井茶，有助於消除疲勞。《神農·詩經》記載：「茶茗久服，令人有力，悅志」。

②減脂養生

西湖龍井茶含有咖啡鹼、肌醇、葉酸、泛酸和芳香類物質等多種化合物，對蛋白質、脂肪的分解有一定促進作用，有利於脂肪代謝。

③清熱利尿

西湖龍井茶葉中的咖啡鹼、茶鹼成分，具有很強的利尿作用，尿路不暢的人群不妨適量喝點西湖龍井茶，增加尿量。

閒來飲茶一杯，「偷得浮生半日閒」，拋開龍井保健功效不談，只是靜下來，享受這片刻恬靜，享受龍井之清香，體會龍井之醇厚回甘，心情也會大好！

有人將西湖龍井譽為「綠茶皇后」、「國之瑰寶」，在我看來，西湖龍井絕對配得上所有讚譽。

歷史的長河，千年風雨飄搖，千年金戈鐵馬，而西湖龍井，卻始終淡定自若，如一位剛毅頑強的君王，引領著人們的精神世界，又如一位溫潤如玉的「佳人」，安撫著人們激盪的靈魂。

那一尖「黃金芽」，那一口「三咽不忍漱」的茶湯，是大自然贈予人類最熨帖的問候、最溫暖的慰藉。

二、洞庭碧螺春，花香果味令人陶醉

在綠茶中，有這樣一位與眾不同的仙子，花果香氣沁人心脾，能夠觸動你心底最深的那一抹柔情，這位仙子就是碧螺春。清代詩人李莼客曾作詩讚美碧螺春：「瓷甌銀碗同滌，三美一齊兼。」清末文學家震鈞也在《茶說》中提到：「茶以碧螺春為上，不易得。」上等的碧螺春茶，確實可遇而不可求。震鈞所說的，是指相比於其他的綠茶，碧螺春不僅色香味突出，還比龍井更鮮嫩。本章，我們將一起走近碧螺春，看看這「嚇煞人香」到底是何等神奇之物。

歷史傳說

碧螺春始於何時，名稱由來，說法頗多。相傳在西洞庭山上住著一位勤勞善良的孤女，名叫碧螺。而在隔水相望的東洞庭山上住著一位青年漁民，名為阿祥。碧螺歌聲優美，鄉親們都愛聽她唱歌，阿祥勤勞勇敢，鄉親們都很敬佩他。阿祥被碧螺的歌聲打動，碧螺為阿祥的正直傾心，可是他們無緣想見。

一年春天，太湖中突然冒出一條惡龍，強迫人們為其建廟，並且，每一年要送一位少女作為太湖夫人。鄉親們不願

意，惡龍揚言要抓走碧螺。阿祥聽到此話，怒火中燒，在太湖之濱與惡龍大戰七天七夜，終於打敗了惡龍。但是阿祥自己也身負重傷。

碧螺為了報答阿祥的救命之恩，把他抬到自己的家裡，為他療傷。有一天，碧螺出去採藥時，發現在阿祥和惡龍交手的地方生出了一株小茶樹。為了紀念阿祥，碧螺就把這株茶樹移植到洞庭山上精心呵護。清明剛過，茶樹就長出了嫩綠的新芽。

眼看阿祥的身體越來越虛弱，在萬分焦急中，碧螺想到了那株以阿祥的血孕育的茶樹。於是她跑上山去，口銜芽茶，為阿祥療傷。阿祥身體日漸康復，可是碧螺卻因為銜茶元氣大傷，終於憔悴而死。

鄉親們把碧螺葬在這株茶樹下，為了告慰碧螺的芳魂，就把這株茶樹命名為碧螺茶。

民間還流傳著一個美麗的傳說：

很久以前，有一股奇異的香氣一直縈繞在東洞庭的莫厘峰上久散不去，人們認為山頂上有妖怪作祟，一直不敢上山。有一天，一位大膽的姑娘上山採藥，剛到半山腰就聞到一股清香，她覺得非常奇怪。受好奇心的驅使，她朝山頂看了看，並沒有什麼異樣。她決定到山頂看看，到底是何方妖怪在作祟。到了山頂，妖怪沒看到，只看到在石縫中長著一

株綠油油的茶樹，散發著沁人心脾的清香，姑娘便採了幾片茶葉回家。

回到家，姑娘非常口渴，就從口袋裡拿出茶葉，頓時整個屋子都香了，姑娘大叫：「嚇煞人哉，嚇煞人哉！」於是馬上拿茶葉泡了水喝。

放到鼻邊輕輕一聞，香氣清新，小品一口，滿口芳香，嚥下去，唇齒留香，身體的疲勞頓時一掃而光。姑娘覺得得了一件寶貝，決定把茶樹移植到近一點的地方栽種。

第二天，姑娘帶著工具，把茶樹移植到了西洞庭的山腳下，精心培養。沒過幾年，茶樹就長得非常茂盛，散發的香氣越來越濃郁了。十里八村的鄉親們全都來看稀奇，姑娘採下茶葉，泡給鄉親們喝。可是大家一看這茶葉滿身茸毛，味道卻很好聞，就問姑娘這茶叫什麼名字，姑娘說：「嚇煞人香。」

從此，嚇煞人香漸漸被廣泛種植，在整個洞庭山上，漫山遍野都瀰漫著「嚇煞人香」。後來茶葉的採集加工技術漸漸完善，嚇煞人香的色美、香濃、味鮮的特點逐漸顯現出來。嚇煞人香色澤碧綠，形似青螺，被茸毛包裹，人們遂稱之為「碧螺春」。

關於碧螺春的傳說還有許多，在這裡就不一一列舉了。人們常說，我有酒，你有故事嗎？但，好故事，更應該和茶一同品味。

第二部分
尋覓獨特風味的茶

歷史發展

碧螺春已經有一千多年的歷史了。

茶聖陸羽在《茶經》中寫道：「蘇州長洲縣生洞庭山，與金州、蘄州、梁州同」，已經把洞庭山列為重要的茶區之一，此時，蒸青團茶的工藝也已成熟。

北宋時期，學者朱長文著有《吳郡圖經續記》，其中提到：「洞庭山出美茶，舊為入貢。《茶經》云，長洲縣生洞庭山者，與金州、蘄州、梁州味同。近年山僧尤善製茗，謂之水月茶，以院為名也，頗為吳人所貴。」說明，宋朝時期，洞庭茶區的茶已經深受大眾歡迎，甚至作為貢茶了。

碧螺春還有一個非常詩意的名字，叫做「水月茶」，這一點，在明朝陳繼儒的《太平清話》中也得到了證實：「洞庭山小青塢出茶，唐宋入貢，下有水月寺，即貢茶院也。」不過當時的水月茶還是蒸青團茶。「鷗研水月先春焙，鼎煮雲林無礙泉。」就是講此。

明朝可以說是碧螺春的鼎盛時期，朱元璋的廢團改散大大推動了碧螺春的誕生。大文學家王鏊在《姑蘇志》中寫道：「茶出吳縣西山，穀雨前，採焙極細者販於市，爭先騰價，以雨前為貴也。」說明，早在明朝就有透過炒青工藝製造出來的水月茶了，茶葉揉捻的也比較緊緻。

明朝時期的文人墨客們和碧螺春有一種說不清道不明的

緣分，他們都待碧螺春猶如自己的摯友。沈周、文徵明、唐寅、仇英被後世稱為「吳門畫派四家」，他們以畫會友，以茶入畫，煮茶品茗，好不風雅。特別是唐伯虎，他筆下的茶畫，精緻生動，是茶畫中的一絕。

唐伯虎出身商人家庭，但是家道中落，父親便在姑蘇城外開了一家小酒館。當時，文徵明的父親文林去酒館喝酒，偶遇唐伯虎，覺得他是個可造之材，便讓唐伯虎和自己的兒子一起拜吳門畫派的創始人沈周為師。從此，唐伯虎的繪畫天賦得到了極大的挖掘，甚至後來，和自己的師傅並稱「明四家」，另外兩位是文徵明和仇英。唐伯虎的畫風清雋生動，讓人過目不忘。

明朝茶藝思想的哲學含義值得人們細細揣摩，這個時期，人們主張人與自然合而為一，茶與天地、山水、宇宙有著千絲萬縷的聯繫。除此之外，民間品茶賞茶的風氣日益興起，茶成為人們生活中不可或缺的一部分。因此，明朝的茶畫，深受這兩種思想的影響，在畫面內容上表現的十分突出。

唐伯虎一聲痴茶戀茶，作茶詩，畫茶畫。《琴士圖》、《品茶圖》、《事茗圖》等就是以茶為靈感作出的佳作。

「吳中四傑」之一的高啟也是一個「茶痴」，他的桌上一年四季都擺放著碧螺春茶，他覺得碧螺春的香氣能讓自己

文思泉湧，寫出來的詩更有韻味。高啟留下的茶詩〈採茶詞〉、〈陸羽石井〉、〈石井泉〉、〈烹茶〉，也為碧螺春增添了幾分文藝的氣息。

在明朝，因為文人的詩詞佳畫，碧螺春成了遠近聞名的茶中明星。

關於碧螺春的來歷，還有一段和康熙皇帝的故事。康熙皇帝品嘗了碧螺春後，覺得「嚇煞人香」這個名字太不雅觀了，又見此茶外形猶如碧螺，採摘時間又在早春時節，遂賜名「碧螺春」。《柳南續筆》中記錄到：「上以其名不雅，題之曰『碧螺春』。」自此，碧螺春便成了歷年皇室的貢茶。

▌品質特點▌

色豔、香濃、味醇、形美是碧螺春最突出的特點。葉芽纖細，經過炒製後，自然捲曲成螺旋形，外麵包裹著一層細密的茸毛。茶湯碧綠清澈，輕嘗一口，爽口解渴，喝完之後口留餘香，回味綿長。

洞庭山的茶農這樣描述碧螺春：「銅絲條，螺旋形，渾身毛，花香果味，鮮爽生津。」特殊的搓毫工藝導致碧螺春「滿身毛」。「銅絲條」是鑑別碧螺春真假最直觀的方法，碧螺春作為早春茶，茶葉細長緊實，沖泡時，入水即沉，漂在水面的就是假茶。

碧螺春呈現外形捲曲的特點，可以追溯到乾隆時期。最

有可能發源於寺廟，因為寺廟的僧人虔誠禮佛，僧人發現佛祖的頭髮捲曲呈螺旋狀，在製茶的過程中，便不惜成本把茶葉揉捻成螺旋狀，從此，碧螺春換新顏，形似青螺。從這個角度來說，碧螺春才是名副其實的佛茶。

▍製茶工藝 ▍

碧螺春外形特殊，因此製茶過程必須全程純手工完成。碧螺春茶青的採摘標準嚴格，只有清明到穀雨時節的一芽一葉和一芽兩葉才能做出上等的碧螺春。碧螺春的製作工藝屬於高溫殺青，要經過茶青攤晾、挑揀、殺青、揉捻成形、搓團提毫、文火乾燥等工序。

在炒茶的過程中，要做到手、茶不離鍋，揉中帶炒，炒中帶揉，連續操作，起鍋就成茶，整個過程大概需要 40 至 45 分鐘。如果加上開始的準備工作和結束的清掃工作，完成一鍋茶的時間至少要 1 個小時。

之所以說碧螺春珍貴不易得，是因為茶青的採摘和撿剔要求非常高。就拿特級碧螺春來說，茶青只要一芽一葉，而芽葉要在 15 天內採摘完畢。一般來說，一鍋茶青可以炒製 4 兩乾茶，一個工人一天連續工作 10 個小時也只能炒出 4 斤左右的茶。如果遇到大風大雨等惡劣天氣，產量可想而知。

茶葉採回來並不是萬事大吉了，還有揀剔的過程。揀剔是要把那些不符合標準的的茶青挑出來，使茶葉整體品質保

持一致。通常，揀剔一公斤芽葉需要 2 至 4 個小時。其實，揀剔茶葉可以使新鮮芽葉均勻攤開，讓芽葉的部分營養物質輕度氧化，也有利於提高茶葉的品質。一般來說，清晨五點到九點採茶，九點到下午三點揀剔，三點到晚上炒茶。碧螺春當天採摘，當天製茶，絕不做隔夜茶。

生長環境

　　一提到碧螺春，腦海中第一個想到的一定是東山碧螺春。據考證，碧螺春實際上起源於蘇州太湖的西洞庭山。東洞庭山是一個三面環水的半島，俯瞰就像停靠在太湖岸邊的一艘巨大的船。西洞庭山四面環水，是中國內陸湖的第一大島。兩座山氣候溫和，太湖水面騰起的霧氣縈繞在山腳下，宛如仙境。洞庭山氣候溼潤，酸性土壤覆蓋著大地，土質疏鬆，是種植茶葉的理想之地。1994 年，太湖大橋還未建成，西洞庭山的碧螺春想要開啟市場，就必須需要乘坐渡輪出太湖「飄洋過海」去東山賣，這也是西洞庭山的碧螺春不為人所知的原因。

　　洞庭山碧螺產區不僅種植茶葉，還種植果樹，是中國著名的茶果間作區。在茶園中交錯種植著桃子、桔子、銀杏、石榴、杏等數十種果木。茶樹果樹交相輝映，茶染果香，果含茶韻，讓碧螺春的口感更加豐富。

　　茶樹和果樹交錯種植，讓碧螺春蘊含天然果香，品質突

出。茶葉製成後，外形緊密，茶葉纖長緊緻，顏色嫩綠，茶湯清澈透亮，飲後回味無窮。正如明朝《茶解》中所說：「茶園不宜雜以惡木，唯桂、梅、辛夷、玉蘭、玫瑰、蒼松、翠竹之類與之間植，亦足以蔽覆霜雪，掩映秋陽。」

▌鑑別標準▐

碧螺春感官分級分為 3 個等級（見表 2-2），等級數越高品質越差。芽葉的大小隨著級數的增高變大，茸毛量變少。同時，炒製的溫度、茶葉數量和炒製力度和級別成反比，就是說，級別數越高，炒製時放入的茶葉越多，炒製力度越大，最後成品茶葉自然口感欠缺。

表 2-2 碧螺春的感官分級標準

級別	外形	色澤	淨度	湯色	香氣	滋味	葉底
一級	條索鮮嫩，捲曲成螺，幼嫩勻齊，白毫顯露	銀綠隱翠，潤澤	勻淨	嫩綠鮮豔	清鮮的花果香	鮮醇回甘	幼嫩成朵，嫩綠勻齊，明亮
二級	條索細嫩，捲曲成螺，尚勻齊，白毫顯露	銀綠隱翠	略有單葉及小黃片	嫩綠明亮	嫩香持久	鮮爽醇正	細嫩成朵，黃綠明亮，略有單葉

三級	條索細緊，捲曲成螺，尚勻整，白毫尚顯	色澤綠翠	含單葉，略含碎片	清綠明亮	清香鮮爽	鮮濃醇正	含單片，芽葉勻稱

　　品質最好的碧螺春條索細長，捲曲成螺，身披白毫，銀白隱翠，沖泡後茶湯清澈透亮，香氣四溢，回甘持久。假冒偽劣產品或者次品則顏色發黑，毫毛偏綠，表面無光澤，茶湯渾濁發黃，像是隔夜茶。

品茗指南

　　品嘗碧螺春時，最好用白瓷杯或通透的玻璃杯，茶湯的嫩綠和茶杯相映成趣，品茶的心情都不一樣了。

　　先在杯中放入 70℃至 80℃的溫開水，然後取出少量茶葉放入水中，你會看到「雪浪噴珠」的驚喜場景。隨後，芽葉沉入杯底，宛如在杯底鑲嵌了一塊翠玉。但此時，茶葉的味道並未完全激發出來，將水倒掉三分之二，此時茶香才漸漸瀰漫。緊接著，匯入滾燙的開水，茶葉忽地一下展開，漸漸舒展成一芽一葉，茶湯呈淡綠色，杯中猶如晶瑩透亮的水晶宮。

　　現在就是品茶的最佳時刻了，碧螺春的色香味達到最佳狀態，茶湯清洌，茶香濃郁，隱隱中還飄著絲絲果香，味道清爽。

品味碧螺春時，應該先觀察形狀，然後再細細品味。你會發現，頭道茶顏色清淡，香味清幽；二酌顏色翠綠，氣味芬芳；再酌唇齒留香，回味無窮。

儲存方法

如果新茶買回來沒辦法在短期內飲用完畢，為了保證茶葉的品質不下降，家庭儲存也是有方法的。傳統的茶葉儲藏方法就是先把茶葉包裹起來，然後把石灰塊放在袋中吸取多餘水氣，然後和茶包一起放在一個罈子裡，密封儲存。但是這種方法使用起來非常繁瑣，已經漸漸被人們放棄了。

現在，人們通常用三層保鮮袋把茶葉包好，分層緊緊包紮，放在冰箱或者冰箱中冷藏，溫度一定要控制在 10℃以下。這種方法，既能保證碧螺春茶葉在儲藏很久之後拿出來依然色澤亮麗，還能保證茶湯味道如新茶般爽口回甘。

茶葉文化

詩句中這樣形容碧螺春「洞庭無處不飛翠，碧螺春香萬里醉。」後世根據詩句的描述發展出一套碧螺春獨有的茶藝，一共有十二道程式。 一為焚香通靈。茶葉愛好者們認為「茶須靜品，香能通靈。」在品茶前，要先燃一支香，讓空氣清新，心情沉靜，這樣才能好好體會碧螺春的韻味。

二為仙子沐浴。晶瑩透亮的而玻璃杯就像是一位清純仙

子,所謂「仙子沐浴」就是清洗茶杯,以此表達對品茶者的尊重。

三為玉壺含煙。用開水燙洗杯子之後,不用蓋蓋子,而是讓茶壺敞開,讓壺中的水氣自然蒸發。此時會出現壺口被水氣氤氳的優美景象。

四為碧螺亮相。這一步就是請客人欣賞碧螺春茶美麗的外形、鮮豔的顏色、醇厚的茶香等等。由於製茶工藝的限制,生產一斤碧螺春需要採摘大概七萬個嫩芽,碧螺春茶的條索纖細,外部被白色毫毛包裹,宛如傳說故事中美麗動人的田螺姑娘。

五為雨漲秋池。向玻璃杯中倒入開水,倒七分滿即可,七分裝茶,三分存情。正如李商隱的名句「巴山夜雨漲秋池」中描繪的優美景象。

六為飛雪沉江。就是用茶導把茶荷裡的碧螺春依次撥到已衝了水的玻璃杯中去。銀白隱翠的碧螺春飄入玻璃杯中,就像漫天飄落的雪花,先浮在水面,吸收水分後慢慢下沉,這個景象很是奪目。

七為春染碧水。碧螺春沉入杯底後,茶葉在熱水的催化下,讓茶湯漸漸變為綠色,整個杯中碧綠澄澈,就像一塊翡翠。

八為綠雲飄香。所謂「綠雲飄香」就是聞香。碧綠的茶

芽，清澈的茶水，騰起溫柔的水霧。頓時茶香四溢，充滿整個房間，聞之沁人心脾。

九為初嘗玉液。品飲碧螺春時應該趁熱連續品嘗。第一口猶如品嘗瓊漿玉液，湯色澄澈，口感清雅，回味無窮。

十為再啜瓊漿。這是品嘗茶湯的第二口。這一口會覺得滋味更醇厚濃郁，並開始回甘，茶湯的顏色也變得更翠綠。

十一為三品醍醐。品嘗第三口時，品嘗到的是太湖春天的氣息，洞庭山的勃勃生機，也是在品人生百味。這就是茶韻。佛家有一詞叫做「醍醐灌頂」，用來形容此刻的心情，最恰當不過。

十二為神遊三山。古人講茶要靜品、慢品、細品，唐代詩人盧仝在品了七道碧螺春茶之後寫下了傳誦千古的〈七碗茶歌〉，在品了三口茶之後，繼續慢慢地自斟細品，靜心去體會七碗茶之後「清風生兩腋，飄然幾欲仙。神遊三山去，何似在人間」的絕妙感受。碧螺春生於太湖之濱，卻因和文人雅士結緣名滿天下。常年雲蒸霞蔚，日月光華、天雨地泉浸浴著這裡的茶樹，也賦予其清奇秀美的氣質。正如王元壽的〈碧螺春歌〉所寫：「落花風裡品茶新，顧渚荊溪未足珍。一枕髩絲禪榻畔，夢魂遙落五湖濱。」

三、信陽毛尖，名符其實的「綠茶之王」

義陽自古有「溮河中心水，車雲頂上茶」的說法，意思是溮河水泡信陽茶為一絕。信陽毛尖，以「色綠、形美、毫多、湯鮮」而著稱，產量豐富，品種繁多，香氣清高，口感獨特，堪稱「綠茶之王」。本章節，我們針對她的歷史起源、發展經歷、品茶指南等進行一一說明。

▋歷史傳說 ▋

相傳很久以前，信陽本無茶，百姓疾苦，瘟疫盛行。有位名叫春姑的善良女子，為了救治百姓，四處奔波，求醫問藥。

一日，她遇到一位採藥老翁，被告知：「往西南方向，翻過九十九座大山，蹚過九十九條大江，有一顆寶樹，採其樹種，十日內播種，方得良藥。」

春姑一聽，十分欣喜，謝過老翁，直奔西南，爬過九十九座大山，蹚過九十九條大江，足足走了九九八十一天，累得精疲力盡，身染重疾，暈倒在地。

恰巧，旁邊有小溪，溪水送來一片嫩葉，春姑將其服下頓時神清氣爽，重返生機，於是，她順水而上，果然找

到了採藥翁所說的寶樹，她採下種子，即刻返程，怎奈路途遙遠，要十日內返回播種，實在渺茫。

這時採藥翁又出現了，為了幫助春姑，採藥老翁將她變為一隻畫眉鳥，飛回故鄉，撒下樹種。到此春姑已經氣力耗盡，春姑死後，化為雞公山。

不久之後，茶樹長大，雞公山上飛來一群畫眉鳥，啄下茶葉，投入病人口中，藥到病除，瘟疫從此絕跡。人們為了紀念救命恩人，廣種此樹，精心養護，由此產生了信陽毛尖。

另有一說，天宮仙女聽聞，人間的雞公山勝過仙宮的百花園，心生好奇，懇求下凡一看，王母娘娘無奈恩准，但是規定：分批結伴，限定三日往返，不得與凡人通婚。眾仙女來到人間，看遍山川美景、名花異草，但是發現，雞公山美中不足——沒有好茶。最小的仙女提議：眾姐妹一起化作畫眉鳥，竊取仙宮茶種，播撒到雞公山上。雞公山旁，一座茅屋，裡面住著窮書生吳大貴，這位書生，面相清秀，勤學苦讀，小仙女對其心生愛慕，將此事告知與他，教他採茶製茶，發家致富。王母娘娘得知此事，紅顏大怒，懲罰九位仙女，在雞公山勞作三年。於是每到採茶時節，景象如此這番：九隻畫眉，嬌小精緻，玲瓏可人，穿梭於茶壟之間，以口採茶，十分輕快。

一日，恰逢期滿，吳大貴沏茶品茶，開水一沖，只見霧氣升騰，九個仙女乘霧而去。

吳大貴心想，此茶既由畫眉鳥口唇所採，不如取名「口唇茶」。不久之後，唐玄宗聽說此等奇聞，親自品鑑「口唇茶」，甘甜清爽，滿口生香，龍心大悅，下旨在雞公山修建千佛塔，以謝神靈，並封「口唇茶」為貢茶，另賜黃金千兩，命吳大貴護理茶林。

歷史發展

信陽毛尖歷史悠久，信陽地區固始縣所發掘的古墓，其中有茶，據考證已有 2,300 多年。茶的傳播受政治、經濟、文化、交通、氣候等因素影響，東周時期，中國的政治經濟中心在河南。當時，茶開始在河南傳播，在信陽一帶落地生根。

陸羽著《茶經》，時處唐朝，他把全國劃分為八大茶區，其中信陽歸為淮南茶區。

北宋蘇東坡行經信陽，品信陽茶，大為稱讚，題字：「淮南茶，信陽第一」。

元朝，馬端臨《文獻通考》中記載：「光州產東首、淺山、薄側等名茶。」光州，即今天的潢川縣，位於河南省信陽市中部。但由於當時茶稅過重，茶業一度衰落。

到了清代，茶葉生產逐漸恢復，製茶技術日趨精湛，品

質風味有很大提高。清代末年，出現「毛尖」一詞，當地人把信陽出產的茶業，稱之為「本山行尖」或「毛尖」，又根據採製時間、形態等不同特點，分為針尖、貢針、白毫、跑山尖等。

清光緒年間，經蔡祖賢倡議，開山種茶。時任信陽勸業所所長的甘周源，積極響應支持，他與王子謨、地主彭清閣等，成立「元貞茶社」，大力推進信陽茶業，使其蓬勃發展。

1911 年，甘周源又在甘家衝、小孫家成立「裕申茶社」，帶動毗鄰各茶園改進茶種和炒製技術。1913 年，信陽當地生產出了品質上乘，色香味俱佳的茶葉，命名為「信陽毛尖」。1915 年，溮河區董家河鎮車雲山生產製作的茶葉獲得巴拿馬萬國博覽會金獎。此後，凡產於董家河鎮「五雲山」、溮河港「兩潭一寨」、譚家河「一門」的茶葉，均稱為信陽毛尖。至此，信陽毛尖已經成為優質綠茶的代表。

此後，信陽茶業經歷了四次發展高潮。

第一次，1970 年代，茶園面積迅速擴張，至 1976 年達到 21 萬畝。1982 年統計，茶園總面積 19.49 萬畝，茶葉總產量 220 萬公斤。

第二次，1982 年冬季至 1983 年，一年內新增茶園面積 14.76 萬畝，總面積達到 34.25 萬畝。此後十年，信陽茶葉生產以提高品質為主。

　　第三次，1992 年，信陽第一屆茶葉節成功舉辦，極大地促進了信陽茶產業的發展，信陽茶產業進入第三次發展高潮。1993 至 2005 年，茶園面積平均以每年 2.46 萬畝的速度遞增。

　　第四次，2006 年，信陽茶業走向鼎盛，已成為當地農民的重要收入來源，成為信陽市支柱產業之一。

▌生長環境▐

　　「天賜信陽一方風水寶地，地育浉河一片毛尖茶香」。信陽的毛尖茶區，簡稱為「五雲」、「兩潭」、「一山」、「一寨」、「一門」，即浉河區董家河鎮「五雲山」（車雲、集雲、雲霧、天雲、連雲五座山）、浉河港鎮「兩潭」（黑龍潭、白龍潭）、「一寨」（何家寨）、譚家河鄉「一門」（土門村）。

　　這一帶山勢起伏多變，土壤肥沃，氣候適宜，雲霧瀰漫，溼潤多雨，因而森林密布。另外，由於日照漫射，茶樹芽葉生長緩慢，鮮嫩持久，肥厚多毫。

　　正是由於這樣得天獨厚的生存條件，所產信陽毛尖，香氣清高，滋味濃厚，耐泡。

　　關於信陽毛尖的產地：

　　浉河港鄉，包括黑龍潭、四望山、何家寨、白龍潭、車雲山高海拔山頭所產毛尖，稱為「大山茶」。為一級信陽毛尖。

　　除此之外，位於南灣湖邊的郝家衝、白雲寺、西灣、夏家衝、馬家畈、陡坡、黃廟、桃園、易廟海拔地勢略的區域，所產稱為小山茶。次之。

　　而信陽市其他產區的信陽毛尖，品質一般，算不上名茶。

製茶工藝

　　信陽毛尖，一年採摘三季，即春茶、夏茶、秋茶。

　　陽春三月，嫩葉萌芽，始採春茶，大約四十天左右。穀雨前所採「雨前毛尖」，品質最佳，色澤碧綠，茶湯明亮，清氣甘甜。最遲五月底，結束春茶的採摘。五至十天後，開始採摘夏茶。夏茶色黑、茶湯略澀，採摘時間在三十天左右。白露過後，採秋茶。秋茶的香氣和味道別具一格，但少而珍貴，與春茶同為信陽毛尖中上等佳品。

　　信陽毛尖的炒製，有生鍋、熟鍋、烘焙、揀剔四道工序。

　　「生鍋」，即殺青、捻揉。炒製時間根據鮮葉的老嫩、肥瘦來靈活把握。炒至葉片柔軟捲曲，脈絡顯現，嫩莖柔韌，即可進入「熟鍋」。

　　「熟鍋」特別關鍵，除了繼續減少水分，逼出香氣，還要進一步捻揉，使其細直如針，成為真正的「毛尖」。

　　「烘焙」採用雙鍋變溫法進行，先初烘，火溫稍高，90

至 100℃左右，之後攤涼，復烘，鍋溫稍低，60 至 65℃為宜，直到含水量控制到 7% 以下。

「揀剔」是透過人工分揀，剔去粗葉、老葉、黃葉、碎葉、雜質等，進一步整理，最終得到品質上乘的信陽毛尖成品。

▊品質特點▊

信陽毛尖外形光直，纖細、多白毫，色澤翠綠，經沖泡，湯色明亮，香高持久，滋味濃醇，回甘生津。

▊鑑別標準▊

信陽毛尖作為十大名茶之一，常被人們用來贈與親友、長輩，還遠銷海外，深受外國友人喜愛。也正因為如此，許多不法商販為了賺錢以次充好，以假亂真，讓茶友們蒙受損失。想要辨明信陽毛尖的真偽很簡單，只需要你按照接下來的步驟走。

①看外形

先取少量茶葉放在手心，仔細觀察。如果條索緊實，茶葉粗細均勻，非常鮮嫩，色澤均勻且沒什麼碎末，則是毛尖真品。

②聞香氣

雙手捧茶置於鼻端，深吸一口茶香，如果帶有一絲熟板栗的香氣，則是正宗的信陽毛。

③泡茶湯

取 3 至 5 克茶葉置於茶杯中，用開水沖泡。接著把茶湯立即倒出，趁著熱氣聞杯底茶葉的香氣，如果茶香純正，聞之心曠神怡則說明是正品。茶湯顏色呈淺綠色或黃綠色，口味以濃醇爽口為上品。最後還要看一看葉底，假如葉底軟亮勻整則為上品。

現在市場上的假冒信陽毛尖，大多用色素上色，或者葉片發黃，茶葉形狀大小不一，茶湯渾濁並且味道苦澀。

隨著製茶工藝的進步，正品信陽毛尖也被分為好幾個等級，見圖 2-3。

表 2-3 信陽毛尖評鑑標準

級別	外形	色澤	湯色	香氣	滋味	葉底
特級	一芽一葉初展，外形緊細圓勻稱，細嫩多毫	色澤嫩綠，油潤	鮮明	香氣高爽，鮮嫩持久	滋味鮮爽	芽葉呈朵，葉底柔軟，葉底嫩綠
一級	一芽一葉或一芽二葉初展為主，外形條索緊秀、圓、直、勻稱多白毫	葉色嫩綠而明亮	嫩綠明亮	香氣鮮濃，板栗香	甘甜，湯色明亮	葉底勻稱，芽葉呈朵

二級	一芽二葉為多，條索緊結、圓直欠勻、白毫顯露	葉色綠亮	湯色明淨	香氣鮮嫩，有板栗香	滋味濃強，甘甜	葉底嫩，葉芽呈朵，葉底柔軟
三級	一芽二三葉為多，條索緊實光圓直、芽頭顯露	嫩綠較明亮	湯色明淨	香氣清香	滋味醇厚	葉底嫩欠勻，稍有嫩單張和對夾葉，葉底較柔軟
四級	外形條索較粗實，圓有少量樸青	色澤青黃	湯色泛黃清亮	香氣純正	滋味醇和	葉底嫩欠勻
五級	條索粗鬆，有少量樸片	色澤黃綠	湯色黃尚亮	香氣純正	滋味平和	葉底粗老，有彈性

▌品茗指南 ▌

　　信陽茶人年鶴齡曾經在〈茶具與信陽毛尖十道茶〉中，對信陽毛尖的品茶過程做了非常詳細的描寫。透過對信陽人品茶習慣的挖掘，結合傳統喝茶習俗和方式以及信陽毛尖的特點，再配上相應的茶具，形成了「信陽毛尖十道茶」。這篇文章具有非常濃的茶鄉風情。

現在，不如跟著年鶴齡老先生的介紹，一起來品一品這「信陽毛尖十道茶」。

① 第一道：鑑賞佳茗毛尖茶。

從茶盒中取出新茶，放置於茶盤中欣賞茶的外形。

② 第二道：泡茶玉液龍潭水。

俗話說：「老茶宜沏，嫩茶宜泡。」沖泡信陽毛尖時最好選用泉水或者純淨水，水溫保持在 80℃最佳。

③ 第三道：燙壺溫杯潔器具。

將開水倒入茶壺中，清洗乾淨。然後把茶壺中的水倒入茶海，再倒入聞香杯、品茗杯，接著用茶筷夾住杯子，將所有茶具清洗乾淨。

④ 第四道：毛尖入壺吉祥意。

向茶壺中倒入少量開水，採取「中投法」，用茶匙取適量茶葉放入茶壺中。

⑤ 第五道：重洗仙顏滌凡塵。

信陽人喝茶，講究頭道水、二道茶，為了更清潔衛生，通常把第一道茶水倒掉，又叫洗茶。

⑥第六道：浸潤毛尖露芳容。

採用「迴旋水肉法」向壺中水肉少許，浸潤茶芽，稱為溫潤泡。

⑦第七道：回青沏茶表敬意。

將水注入壺內，下提拉注入，反覆三次，雅稱「鳳凰三點頭」，然後用壺蓋輕輕拂去茶湯表面泡沫，稱為「春風拂面」。

⑧第八道：玉液回海待君品。

將壺中茶水迅速倒入茶海內，使茶湯分離，濃淡均勻。

⑨第九道：平分秋色人茶蓋。

將茶海裡茶水依次斟入聞香杯，斟茶七分滿，留下三分情。

⑩第十道：敬奉賓客一杯茶。

向賓客獻茶，茶藝師要與賓客一同品茶。品茶可採用「三龍護鼎」式端杯手法，先觀湯色之均勻、嫩綠、明亮，然後品滋味及潤喉，分三口品下。即一潤唇、二潤舌、三潤喉。

▌儲存方法▐

① 避潮溼

　　當信陽毛尖水分含量在 3% 左右時，可以較好地把脂質與空氣中的氧分子隔離開來，阻止脂質的氧化變質。當茶葉中水分含量超過 7% 時，隨著茶葉含水量的增高，為黴菌繁殖提供了適宜環境條件，會使溶解後的物質濃度左右擴散，變質加速。因此，信陽毛尖在儲存時一定要遠離潮溼的地方。

② 避陽光

　　信陽毛尖對光「過敏」，在儲存信陽毛尖時一定要用密封不透光的容器。假如採用透光的容器，在光線環境下存放 10 天，茶葉內的維他命含量會急遽下降。

③ 避高溫

　　氣溫每升高 10℃，信陽毛尖的變褐速度就會加快 3 倍至 5 倍。如果儲藏溫度在 10℃以下，可以大大拉長信陽毛尖的存放時間，如果儲藏溫度可以低到－ 20℃，那麼茶葉的陳化變質速度會更慢，茶葉的儲存期限就越久。

④ 隔氧氣

　　信陽毛尖在貯藏過程中的變質主要以自動氧化作用為主。受氧化的茶葉，品質發生劣變，湯色變紅，甚至變褐，

茶湯失去鮮爽滋味。茶葉暴露在空氣中越久，氧化越嚴重，品質也變得越差。密閉冷藏置於乾燥無異味處（以冰箱冷藏）為佳。

⑤ 避異味

　　信陽毛尖中含有高分子棕櫚酶和萜烯類化合物。這類物質生性活潑極不穩定，能夠廣吸異味。因此，與有異味的物品混放貯存時，就會吸收異味而且無法去除。

　　走上茶園山坡，看到茶樹層層疊疊，在山腰上畫出均勻的橫格，微風拂過，茶香四溢。捏起一小片茶葉放在鼻尖輕輕細嗅，一絲清新彷彿要把整個肺洗淨。當你看到採茶姑娘們的辛勤勞作，製作工廠裡大家揮汗如雨，就會明白高階茶葉為什麼這麼珍貴，可以說是「葉葉皆辛苦」吧！

四、君山銀針，黃茶中的金鑲玉

　　君山銀針，產於洞庭湖君山島，白毫如羽，形似細針，因而得名。古人描繪君山茶——「白銀盤裡一青螺」，其色、香、味、形俱佳，人稱「四美」。《湖南省新通志》記載：「山茶色味似龍井，葉微寬而綠過之。」她，又是何等尤物，本章我們細細品味。

▌歷史傳說▐

　　相傳，唐初年間，白鶴真人雲遊歸來，帶回神仙賜予的八株仙苗，種在湖南嶽陽洞庭湖中的君山島上。此後，又在此陸續修建巍峨秀麗的白鶴寺，挖掘清澈見底的白鶴井。

　　白鶴真人取白鶴井水沖泡仙茶，只見霧氣裊裊，幻化出一隻白鶴，騰空而去。由此取名「白鶴茶」。又因此茶沖泡後，茶色金黃，好似黃雀翎羽，所以又名「黃翎毛」。

　　後來，此茶傳入長安，深得天子青睞，被封為御茶，白鶴井水也榮升為「御水」。

　　有一年進貢，船過長江，疾風驟起，波浪洶湧，把船上的白鶴井水打翻了。押船的州官急中生智，以江水替代，矇混過關，不曾想，皇帝以此泡茶時，但見茶葉翻騰，不見白

鶴沖天,暗自納悶,隨口說道:「白鶴居然死了!」

豈料金口一開,有去無回,白鶴井水竟然就此枯竭,再無聲息,而白鶴真人,也不知所蹤。白鶴茶,即是君山銀針茶的前身。

另有唯美神話,敘述君山茶源──追溯至四千多年前,舜帝率領五千精兵南巡平叛,困於雲夢澤,即洞庭湖。娥皇、女英放心不下,前來相助,卻遭遇狂風暴雨,被巨浪捲入湖底。七十二青螺聚整合峰,托起二位帝妃。不久之後,舜帝戰死蒼梧,娥皇、女英二人悲痛萬分,以死相隨,葬於君山,臨死前在此播下三顆茶種,時至今日,墓碑斑駁,而當年的茶種已經成長為茂密茶林,遍布山野,孕育如今的茶中貴族──君山銀針。

還有傳聞,後唐明宗李嗣源,首次上朝,侍臣捧杯沏茶,開水落入杯中,隨即一團白霧騰空而起,白鶴顯現。這隻白鶴對明宗點頭三下,翩然離去。

再看茶時,杯中茶葉,肅然懸空,芽芽直立,猶如春筍破土,片刻之後,又慢慢下沉,如白雪飄落。

明宗連連稱奇,當即下旨,封君山銀針為「貢茶」。

歷史發展

唐代,僧人齊已作詩:「灑湖唯上貢,何以惠尋常?還是詩心苦,堪消蠟面香。」灑湖即包括君山、北港、龍山、

龜山諸山，由此可推斷，灅湖茶，在當時已經貴為貢茶。而這一帶所產之茶，君山銀針最優。

唐詩人劉禹錫，題詩岳陽：「今宵更有瀟湘月，照出霏霏滿碗花」，那「霏霏滿碗花」說的正是君山銀針！

到了宋代，君山茶演變為「岳州之黃翎毛」，為什麼被喻作「黃翎毛」呢？

原來，宋代的貢茶，製作工藝與唐朝略有不同——蒸青後洗滌、小榨去水、大榨出膏，而後壓餅、乾燥。經過壓榨的茶葉，乾燥後，容易氧化變黃，因此，茶的外觀，黃毛顯露，稱之為「黃翎毛」，極為貼切。而唐代製茶，並沒有「壓黃出膏」這個環節。

君山鮮茶，汁濃味厚。宋代的君山銀針，雖與今天的黃茶仍有不同，但透過蒸、榨、悶、乾燥等工序，使茶葉變得香濃、清甜、味長，已經具備了黃茶的雛形。

明代以後，君山銀針開始展露頭角，成為黃茶的代表。

但是，由於地域限制，產量較少，民間並不多見，僧人的詩詞中，君山茶倒是頻頻現身，如——姜廷頤〈過君山值雨〉曰：「十二青螺寺作家，曉尋詩句乞僧茶。」

胡容〈遊君山〉題：「茶煙歇於僧舍，歸鳥棲於林竇。」

花湛露〈遊君山遍覽諸勝仿長吉古體書壁〉詩：「滿山犢角飽寺僧，數畝紫茸供過客。」

沈間〈遊君山〉賦:「竹產方龍千歲杖,茶凝甘露玉硝馨」

……

兩三僧侶,烹茶漫談,閒情逸致,興起賦詩,茶禪一味,如此了了。

直到清代,君山銀針正式得名。同治年間,《巴陵縣志》記載:「君山貢茶,自國朝乾隆四十六年開始,每歲貢十八斤。穀雨前,知縣遣人,監山僧採製一旗一槍,白毛聳然,俗呼白毛尖。」白毛尖,三個字,甚是貼切。

《紅樓夢》裡,一行人到櫳翠庵品茶,妙玉為賈母呈上「老君眉」,此段篇章,向來也為各路紅學家所稱道,你看,君山茶,芽頭茁壯、白毫如羽,正像老太君的眉毛!

乾隆四十六年,君山銀針尤為珍貴,每年僅產出 18 斤作為貢茶,有幸擁有「君山貢尖」的人極為罕見。徐珂《夢湘囈語》記載:文人墨客品茗論茶,認為茶滋味以「輕清為佳」,太濃郁都不好,「故君山為貴」。君山銀針以品質取勝,成為稀世之珍!

1949 年以後,茶業得到良好的規範和發展,君山銀針的產量有所突破,1978 年之前,年產量一般在 100 斤左右,但較之其他茶類,君山銀針的佔有率仍然少得可憐。平民大眾,更是難得一見。因此,長期以來,君山銀針只在國家元

首接待貴賓之時才會出現。

1956 年，君山銀針在國際萊比錫博覽會上贏得了金質獎章，並被譽為「金鑲玉」，售價高昂，為茶葉之最。

黃茶消失了嗎？這之後，很多人都發出類似的質疑。

甚至有調查顯示，即使是馬連道這樣的傳統大型茶葉交易市場，也很難找尋黃茶的蹤影。與此同時，君山銀針，忍辱負重，苦苦掙扎。

較之綠茶，黃茶的製作工藝更為複雜，要求更為嚴格，加上君山銀針本身產量低下，以至於很多製茶企業，也逐漸放棄黃茶，放棄君山銀針。

2004 年，湖南省茶葉有限公司決定開發君山銀針的綠茶系列。歷經五年，君山銀針作為綠茶新秀，風靡全國，昔日她作為「黃茶之冠」的耀眼光芒，已被完全掩蓋。

直到 2012 年，湖南省君山銀針茶業有限公司宣布君山銀針回歸「黃茶」。至此，君山銀針，華麗轉身，睡獅猛醒，沉寂多年之後，如一記春雷，響徹茶葉市場。

▌生長環境▌

《岳陽樓記》：「銜遠山、吞長江，浩浩湯湯，橫無際涯」。親臨岳陽樓，看茫茫碧水、沙鷗盤旋，目之所及，便是銀針遍布的君山！

君山又名洞庭山，是湖南嶽陽市君山區洞庭湖中島嶼。

島上多為砂土，土壤肥沃，氣候溫和，溫潤潮溼，春夏季，水氣蒸騰，雲霧瀰漫，非常適合茶樹生長，故而島上茶園密布。

君山銀針品質獨特，正是得益於君山島的優良氣候：

①小氣候

君山島四面環水，日照豐富，空氣溼潤，漫射充足，空氣晝夜溫差小而地面晝夜溫差大，君山銀針可謂是得天獨厚。

②土質

君山島土質以細小砂質土為主，肥沃深厚，疏鬆綿軟，有較強的吸熱能力，且表層水分蒸發較快。炎夏時節，地面高溫有助於茶樹主根縱向生長，更好的吸收土壤深層的養分。

③生態環境

目前，島上綠植覆蓋率達 90% 左右。樹木蔭蔽，冬季溫暖，四季溫差較小，光照漫射、雲霧瀰漫，促進茶樹新發嫩芽，茶葉產量逐漸提高。

八百里洞庭，煙霞飄渺，潤澤四方，素有「魚米之鄉」的美譽，優厚的自然環境，打造了一代君山銀針的貴族氣息。

四、君山銀針，黃茶中的金鑲玉

▌製茶工藝▐

　　好茶需要好採摘，君山銀針在採摘時間上非常嚴格，只能在清明前後採摘，而且這個前後期限不能超過十天，七天內採摘完畢為最佳。不僅如此，君山銀針還有「九不採」原則──雨天不採、風傷不採、開口不採、發紫不採、空心不採、彎曲不採、蟲傷不採。君山銀針從採摘到製成，一共要經過殺青、攤晾、初烘、初包、再攤晾、復烘、復包、焙乾等八道工序，整個過程下來需要三天。在早些時候，採摘君山銀針一般是一芽兩葉。然後把其中最嫩的尖葉挑出來，製成君山銀針茶。芽頭像箭般的叫做「尖茶」，通常作為貢茶進貢給皇室，稱為「貢尖」。揀尖完成後，剩下的葉片叫做「兜茶」，也叫「貢兜」。1953 年以後，先前先採摘再揀尖的程式被簡化，直接從茶園採摘芽頭尖葉，大大縮短了君山銀針的製作週期。

　　在君山銀針的製作工序中，「初包」是決定茶葉品質的關鍵程式。2 至 3 斤的芽胚經過攤晾後，用雙層皮紙包成一包，在箱中放 40 至 48 小時，進行發酵。由於箱內環境溼熱，茶葉中的葉綠素被破壞，多酚類氧化物和其他內質化合物開始轉化。當芽葉呈黃色，出現香氣就說明發酵完成，如果發酵不足，「初包」過程就要繼續。

品質特點

君山銀針全由最鮮嫩的芽頭製成，茶布滿毫毛，顏色鮮亮。君山銀針的成品茶芽頭十分茁壯，長短大小一致，內部是呈黃色，外麵包裹這一層白色毫毛。

清朝詩人彭昌運這樣形容君山銀針：「嫩綠飽含螺髻色，清芬全是苣蘭香。」正宗的君山銀針，沉入杯底後會出現全部立在杯底的景象，根根沖天，如雨後春筍般挺拔。芽葉的光澤和茶水的澄澈相映成趣。茶香綿遠悠長，滋味甘甜清爽。

鑑別標準

君山銀針的品質主要根據芽頭的肥瘦、曲直一級茶葉色澤來分級。芽葉壯實挺拔，色澤亮黃為上品。假如芽葉堅挺緊實，壓身金黃，滿身白毫；茶湯明亮橙黃，香氣沁人心脾，葉底嫩黃均勻，那就是茶中珍品了。

真宗的君山銀針是發酵茶，芽頭金黃，外裹白毫，也被稱為「金鑲玉」。君山銀針分為特號、一號、二號3個等級，芽葉豐滿壯實，亮黃者為特號，芽葉乾癟、彎曲暗黃者，便是成色不怎麼好的次茶了。

君山銀針芽葉乾聞時，有嫩玉米的香氣，沖泡過後的茶香更是鮮嫩無比。茶葉三浮三沉後，直立杯底，十分美觀。

▎品茗指南▎

君山銀針是黃茶裡比較特殊的一種，它幽香、挺拔，具有茶葉所有的特性，但是，它更注重觀賞性，講究邊賞邊飲，因此沖泡過程非常講究。

沖泡君山銀針的水最好是清澈的山泉，茶具以透明的玻璃杯為佳，並用玻璃片作為杯蓋。先用開水清潔茶具，預熱茶杯，並且擦乾茶具，以免茶葉投入杯底後因為溼水而無法直立。

然後，用茶匙取出適量的君山銀針茶放入茶杯。用 70℃左右的開水，迅速倒入茶杯，先快後慢。開水倒至茶杯二分之一處時，停止，等到茶芽全部浸透再加入開水至七八分滿即可。蓋上玻璃杯蓋大約 5 分鐘後，揭開杯蓋，此時可看見君山銀針茶芽根根直立，上下沉浮，並且芽尖還有幾粒晶瑩的水珠。幾番飛舞之後，徐徐下沉，三起三落，渾然一體，確為茶中奇觀，入口則清香沁人，齒頰留芳。

君山銀針剛剛沖泡出來時，是橫臥在水面上的。蓋上杯蓋後，浮在水面上的茶芽吸收水氣漸漸下沉。開啟杯蓋，一縷白煙騰起，並伴隨著陣陣茶香，溢滿整個房間。待賞茶完畢就可開始品飲了。君山銀針的茶湯色澤鮮亮，香氣醇厚，滋味甘醇，就算放置很長時間，味道都不會改變。

儲存方法

　　君山銀針中含有很多物質非常容易被氧化，比如茶多酚、多酚類物質、維他命 C 和胡蘿蔔素等。因此，在儲藏上，對環境的溫度、溼度、光照等條件要求非常高。為了保證茶葉不變質，一定要有「四避」——避熱、避溼、避光、避氧。

　　日常生活中我們我們常常用鋁箔複合袋和器具相結合來儲存茶葉。器具最好用錫罐，如果沒有錫罐，陶罐和金屬盒也是比較好的選擇。假如用複合袋儲存茶葉，在茶葉裝袋後，最好再放入適量的茶葉專用保鮮劑，這樣儲存的時間更長久，見圖 2-4。

表 2-4 君山銀針常用儲藏方法介紹

方法	如何操作
冰箱保存	將茶葉置於能密封的容器中，用透明膠條將蓋密封，放入冰箱的冷藏櫃中。春天存放，到冬天取出時，茶的色、香、味與存放時基本不變，此方法簡便易行。
塑膠袋保存	將乾燥的茶葉用軟白紙包好後裝入其中一個塑膠袋內，並輕輕擠壓，以排出空氣，然後用細軟繩紮緊袋口，再將另一個塑膠袋反套在第一個外，同樣擠出空氣紮緊，放入乾燥、無味、密封的鐵筒內。

瓦罈保存	用乾燥、無異味、無裂縫的瓦罈，將茶葉用牛皮紙包好，置於罈中，用瓦罈中放置一袋石類，用棉花團將罈口封住，每隔1至2個月換一次石灰。這種方法主要是利用石灰吸潮而使茶葉乾燥，如果存放時間太久，茶葉的香氣有所降低。
熱水瓶保存	將熱水倒乾淨，即使內壁有垢跡或斷了低部的真空氣孔的熱水器也可用，但要徹底消除水分，然後將茶葉放進去，把瓶蓋蓋緊。

價值功能

　　君山銀針除了觀賞品鑑、聞香品味，還有很多保健功效，比如抗疲勞、延緩衰老、促進消化等等。

①抗疲勞

　　君山銀針有提神醒腦、消除疲勞的效果。午覺醒來，如果你感覺精神依舊萎靡，頭腦混沌，可以喝一杯君山銀針茶，可以緩解疲勞。另外，君山銀針還可保護視力，預防視力下降，並且減少輻射物質對人體的傷害。

②延緩衰老

　　君山銀針中含有豐富的維他命和果糖，這些成分都具有抗氧化作用，因此，平時多喝君山銀針還有延緩衰老的功效。另外，君山銀針茶中還含有一些成分能形成滋養皮膚的功效，女性多喝君山銀針茶，可以美容養顏，讓皮膚越來越好。

③促進消化

　　君山銀針還有促進消化的作用，它可以抑制腸胃對脂肪的吸收，提高腸胃的消化能力。如果你感到食慾不振或者消化不好，可以喝杯君山銀針，可以有效緩解不適的症狀。除此之外，如果你吃的食物太油膩，君山銀針還有解膩的作用。

　　君山銀針雖然廣受茶友歡迎，但遺憾的是，產量非常少。在君山銀針的產地湖南嶽陽君山，只有 30 多公頃的茶園，對愛茶人士來講，能品嘗到一口珍品君山銀針，是一種無以言表的愉悅。一杯在手，細細品嘗，唇齒留香，回味無窮，難怪詩人萬年淳會說「岩縫石隙露數株，一種香味那易識。」 這種幽微空靈、不易識的香氣，只有懂得人，才會心有靈犀吧。

五、黃山毛峰，神奇之山的奇幻茶葉

「天下名山，必產靈草」。黃山毛峰，正是孕育在山靈水秀、舉世無倫的黃山。又名黃山雲霧茶，屬十大名茶之一。當屬綠茶中的極品。其特色大致概括為「香高、味醇、湯清、色潤」，其中，「魚葉金黃、色似象牙」是上等黃山毛峰有別於其他茶類的最大特點。這一章，我們就來感受一下神奇之山孕育出的神奇之茶。

歷史傳說

傳說，明朝天啟年間，新任黔縣縣官的熊開元，春遊黃山，地形複雜，山路崎嶇，不知不覺，這位縣官竟迷路了，借宿寺院。

院中老僧，以茶敬客。只見此茶：色澤微黃，形似雀舌，身披白毫，開水一沖，熱氣旋轉升騰，至一尺來高，幻化出白蓮一朵，頓時，滿室清香。縣官大為驚奇，這才得知，世間竟有黃山毛峰這等奇特珍寶，為其命名「黃山雲霧」，並引薦給當朝皇帝。皇帝品鑑此茶之後，亦稱奇道絕，以熊開元薦茶有功，封江南巡撫，不料，熊開元自遇上黃山毛峰，迷戀她品質清高，暗下決心，做人要如黃山毛峰

一樣，從此，一心修練，無意為官。於是出家，坐禪於黃山雲谷寺，法名正志。如今，在雲谷寺旁，有檗庵大師墓塔遺址，據傳就是正志和尚墓。

亦茶亦道

另外，歙縣還流傳著這樣一個有趣的故事：1352 年，明太祖朱元璋，帥軍起義，轉戰徽州，屯兵歙嶺一帶。當地人對他無限敬仰，呈上當地茶中精品──「歙嶺青」。朱元璋大愛此茶，連連稱讚：雪嶺青，好茶！好名！

原來，歙縣方言中「歙」（ㄕㄜˋ）與「雪」同音，朱元璋誤把「歙嶺青」當作「雪嶺青」，從此，「雪嶺青」的叫法便在徽州流傳開來。

時隔多年，朱元璋定都南京，一天，有廚人前來敬茶。朱元璋品後，覺得似曾相識，問眾人：「此等好茶，莫不是徽州雪嶺青？」旁人答曰：「正是。」敬茶之人，恰是當年屯兵徽州時，入伍的歙縣歙嶺人。朱元璋聽聞，頓時，往事再現，感慨萬千。遂授廚人於冠帶，提拔為大明差事。國子監一貢生聽聞此事，感嘆：「十載寒窗下，何如一碗茶」。從此，雪嶺青名聲更為響亮。

歷史發展

關於黃山毛峰的起源，《徽州府志》記載：「黃山茶始於宋之嘉祐，興於明之隆慶。」《中國名茶志》也提到：「明

朝名茶……黃山雲霧，產於徽州黃山。」

明代，黃山寺廟眾多，香火興旺，眾僧墾荒種茶，黃山茶開始蓬勃發展，不僅品種日益增多，而且製茶工藝也得到一次飛躍，這一時期，黃山毛峰雛形初顯，獨具特色，自成一派，名聲漸起。

明代許楚在《黃山遊記》中描述：「蓮花庵旁，就石隙養茶，多清香，冷韻襲人齒顎，謂之黃山雲霧。」說的正是山僧在山石縫中養茶，清香襲人。後有人考證，黃山雲霧茶即黃山毛峰的前身。

「黃山有雲霧茶，產高山絕頂，煙雲蕩漾，霧露滋培，其柯有歷百年者，氣息恬雅，芳香撲鼻，絕無俗味，當為茶品中第一。」清代江澄雲在《素壺便錄》中如是說，對黃山雲霧茶的品質可謂讚賞有加。

此後多年，時局動盪，戰事不斷，災害頻發，黃山大半寺廟被毀，眾僧流落四方，黃山雲霧茶的製作工藝竟因此得以傳播。

據史料記載，真正的黃山毛峰，始於清朝光緒年間，由茶商謝正安所創。

清代道光年間，徽州黃山南麓，漕溪村，居住著龐大的謝氏家族，為茶葉世家，黃山毛尖創始人謝正安，便出生於此。他年方十八，就遠走他鄉，隨父經商。太平運動時期，

遭遇劫難，家道中落，謝正安於是攜家眷回到漕溪，重整門戶，開荒墾地，培植茶園。

1875 年，謝正安在漕溪創辦「謝裕大茶行」。據謝氏祖訓：宋代嘉祐年間，謝氏族人，一改唐代製茶技術，獨創一套「炒 —— 揉 —— 烘」的新型工藝，從此使黃山乃至全國的製茶水準都得以邁上一個新臺階。「謝裕大茶行」發展迅速、生意興隆，茶行業務逐漸擴至上海、運漕、營口等地。之後兼併吳家茶莊，成為徽州茶莊之首，而謝正安本人也成為名震徽州的四大財主之一。

他經營有道，斂財有方，嚴格製茶，保證品質。常親自到黃山充山、湯口等地挑選優質嫩茶，經過他獨特的炒製工藝，創造出風味絕佳的上等好茶，此茶身披白毫，芽尖突出似巍峨險峰，取名為「毛峰」，後冠以產地，稱「黃山毛峰」。

1937 年，《歙縣誌》寫到：「毛峰，芽茶也，南則陔源，東則跳嶺，北則黃山，皆地產，以黃山為最著，色香味非他山所及」。後因戰亂，民不聊生，茶農艱難度日，甚至有「斤茶兌斤鹽」的說法，可見當時茶業沒落，一敗塗地。茶業產量也自然低下。

直到 1949 年後，黃山茶業重整旗鼓，慢慢走上復興之路。而如今，得益於黃山景區旅遊業的發展，黃山毛峰也走向世界，遠銷海外。

縱觀黃山毛峰的整個發展歷史，謝正安的推動促進作用，實為關鍵，而他所創辦的謝裕大茶行也享有「黃山毛峰名震歐洲」之譽，有門聯為證「誠招天下客，譽滿謝公樓」。

▋生長環境▋

明朝徐霞客登臨黃山，感慨：「薄海內外之名山，無如徽之黃山。登黃山，天下無山，觀止矣！」後世亦有讚詞：「五嶽歸來不看山，黃山歸來不看嶽」。黃山，乃山川之首，名峰之最！

大多茶樹，生於丘陵盆地之間，但黃山毛峰，仙居黃山深處，主要分布於黃山風景區，以及臨近的湯口、充川、崗村、芳村、長潭等地。

除了氣候溫潤、土壤疏鬆、腐質肥厚的良好條件，茶區海拔較高，山勢險峻，奇松怪石，斷崖險壑，山水迸瀉，雲霧環繞，雨量豐沛，植被繁茂，因而黃山毛峰葉肥汁多，經久耐泡。加之黃山蘭草叢生，採茶之際，正是蘭花盛開之時，黃山毛峰經過幽蘭渲染，清氣獨特，芳香馥郁。

一方山水養一方好茶。黃山巍峨，恍如仙境，宏偉壯麗；黃山毛峰，質氣清高，舉世唯一。

製茶工藝

黃山毛峰要求採摘細嫩的鮮葉，不同級別的黃山毛峰採摘標準有所不同。特級黃山毛峰要求採摘一芽一葉初展為原料，通常在清明前後採摘；一級黃山毛峰是採摘一芽一葉、一芽二葉初展；二級黃山毛峰是採摘一芽一葉、一芽二葉初展；三級環山毛尖是採摘一芽二葉、一芽三葉初展。1 至 3 級黃山毛峰通常是穀雨前後採製。

所有的黃山毛峰鮮葉在採摘後，為了保證芽葉的品質和勻淨，都需要揀剔出不合要求的葉、梗和茶果。然後依據鮮嫩程度的不同分別進行萎凋。通常黃山毛尖是上午採摘，下午就要製作，下午採摘的當夜製作，這樣才能保證成品的品質和新鮮。

黃山毛峰的鮮葉在經過萎凋後還需要殺青、揉捻、烘焙，最終製成茶，見圖 2-4。

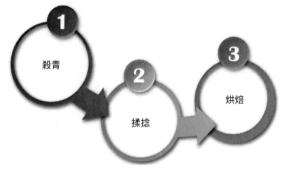

圖 2-4 黃山毛峰的製作工藝

　　殺青時，需要使用直徑約 50 公分的桶鍋進行高溫處理。但需要注意鍋的溫度，應該先高溫後低溫，通常是 150℃到 130℃。每鍋的投葉量也有要求，特級黃山毛峰的投葉量是 200 至 250 克，1 至 3 級的投葉量是 500 至 700 克。一般情況下，當鮮葉下鍋後，出現類似炒芝麻的聲響說明溫度適宜。在炒青時，應該單手輕輕翻炒，且翻炒的高度應該保持在 20 公分左右，頻率在每分鐘 50 至 60 次。此外要盡量保證所有的鮮葉都能被翻炒到。黃山毛峰的殺青程度應該適當偏老，保證芽葉的質地柔軟，無光澤、無青氣、稍顯茶香。

　　揉捻時，不同級別的黃山毛峰需要揉捻的程度也不同。特級和一級黃山毛峰只需殺青適度後，起鍋前輕柔揉幾下，使之稍理條；而二級、三級則需要在殺青出鍋後進行揉捻，一般是需要輕揉 1 至 2 分鐘，使葉子稍捲曲成條。揉捻應把握速慢、力輕、邊揉邊抖的原則，這樣製出的茶葉才會芽葉完整，白毫顯露，色澤綠潤。

　　黃山毛峰的烘焙分為兩步，先初烘再足烘。每個殺青鍋都配有四個烘籠，初烘時，應把揉捻後的茶葉依次進行四次烘焙，烘籠需燒明炭火起溫。從第一隻烘籠到第四隻烘籠的溫度從高到低分別為 90℃以上、80℃、70℃、60℃。初烘的過程中應該把握火溫保證其穩定，還應持續翻滾茶飲，可以順序移動烘頂，保證攤葉均勻，一般經過初烘的茶葉含水率約為 15% 左右。

初烘過後,應將茶葉攤放在簸箕上晾涼半小時左右,造成均勻茶葉水分的作用。等到有 8 至 10 鍋的茶葉都初烘完成後,合成一烘,再進行足烘。足烘因文火慢烘,溫度保持在 60℃左右,至足乾。足乾後的茶葉還需要進行一次揀別去雜,然後再復火一次,便可以裝入鐵筒,封口貯存了。

品質特點

黃山毛峰憑藉其獨特的品質享譽世界。

因為黃山自然環境的特殊,「晴時早晚遍地霧,陰雨成天滿山雲」,且遍山蘭花,使得黃山毛峰特別葉肥汁多、風味清香。

黃山毛峰外形勻齊且細嫩扁曲,芽葉肥壯,峰顯毫露,酷似雀舌;其色澤明亮光潤,綠中微黃,茶湯清澈明淨,茶香清醇,口味鮮爽回甜,可謂「香高、味醇、湯清、色潤」。

鑑別標準

黃山毛峰分為特級一等、特級二等、特級三等和一、二、三級六個等級。等級極為講究,除了我們前面介紹不同等級的原料標準不同外,其成品茶的品質也有多差異。可以分別從外形和內質兩個方面鑑別,外形可根據條索和色澤辨別等級,內質可以從湯色、香氣、滋味及葉底辨別等級。如表 2-5 所示黃山毛峰的等級鑑別標準。

表 2-5 黃山毛峰等級鑑別標準

級別\項目		特級一等	特級二等	特級三等	二級	三級
外形	條索	芽頭肥壯勻齊毫顯魚葉金黃	芽頭緊偎葉中、峰顯穩毫	芽葉嫩齊毫顯	芽葉肥壯條微捲顯芽毫	條捲顯芽均齊葉張肥大
	色澤	嫩綠似玉	嫩綠潤	嫩綠明亮微黃	綠明亮	尚綠潤
內質	湯色	嫩黃綠清澈明亮	嫩黃綠明亮	嫩綠明亮	綠明亮	黃綠亮
	香氣	香馥郁持久	嫩綠高長	嫩香	清高	高香
	滋味	鮮爽回甘	鮮爽回甘	鮮醇回甘	鮮醇味長爽口	醇厚
	葉底	嫩黃鮮活	嫩勻綠亮	嫩綠明亮	嫩勻、嫩綠明亮	尚勻黃綠

┃品茗指南┃

　　一般，用 80℃左右的水沖泡黃山毛峰口感最佳，可用玻璃杯也可用白瓷茶杯，通常，黃山毛峰可以用續水 2 至 3 次。

需要注意的是，在沖泡黃山毛峰時應把握茶葉與水的比例、水溫、沖泡時間、沖泡次數等。

① 水溫

不同的茶在沖泡時對水溫的要求也不同，像黃山毛峰這類嫩度很高的綠茶，需要用 80℃至 90℃的開水沖泡，才能散發出它的純正茶香，才能使茶湯的色澤嫩綠明亮，茶的口感才會更甘醇。

② 茶與水的比例

茶與水的比例直接影響到茶湯的濃淡，只有適度，才能保證茶香和茶的口感，以及茶湯的色澤。此外，茶的濃淡還會對人的身體有所以影響。雖說泡茶的濃淡可以透過科學計測，但是基本上沒有什麼人真的這樣做。大多數人還是會依據個人的喜好去把握，建議宜淡不宜濃。一般情況下，沖泡黃山毛尖時，每個玻璃杯可放 2 克左右的茶葉，每個白瓷杯可以放 3 克左右的茶葉，茶與水的比例大致是 1：80 左右。

③ 沖泡時間

黃山毛峰的沖泡時間以 3 至 10 分鐘為宜。時間短了，不能完全泡開；時間過長，不僅會影響口感，還會揮發出茶中的不良物質，不利於人體健康。一般沖泡黃山毛峰的過程是這樣的：首先在杯中放茶葉後，倒入剛好能浸沒茶葉的開

水，蓋上蓋等待 3 分鐘左右後，再往杯中倒入八分滿左右的開水，即可飲用。需要注意的是，水溫較低、茶葉老、茶量少時，沖泡的時間可以稍長一些，反之則應該少泡一會兒。口感最好的時間應該是沖泡後 3 分鐘後，因為此時茶葉的內含物浸出 55% 左右，正是散發茶香的最佳時間。

④沖泡次數

通常，沖泡一次黃山毛峰後，還可以續水 2 至 3 次，即黃山毛峰茶可以沖泡 3 至 4 次。常言道：「頭道水，二道茶，三道四道趕快爬。」正是告訴飲茶者，沖泡第二次的茶是最好的，沖泡到第三次、第四次後，就沒有必要再用該茶了。通常，當杯中的茶水還剩三分之一時，就應該續水了，只有這樣茶水的濃度才不會變淡。

┃儲存方法┃

黃山毛峰的儲存和保固期限相對其他茶而言短得多，在儲存是應該遵循低溫、乾燥、避光、少氧的原則，否則很有可能導致名貴的黃山毛峰變成廢葉。

通常，可以採用冷藏儲存和密封乾燥儲存兩種方式。

①冷藏儲存法

可以把黃山毛峰用塑膠袋密封茶葉罐裝密封裝好，盡量讓茶葉袋或茶葉罐中沒有多餘的氣體。封裝好的黃山毛峰在

冰箱冷凍庫可存放一年半到兩年的時間。在冷藏時既可以避免茶葉受潮，還可以延緩茶葉的氧化速度。

也可以選在將封裝好的茶葉放在冷藏室，但一定要注意要多包幾層，且與其他有味的食物分開存放置，避免串味，影響黃山毛峰的茶香、口感。

② 密封乾燥儲存法

在使用密封乾燥儲存法儲存黃山毛尖時，應選擇清潔乾爽的陶瓷罐或鐵罐，把用布袋包裝好的塊狀生石灰放在罐子的地步，然後把黃山毛峰分裝成小包，一層層疊放在裝有生石灰的布袋上，最後蓋嚴罐子的蓋自，將罐子放在陰涼乾燥處，這種方法可以儲存茶葉一年左右。

▌價值功能▐

每種茶都有其價值功能，黃山毛峰也不例外。

黃山毛峰中富含的茶多酚、維他命 C、維他命 E 是很強的抗氧化物質，長期飲用有一定的抗衰老和增強免疫力的功效。同時，黃山毛峰還能在一定程度上造成抗菌消炎的作用。此外，因為含有豐富的茶素、茶多糖、兒茶素，長期飲用黃山毛峰可以降低人體內的膽固醇，是很多肥胖人群的茶飲佳選之一。

清代江澄雲《素壺便錄》有記錄：「黃山有雲霧茶，產

高山絕頂，煙雲蕩漾，霧露滋培，其柯有歷百年者，氣息恬雅，芳香撲鼻，絕無俗味，當為茶品中第一。」古有蘇東坡夢中飲茶，「戲作小詩君勿笑，從來佳茗似佳人」；亦有白居易松下勸茶，「無由持一碗，寄於愛茶人」。一杯黃山毛峰清茶，醇和高雅，清香高長。這樣的好茶，怎能讓人不為之心馳神往。有些愛茶之人不想在文字中體會黃山毛峰的韻味，他們更想在山野中尋找茶之起源，給自己與茶創造一份獨一無二的記憶。你還在等什麼呢？

六、安溪鐵觀音，無庸置疑茶王

　　鐵觀音的幽蘭清香，繞齒清氣，一定是每個愛茶之人揮之不去的記憶。很多人被鐵觀音吸引，初嘗甘露就深陷其中無法自拔。難怪唐代詩人齊己會說：「嗅覺精新極，嘗知骨自輕。」嘗一口，連骨頭都酥了。安溪鐵觀音的神祕面紗，今天就為您慢慢揭開。

歷史傳說

　　相傳清朝康熙年間，在安溪堯陽松岩村有個叫魏蔭的老農。他非常勤勞，又信佛教，每天都要給觀音上香，一早一晚還會給觀音奉茶，數十年如一日。有一天晚上，他睡著了，夢到自己扛著鋤頭走出家門來到一條小溪旁邊。在小溪旁邊的石縫裡，他發現了一株茶樹，枝葉繁茂，香氣逼人，跟自己家裡種的茶樹非常不一樣。

　　第二天早上醒來，他沿著睡夢中記憶的路線尋找。果然在一個石縫中找到了這棵茶樹。仔細一看，只見茶葉橢圓，葉肉肥厚，嫩芽紫紅，青翠欲滴。魏蔭非常高興，將這株茶樹挖回種在家小一口鐵鼎裡，悉心栽培。因這茶是觀音託夢得到的，便取名為「鐵觀音」。

　　還有一個傳說，相傳乾隆年間，安溪人士王士讓曾出任湖廣黃州府靳州通判，在南山之麓修築書房，取名「南軒」。每當夕陽西下時，王士讓就在南軒徘徊，有一天，他突然發現假山石間有一株茶樹與眾不同，便走近觀賞。細細觀察後，就把它移植在了南軒的茶圃裡，朝夕管理，悉心培育。沒想到這株茶樹長得非常茁壯，茶樹枝葉繁茂，葉子圓潤中心為紅色，製茶飲用後，香馥味醇，沁人肺腑。

　　王士讓奉召入京時，先見到了禮部侍郎方苞，送給他一包茶葉品嘗。方侍郎品嘗後覺得此茶與眾不同，便呈與皇上。皇上飲用後讚賞有加，再細看茶形，烏潤結實，沉重似鐵，味香形美，猶如「觀音」，於是賜名「鐵觀音」。

歷史發展

　　鐵觀音又被稱為紅心觀音、紅樣觀音，鐵觀音既是茶葉的名字，也是茶樹品種的名稱。安溪鐵觀音的主產區在福建安溪的西部，行家常稱之為「內安溪」。鐵觀音雖然名為鐵，但其實非常嬌弱，抗逆性較差，產量較低，一年只生長7個月，春分時節萌芽，到霜降時節就停止生長了。純種鐵觀音的一個明顯特徵就是「紅芽歪尾桃」，是烏龍茶中的上品。

　　早在宋元時期，產地安溪不管是農家還是寺院都開始種植茶葉。到了明朝，茶葉產量大大增加。清朝初年，安溪的

茶葉行業發展迅速，出現了一大批優良的茶葉品種，比如黃金桂、本山、佛手、毛蟹、梅占、大葉烏龍等。這些新品種的發現讓安溪的茶葉貿易登上了一個新的臺階。清朝名僧釋超全曾形容當時的場面「溪茶遂仿岩茶製，先炒後焙不爭差」，說明清朝時期，鐵觀音十分熱門，大家都爭先恐後地種植這種茶。安溪茶農創製了烏龍茶。安溪烏龍茶以其獨特的韻味和超群的品質備受大眾青睞。

鐵觀音問世後，迅速傳到周邊地區，因為鐵觀音的品質十分上乘，香氣宜人，便出現很多仿製的人。清朝光緒年間，安溪人張乃妙、張乃乾兄弟將鐵觀音傳至臺灣木柵地區。隨後又傳到福建和廣東等地。同時，安溪的烏龍茶製茶技術也在不斷傳播，鐵觀音的名聲大噪，漸漸穩固了福建安溪作為中國名茶之鄉的地位。

如今，鐵觀音儼然已是烏龍茶的代言人。實際上，鐵觀音只是閩南 64 個茶樹大家庭中的一員，鐵觀音與本山、毛蟹、黃金桂並稱為閩南烏龍茶的四大花旦。而鐵觀音又是四大花旦中的佼佼者，所以非常珍貴。

品質特點

鐵觀音的原產地在安溪縣的西平鎮，發現於清朝初年。安溪鐵觀音屬於中葉種茶樹，樹梢既嫩又肥壯，樹葉呈橢圓形，葉肉肥厚，葉尖下垂，葉邊有鋸齒，葉面呈波浪狀。沖

泡完後的葉底也很有特點，肥厚軟亮，像絲綢一般，少量葉尖向左歪曲。當地的茶農用「紅心皺面歪尾桃」、「歪尾桃」、「紅心觀音」或「紅芽歪尾桃」來稱鐵觀音，這樣的鐵觀音茶才是正宗的安溪鐵觀音。

鐵觀音是烏龍茶中的上品，它的特點是茶條捲曲，肥壯圓結，沉重勻整，色澤砂綠，整體形狀像一個蜻蜓頭、螺旋體、青蛙腿。沖泡後湯色金黃濃豔似琥珀，有天然馥郁的蘭花香，或者生花生仁味、椰香等各種清香味；滋味醇厚甘鮮，回甘悠久，俗稱有「觀音韻」。

鐵觀音的茶香清幽且持久，茶湯味道鮮美，輕輕開啟蓋杯聞香，香氣獨特沁人心脾，讓人神往，連過 7 遍水，都還有餘香。安溪鐵觀音的香氣是茶類中最豐富的，而且中、低沸點香氣組分所占比重明顯大於用其他品種茶樹鮮葉製成的烏龍茶。古人有「未嘗甘露味，先聞聖妙香」之說。

│製茶工藝│

採摘鐵觀音，必須在嫩梢剛剛長出嫩芽，頂葉展開呈現小開面或中開面時，採下兩至三葉。最好的葉片是一枝三葉，並且在採摘時，葉片不能斷，不能碰碎葉尖，還不能帶下餘葉和枝梗。鐵觀音按照採摘時間的不同分為春茶、夏茶、暑茶、秋茶四種，見表 2-6：

第二部分
尋覓獨特風味的茶

表 2-6 鐵觀音分類

茶類	採茶時間
春茶	穀雨至立夏後 5 天內採製的茶
夏茶	夏至前後到小暑期間採製的茶葉
暑茶	立秋前後至處暑前採製的茶葉
秋茶	秋分至寒露後 5 天內採製的茶葉，稱為秋茶。如今市場上，也把寒露前後幾天內採製的茶，稱為正秋茶。

　　安溪的春天雨水多，想要產出高品質的茶比較困難。而秋季雨水少，秋高氣爽，產出的茶葉比較香，但是茶湯卻不如春茶那樣細膩醇厚，這就是業內人士所說的「春水秋香」。但不管是秋茶還是春茶，鐵觀音還是以顆粒重實，香氣悠長為上品。

　　和其他的茶葉不同，鐵觀音分為傳統做法和清香型兩種製茶方法。

　　傳統工藝的茶青，通常選取 4 至 10 年樹齡的老茶樹，經過晒青、晾青、搖青、炒青、揉捻、初烘、包揉、復烘、復包揉、文火烘乾等程式製成。

　　鐵觀音的揉烘實際上分為了「三揉三烘」六道工序，透過包揉，使茶葉條索緊實彎曲，直到成型。然後透過文火慢慢烘烤，提高茶葉的清香，大大降低毛茶的含水率。然後透過精挑細選，選出其中品質較好的成茶做成成品。清代詩

人劉秉忠這樣形容鐵觀音「鐵色皺皮帶老霜，含英咀美入詩腸。舌根未得天真味，鼻觀先聞聖妙香。」

清香型的鐵觀音，通常選取樹齡在 3 至 5 年的新茶樹，製作工序相對來說較少，經過輕萎凋、輕搖青、輕發酵、殺青、揉捻、包揉、烘乾等即可製作完成。

清香型的鐵觀音外觀清新翠綠，滋味鮮爽，湯色明淨，葉底呈青綠色或黃綠色，這是由清香型鐵觀音的製作特點決定的。但是由於這類鐵觀音發酵輕，容易被氧化，因此在儲藏上，必需冷藏，防止茶葉變質，影響口感。

生長環境

福建安溪地處戴雲山的東南部，地勢西北高，東南低。安溪境內按照地貌差異分為內安溪和外安溪。內外安溪的劃分實際上也是高海拔茶區與低海拔茶區的劃分。

內安溪地勢陡峭、層巒疊嶂，屬於高海拔茶區。這種獨特的地勢和生態環境有利於茶葉中的含氮化合物和芬芳物質的形成與累積，胺基酸含量較多，茶葉較清香，不苦澀。除此之外，在高海拔茶區，不利於茶樹纖維素的合成，因此，茶葉的嫩度持久，為優質茶品質奠定了基礎。

外安溪地勢較平緩，多以低山丘陵為主，土層比較薄，光照時間長，晝夜溫差小，這樣的環境條件產出的茶香味欠缺，味道較苦澀，不適合做成優質茶。

　　自古以來，安溪就是一個高山連綿、雲霧繚繞的迷人仙境。但是隨著近幾年茶山的無序開墾，連綿的茶山上只有寥寥幾叢低矮的茶樹和裸露的土壤，很少能看到「頭戴帽、腳穿鞋、腰綁帶」茶園景象了。希望安溪的茶山能夠保養水土，以山養茶，適當的還原一些茶園，重視生態的多樣性，這樣也有利於產出高品質的好茶。

▌鑑別標準▐

　　鑑別鐵觀音是個技術工作，安溪當地的資深茶農和品茶師看外形聞味道就能鑑別茶葉的品質，高手甚至可以判斷出茶葉的年分和產地。一般人可以透過「觀形、聽聲、察色、聞香、品韻」入手，來辨別茶葉的品質，見表 2-7。

　　上品鐵觀音外觀上茶形捲曲、厚實團結、勻整沉重；在聲音上，精品鐵觀音茶葉緊實，質感沉重，取少量茶葉放入茶杯能聽見清脆的撞擊聲；在顏色上，以色澤鮮明、紅點鮮豔，葉面帶有白霜，茶湯清澈有光澤為上品；在香味上，精品鐵觀音茶香濃厚，有幽蘭香氣，並且茶香持久；輕嘗一口，茶湯醇厚鮮香，慢慢下嚥，韻味無窮，這就是品韻。

表 2-7 鐵觀音的感官分級標準

等級	條索	色澤	淨度	湯色	滋味	香氣	葉底
清香型特級	肥壯、圓結、重實	翠綠潤、砂綠明顯	潔淨	金黃明亮	鮮醇高爽、音韻明顯	高香、持久	軟亮、尚勻整、有餘香
清香型一級	壯實、緊結	綠油潤、砂綠明顯	淨	金黃明亮	清醇甘鮮、音韻明顯	清香持久	軟亮、尚勻整、有餘香
清香型二級	捲曲、結實	綠油潤、有砂綠	尚淨，稍有細嫩梗	金黃	清醇甘鮮、音韻明顯	清香持久	尚軟亮、尚勻整、稍有餘香
清香型三級	捲曲、尚結實	烏綠，稍微帶點黃	尚淨，有細嫩梗	金黃	醇和回甘、音韻稍清	清純	肥厚、軟亮勻整、紅邊明顯、有餘香
濃香型特級	肥壯、圓結、重實	翠綠、烏潤、綠明	潔淨	金黃清澈	醇厚鮮美、回甘、音韻明顯	濃郁持久	肥厚、軟亮勻整、紅邊明顯、有餘香

濃香型一級	較肥壯、結實	烏潤、砂綠較明	淨	深金黃、清澈	醇厚鮮美、回甘、音韻明顯	濃郁持久	比較軟亮勻整,有紅邊、稍有餘香
濃香型二級	較肥壯、結實	烏綠、有砂綠	潔淨、稍有細梗	橙黃、深黃	醇和鮮爽、音韻稍明	尚清高	稍軟亮、勻整、有紅邊、稍有餘香
濃香型三級	捲曲、結實	烏綠,稍帶褐紅點	稍淨,稍有細嫩梗	深橙黃、清黃	醇和、音韻輕微	清純平正	稍勻整、帶褐紅色
濃香型四級	捲曲、略粗	暗綠、帶褐紅色	欠淨,有梗片	橙紅、清紅	稍粗味	平淡、音韻淡薄	欠勻整、有粗葉和褐紅葉

品茗指南

鐵觀音的品茶一般由審茶、觀茶、品茶三部分組成。

① 審茶

在沖泡鐵觀音之前,需要先觀察茶葉,行家一眼就能分辨出不同的茶類,甚至茶區。有些為茶痴狂的人,還能準確

地分辨出到底是「明前」、「雨前」還是「龍井」。不同產區的鐵觀音茶，用的泡水溫度各不相同。

② 觀茶

觀茶就是要細細品鑑鐵觀音茶的外形和顏色。鐵觀音經過沖泡後形狀會發生很大的改變，基本上會回到茶葉最初的狀態。

③ 品茶

品鑑安溪鐵觀音，不僅要品茶味，還要聞茶香。聞茶香先要聞乾茶，鐵觀音的茶香主要分為甜香、焦香、清香三種。當茶葉和開水相結合的那一瞬間，香氣撲鼻，溢滿整個房間。品茶完畢後，還可以聞一聞杯中殘留的餘香。

④ 沖泡方法

沖泡鐵觀音時，一次放入 5 至 10 克的茶葉，用滾開水沖泡，首湯 10 至 20 秒的時間即可倒出，接下來的沖泡時間依次延長，但是時間也不能太久。最佳沖泡次數是 6 至 7 次。用礦泉水或者純淨水最佳，大自然的山泉水更好。

而濃香型的鐵觀音最佳沖泡茶具是大嘴紫砂壺。因為小嘴的紫砂壺不利於茶葉的散熱，鐵觀音長時間悶在壺裡會被「蒸熟」，這樣沖泡出來的茶湯比較澀口。

第二部分
尋覓獨特風味的茶

茶葉功效

鐵觀音的茶葉功效也值得一提：

① 美容養顏減肥抗衰老

安溪鐵觀音中含有一種特殊的粗兒茶素，這種茶素的抗氧化性非常好，可以消除細胞中的活性氧分子，讓人體變老的速度放緩。安溪鐵觀音含有豐富的錳、鐵、氟以及鉀、鈉，比其他茶葉的含量都高，特別是氟的含量，位於名茶之首，對預防齲齒和老年骨質疏鬆也有效果。

② 交友養性心情好

用鐵觀音招待貴客時，需要燒洗水杯，在這個過程中還需要對賓客噓寒問暖，敘敘舊，氣氛融洽溫和，因此，常以茶待客，可以修身養性，廣結善友。

③ 治療牙齒過敏

安溪鐵觀音還有較好的抗敏效果，飲用完畢的鐵觀音茶葉不要丟掉，可以「廢物利用」。瀝乾茶水，把茶葉放在過敏的部位嚼幾下，也可以把新鮮茶葉放在嘴裡乾嚼，可以有效緩解牙齒敏感的症狀。

一款優質的傳統鐵觀音，外形捲曲就像緊握的手，湯色如同琥珀般蜜黃，香如幽蘭，讓人聞之如痴如醉。可是如今

的市場上，像詩中描繪那樣的鐵觀音越來越少。主要原因是很多商人單一追求盈利，在製作工藝上大打折扣，甚至有的茶商把賣不出去的陳茶透過電焙，讓茶的外觀看起來焦黑，聞起來有焦糖香氣，以此來欺騙消費者是老茶，這樣的做法實在不妥。

　　曾經的鐵觀音，養於高山之側，吸天地之靈氣，日月之精華，使之香氣清幽，讓人如痴如醉。「安溪競說鐵觀音，露葉疑傳紫竹林。一種清芬忘不得，參禪同證木犀心。」這種味道，恐怕只能在詩中細細品味了。

七、武夷岩茶，東南之美中的極品

武夷岩茶，有獨特的岩骨花香，葉尖扭曲，似蜻蜓，兼具綠茶之清香與紅茶之甘醇，素來被尊為烏龍茶之極品。武夷山「奇秀甲於江南」，風景秀麗，盛產名茶，有「岩岩有茶，無岩不茶」之說，出產茶葉品類繁多，有大紅袍、水仙、肉桂、武夷菜茶、矮腳烏龍等等，而其中最負盛名者，當屬大紅袍。

歷史傳說

相傳，很久以前，一位窮秀才進京趕考，途徑武夷山，不幸病倒，天心廟有位老方丈，泡了一碗茶給他，隨即病癒，後來這位秀才，金榜題名，高中狀元，之後扶搖直上，平步青雲，成為駙馬。

時值陽春三月，狀元再訪武夷山，請見老方丈，以謝昔日搭救之恩，只見 —— 眾星捧月，前呼後擁，行至九龍窠。此處壁立千仞，有茶樹生於峭壁，根深蒂固，鬱鬱蔥蔥，老方丈告知：「此茶即為當年所用的靈丹妙藥。斷崖高不可攀，山僧引猴群採茶，所得成茶，能治百病」。

狀元暗自稱奇，將此茶攜帶回京，恰逢皇后鳳體欠安，

病臥在床，狀元立即獻茶，請皇后飲服，果不其然，茶到病除。聖上聽聞，龍顏大悅，奉為貢茶，並賞賜大紅袍一件。狀元親自前往武夷山封賞，將大紅袍披掛在那棵茶樹上，茶樹頓時大放異彩，始泛紅光，尤其春茶始發，明豔似火，如披紅袍，此後，民間稱這棵茶樹為「大紅袍」，並題「大紅袍」三個大字於石壁上。

現如今，碧綠的茶樅，仍矗立於九龍窠崖壁之上，據稱為大紅袍母樹。

武夷山乃岩茶之鄉，有四大名樅，除上文提到的大紅袍，還有鐵羅漢、白雞冠和水金龜。

關於鐵羅漢名樅，也有唯美神話：

相傳中秋之夜，王母娘娘天庭設宴，款待五百羅漢。美味佳餚，瓊漿玉液，令眾羅漢大快朵頤，開懷暢飲。酒闌人散，其中一位羅漢，跌跌撞撞，竟來到武夷山，途徑慧苑坑，失手折斷鐵羅漢枝。一位老農撿到斷枝，隨手種下，後來羅漢託夢給他，授予製茶祕方，並告誡：「切莫毀掉此鐵羅漢，日後子孫必得益」。老農謹記在心，悉心製茶，並取名「鐵羅漢」。

還有一說是，武夷山慧苑寺，有僧人名積慧，身形魁梧，黝黑健壯，別名「鐵羅漢」。他擅長製茶，並最先在蜂窠坑的崖壁隙間，發現奇特茶種 —— 樹冠高大，枝條粗壯，

色呈灰黃，芽葉披毫，質地柔軟，清香四溢。他以此製得優質好茶，眾人稱奇，將此茶名為「鐵羅漢」。

歷史發展

武夷山茶，歷史悠久。〈從「濮閩」向周武王貢茶談起〉一文中提到，「濮閩族」的君長，將武夷茶進獻給周武王。

相傳唐堯時代，彭祖隱居「茶洞」，喜愛飲茶，長生不老。彭祖有兩子，長子曰「武」，次子曰「夷」，兄弟二人開山挖河，疏通洪水，開天闢地。後人以示紀念，把此山稱為武夷山。漢元光年間，武帝封禪名山。西漢時，武夷茶始負盛名。

唐代元和年間，孫樵〈送茶與焦刑部書〉說到：「晚甘侯十五人，遣侍齋閣。此徒皆乘雷而摘，拜水而和。蓋建陽丹山碧水之鄉，月澗雲龕之品，慎勿賤用之！」此處所提及「晚甘侯」，正是武夷岩茶的一種。

到了宋代，武夷茶異軍突起，如日中天，尤其是北苑的龍鳳茶，名冠天下。這一時期，武夷茶常見於詩詞歌賦。范仲淹寫「溪邊奇茗冠天下，武夷仙人從古栽」、「北苑將期獻天子，林下雄豪先鬥美」。陸游也說：「建溪官茶天下絕」。

而北宋大文豪，蘇軾，更是濃墨重彩，大張旗鼓，為武夷茶作了詳盡敘述──〈葉嘉傳〉。葉嘉實為「嘉葉」矣。「吾植功種德，不為時採，然遺香後世，吾子孫必盛於中

土，當飲其惠矣。」說的是，五代以前，閩人種植茶葉，但是並不採摘，閩茶還未普及，不受重視，五代之後，閩茶成為貢茶，風行天下，閩人子孫後代則享受著茶的恩惠。

元代，武夷山設「御茶園」，從此武夷茶大量入貢。建寧總管在通仙井畔建「喊山臺」、喊山寺，供奉茶神。每年驚蟄，御茶園上下聚集喊山臺，祭祀茶神，尤為隆重。

這一時期，不僅漢人子弟，遼國丞相耶律楚材也為之傾心，有詩為證——「積年不啜建溪茶，心竅黃塵塞無車」，字面意思：不喝建溪茶，心裡堵得慌。建溪茶，即武夷茶。

明代，武夷茶發生巨大變革，崇尚自然，尊重本味。朱元璋之子朱權，著書《茶譜》，極大發展了中國茶道文化，至今仍為中國茶書聖典。

到了清代，武夷茶恢復貢制，風靡宮廷。乾隆對武夷茶偏愛有加，寫〈冬夜烹茶詩〉：「更深何物可澆書，不用香醅用苦茗。建城雜進土貢茶，一一有味須自領。就中武夷品最佳，氣味清和兼骨鯁。葵花玉銙舊標名，接筍峰頭髮新穎。燈前手擘小龍團，磊落更覺頭炯炯。」

這一時期，茶商興起，建立了大量的茶莊、茶棧和茶廠，武夷茶大肆盛行。

至鴉片戰爭時期，外資進入，將茶葉移植到印度、斯里蘭卡等地，後因連連戰亂、清政府腐敗、斂財無度以及國外

紅茶的興起,致使武夷茶一度衰落,退出國際市場。

1938 年,張天福建立崇安茶廠,親自研發了第一臺揉茶機,大大改進提升了傳統製茶工藝,茶葉產量突飛猛進。

品質特點

武夷岩茶,綠葉紅邊,色澤豔麗,清香怡人,甘爽醇厚,具備「活、甘、清、香」的品質,堪稱茶中珍品。

馥郁芬芳,蘭香持久。茶條粗壯,綠褐鮮潤,稱「寶色」。部分葉面有白點,俗稱「蛤蟆背」。經沖泡,茶湯呈深黃色,葉底淡綠帶黃,「綠葉鑲紅邊」,三分紅七分綠。袁枚說:「嘗盡天下之茶,以武夷山頂所生,沖開白色者為第一。」

武夷岩茶最典型的特徵,概括為「岩韻」二字,味甘澤,氣馥郁,不同岩茶品種有不同的喉韻。乾隆題「就中武夷品最佳,氣味清和兼骨鯁」,「骨鯁」即「岩韻」。

「岩韻」聽起來玄妙,可意會不可言傳,清代名仕梁章鉅與武夷山道士靜參品茶論道,把所謂的「岩韻」,提煉為活、甘、清、香四個字,精確點出了武夷岩茶的內質。

後世相傳,武夷岩茶具有「五美」:清新幽靜的環境美、甘甜質清的水源美、巧奪天工的茶器美、雅緻溫馨的氣氛美以及妙趣橫生的茶藝美。

▌製茶工藝 ▌

武夷岩茶，為烏龍茶之首，除了名樅產地、鮮葉品質絕佳，在製作過程中，獨具特色的焙火工藝更是令她卓越超群。

首先，關於武夷岩茶的採摘，對鮮葉要求較高，新梢嫩芽、大小均勻，俗稱開面採。

新梢頂芽尚未展開，稱為「未開面」；芽頭已現，頂葉初展，即「小開面」；頂葉繼續長大，不超過第二片葉子的一半，稱「中開面」；頂葉大小近乎於第二片嫩葉時，則為「大開面」。不同岩茶品種，採摘時機不同，如肉桂，以小開門面最佳，但水仙則以大開面最佳。

正岩產區，一年之中，只採春茶，半岩及洲茶產區，有少量冬片，冬片香氣持久，但相對春茶，則滋味寡淡。

目前武夷茶春茶採摘通常在四月中旬至五月中旬。採摘過嫩，無法滿足烘焙要求，香氣淡薄，滋味苦澀，但若採摘太老，則又飽含粗味，品質低下。

萎凋，是形成岩茶香味的基礎。分為日光萎凋和室內萎凋兩種。伴隨著水分散發，鮮葉開始發酵。烏龍茶的萎凋和發酵同時進行，與紅茶不同。紅茶將這個工序分兩步進行，失水更多。

而後是做青、殺青、揉捻、烘焙、挑剔、復火……

我們重點提一下武夷岩茶的烘焙。

正是她獨特的烘焙工藝，形成了高香、濃味、耐泡以及「岩骨花香」和「醇厚甘滑」的品質特徵。

武夷岩茶歷來多銷往東南亞和歐美地區，這些地域氣候較為潮溼，給一般茶葉的運輸和儲存，帶來極大不便。而武夷岩茶，焙火技藝高超獨特，比一般茶葉更為乾燥、通透。

武夷岩茶的烘焙分為初製的烘焙、精製的燉火，兩個階段。

初製的烘焙，破壞葉內殘留酶活性，蒸發水分，揮發青氣，緊縮茶條。

精製的燉火，使葉內分充分產生化學反應，脫水糖化、氧化及後熟。

關於岩茶烘焙的最早紀錄，見於明代，《本草綱目》的《集解》：「近世蔡襄述閩茶極備。唯建州北苑數處產者，性味與諸方略不同。今亦獨名蠟茶，上供御用。碾治作餅，日晒得火愈良。其他者或為芽，或為末收貯，若微見火便硬，不可久收，色味俱敗。」微見火，不可久，否則色味具敗。清代茶人梁章鉅曾說：「武夷焙法，實甲天下。」

白露以後，天氣微涼，空氣乾燥，是正岩茶走水焙的天賜良機。

接著要進行復焙，即燉火。以足夠的火力，逼出香氣，成就寶色，進一步熟化，使滋味醇厚。

武夷岩茶，屬於半發酵茶，只有火力十足，焙火充分，才能使茶性溫不寒，沁脾和胃。

縱觀武夷岩茶的發展歷史，足火焙茶，最初是為了出口外銷，儲存之需，其後，則逐漸固化、改進，成為武夷岩茶必備的製作技藝。

趙學敏在《本草綱目拾遺》中說：「武夷茶，其色黑而味酸，最消食下氣，醒脾解酒。諸茶皆性寒，胃弱食之，多停飲。唯武夷茶，性溫不傷胃，凡茶癖停飲者，宜之。」

生長環境

武夷山位於福建崇安東南部，三坑兩澗、36 峰、99 名岩，岩岩有茶。屬於丹霞地貌，是著名的旅遊風景區和避暑勝地。處於中亞熱帶，四季分明，日照豐富，溼潤多雨，常年霧氣不散，峽谷縱橫，泉水遍布，森林植被豐茂旺盛。

武夷山的土壤，如古人所說「上者生爛石，中者生礫壤，下者生黃土」，屬於火山岩，腐質豐富，疏鬆肥沃，孕育出「茶中之王」，絕非偶然。

范仲淹有詩：「溪邊奇茗冠天下，武夷仙人從古栽。」武夷山的茶農，將茶種植於懸崖峭壁、深坑巨谷，形成別具一格的「盆栽式」茶園。

第二部分
尋覓獨特風味的茶

武夷山，不愧為「秀甲江南」的風水寶地。「靈山必有靈芽」，種類繁多、品質俱佳的武夷岩茶真可謂吸天地之靈氣，採日月之精華！

鑑別標準

清代陸廷燦，《續茶經》中有：「武夷茶，在山上者為岩茶，水邊者為洲茶。岩茶為上，洲茶次之。岩茶，北山者為上，南山者次之。」從產地上，將各類武夷岩茶，一分高下。

另有清代劉埥《片刻餘閒集》曰：「武夷茶，高下共分兩種，兩種之中，又各分高下數種。其生於山上岩間者，名岩茶，其種於山外地內中，名洲茶。岩茶中最高者，曰老樹小種，次則小種，次則小種工夫，次則工夫。次則工夫花香，次則花香。洲茶中最高者，曰白毫，次則紫毫，次則芽茶。」將茶的品質分類更加細化，並進行詳盡說明。

清代兩江總督，梁章鉅，則將武夷岩茶歸納為「香清甘活」四個字，正是這簡單的四個字，成為武夷岩茶評定標準的精髓和靈魂。武夷岩茶的岩骨花香——「重味以求香」，有別於其他烏龍茶的「以香而取味」。看似玩味文字，實則精妙貼切，不可言傳之處，透過仔細甄別，亦能心領神會。

武夷岩茶，湯之醇厚如雉羹，嚼之有物。清氣爽喉，久之不散。不苦不澀，謂之「和」；「清香至味來天然」，謂之「正」；葉底柔軟、墨綠有生機，謂之「活」。

▋品茗指南▋

「建溪栗粒芽，通靈且氛馥。滿注清泠泉，蕭然豁心目。」明代文學家徐渭在〈試武夷新茶〉中將武夷茶細細品味了一番，瞬間清心明目，神清氣爽。

福建人愛茶，工夫茶成為家家日常。泡上一壺武夷茶，可以消遣一整天。「杯小如胡桃，壺小如香櫞，每斟無一兩，上口不忍遽咽，先嗅其香，再試其味，徐徐咀嚼而體貼之。」袁枚在《隨園食單》中如此描寫，可謂品茶之典範。

開湯第二泡，茶香自口而入，從咽喉經鼻孔呼出，連續三次，所謂「三口氣」，即能鑑別岩茶的氣。上等好茶，經久耐泡，甚至「七泡有餘」。武夷岩茶，香氣馥郁，勝似蘭花，滋味醇厚，生津回甘，令人回味無窮。

武夷山，鍾靈毓秀，武夷岩茶，活色生香。武夷岩茶，作為烏龍茶之首，歷經千古，流芳百世，不愧為「秀甲東南」之極品！

八、祁門紅茶，香氣遠播的「紅茶皇后」

　　溫潤的亞熱帶季風氣候和特殊的地理環境，造就了祁門紅茶獨一無二的特性。一山植一茶，一水潤一茗。這位曾經名不見經傳的羞澀少女，是如何逆襲成為「紅茶皇后」的？這背後的來龍去脈，值得你靜下心來，泡一壺好祁紅，聽一段好故事。

歷史傳說

　　關於祁門紅茶，有這樣一個傳說。據說在清朝末年一個採茶的日子，祁門歷口有一個叫做吳志忠的茶農，一天從山上採了幾百斤茶葉，他興沖沖的把茶葉揹回家往地上一倒，發現茶葉全部被捂紅了。老吳頓時慌了神，但是就這樣把茶葉全部倒掉又太可惜，老吳嘆了一口氣，先做出來再說吧。沒想到，按照綠茶的製茶方法把茶葉製成後，問題更大了，茶葉全是烏黑色的。儘管如此，老吳仍然決定把成茶挑到市場上碰碰運氣。可是不管是茶館還是路人，看到茶葉都說是變質的茶葉，不肯買。老吳也是個倔脾氣：「你們愛買不買，不買我自己留著喝。」

　　清朝末年的大街上已經漸漸出現外國人的身影了，說來

也巧，當老吳挑著茶葉往家走時，遇到一位國外傳教士。傳教士問老吳：「老人家挑的什麼？」老吳不耐煩地說：「烏龍！」「烏龍？」那位傳教士面露喜色，非要看看一看。老吳無奈，只好開啟裝茶的袋子，一解傳教士的好奇之心。

傳教士見茶葉顏色烏黑，但是香氣撲鼻，便取了一片茶葉放到嘴中咀嚼，味道居然很甘甜，傳教士大喜過望，要老吳把茶葉全部賣給他。老吳說了個價格，傳教士想都沒想就答應了。臨走，傳教士還對老吳說：「你的烏龍茶，以後我全包了。」

這意外的收穫讓老吳非常高興，回到家裡，老吳把這事兒一說，全家人都樂得合不攏嘴。家裡人仔細地回憶了一下白天製茶的過程，並沒有什麼特別困難的地方。第二天一大早，全家人上山採茶，到中午烈日當空時，迅速把茶葉揹回家。等到新鮮茶葉全部捂紅了之後，按照頭天的做法，果然再次製成了烏龍茶。老吳馬上把這個訊息告訴了全村的人。

鄉親們趕來一看，果然茶葉亮裡透著褐，褐裡又透著紅。有人抓了一小把泡了茶，茶水竟然是紅彤彤的，便建議說：「既然茶湯是紅色的，那不如叫祁門紅茶吧，總比烏龍茶的名字好聽。」大家一致同意，紛紛效仿老吳的做法，做起了祁門紅茶。

祁門紅茶就這樣誕生了，之後，名揚海外。

第二部分
尋覓獨特風味的茶

歷史發展

歷口的和平里是祁門紅茶的發源地。歷口並不是什麼名揚天下的城市，可是卻有很多老字號茶莊。當地很多老人回憶，每年春季的穀雨前後，當地茶農賣給茶商的是剛剛揉捻發酵完的茶青，茶商在驗收時，會對記帳的夥計喊一句：「雙踩雙揹，一等鮮紅。」「雙踩」是指當時生產力很落後，揉捻紅茶全靠人力，雙腳把茶青踩成團裝，然後用手抖散。可見當時製茶之辛苦。

湯顯祖曾用「一生痴絕處，無夢到徽州」形容氣門，在這個山清水秀的小城，走出了聞名世界的好茶。祁門地處黃山山麓，古稱「梅城」。白居易詩中的「浮梁買茶去」，就是指祁門的茶。

唐代楊曄曾在《膳夫經手錄》中記錄道：「歙州、婺州、祁門、婺源方茶，製置精好，不雜木葉。自梁、宋、幽、並間，人皆尚之。賦稅所入，商賈所齎，數千里不絕於道路。其先春含膏，亦在顧渚茶品之亞列。祁門所出方茶，川源制度略同，差小耳。」在唐朝，祁門的茶葉品質就可以與朝廷貢茶一較高下了。但是祁門紅茶真正為大眾所知，還是在清朝末年。

祁門紅茶誕生的故事有太多，但是經過考證，最可靠的還是與清朝官員余乾臣有關。辭官歸故里的余乾臣把製作正

山小種紅茶的技術帶到了祁門縣的歷口等地，但是當時此地交通閉塞，群山連綿，想讓村民們改種紅茶是不可能的。

就在此時，鎮上一位目光長遠，有家國情懷的讀書人胡元龍，接受了余乾臣的建議，號召茶農們開墾荒山，種植正山小種紅茶。後來，他們又請來專業的紅茶製茶師傅，對製茶技術進行改造完善，終於讓祁門紅茶開啟了市場，名震天下。

這段歷史讓人熱血沸騰，如果余乾臣不把製茶技術帶到祁門，胡元龍固執地不肯接受余乾臣的建議，那麼祁門紅茶也不會有今天的名氣。說胡元龍和余乾臣都是祁門紅茶的創始人，是非常合情合理的。

▌品質特點▐

祁門紅茶和斯里蘭卡的烏伐、印度的大吉嶺紅茶並稱為三大高香茶。祁門紅茶又被稱為「群芳最」。

傳統的祁門紅茶採摘十分講究，焙作方式也很細緻。祁門紅茶的乾茶細長緊實，外表烏黑油亮。湯色澄澈紅豔，顏色亮麗，葉底匀嫩整齊，口味醇厚，有一股玫瑰花香。

對於祁門紅茶的玫瑰花香，也有人說是蘭花香，或是甘甜的果香，但是最貼切的還是香氣清甜，不能帶有草地青氣的蕃薯香，這是祁門紅茶典型的特點。

日本的茶葉愛好者非常喜歡祁門紅茶的玫瑰花香，甚至

還有專家學者進行了專門的研究，他們認為，祁門紅茶的香氣，是由種植地周圍的原聲環境決定的。當然，這種特殊香氣，還與它的製作工藝有關。

製茶工藝

祁門紅茶的採摘時間通常在清明前後。在過去，祁門紅茶茶青的製作不是很注重外形和茶葉的細嫩，那時候採摘下來的新鮮茶葉還帶有細梗，茶葉香氣比現在濃郁。1949 年後，祁門紅茶有了統一的製作標準，採摘以一芽二、三葉為主。發展到現在，製作工藝和採摘要求越來越精細，多為一芽一葉，甚至是單芽，可是茶葉本來的味道卻流失了很多。

祁門紅茶的揉捻工藝，是紅茶特殊香氣形成的關鍵。揉捻速度和力度的不同，當茶湯入口時會感到細微的差異。這就是考驗製茶師傅的功夫了。

發酵這一過程其實就是茶葉中的兒茶素的氧化過程。當茶葉的青草氣息慢慢消失，漸漸散發出花果香時，就可以進行乾燥了。在過去，製茶裝置還沒現在這麼進步，茶農都是把揉捻完的茶葉放在木桶或者竹筐裡壓緊，然後蓋上一塊溼布，放在太陽下曝晒，知道茶青顏色變成烏黑色或者古銅色為止。過去的老茶號，就是收購製作到這一流程的茶葉。

祁紅的乾燥分兩步，毛火烘乾和足火烘乾。毛火使用高溫快速烘乾，讓茶葉迅速變乾燥，停止發酵。足火烘乾則

使用低溫慢慢烘乾，讓茶葉中的青草氣息揮發掉，保留花果香。

完成了上面這些程式，只是祁門紅茶的粗製，要作為商品拿出去賣，還要經過更加考驗製茶功夫的精製過程。祁門紅茶，按工藝可分為工夫紅茶、毛峰和紅香螺三類。祁門工夫紅茶，如果細分，又可分為禮茶、特茗、特級和一到七級紅茶。

生長環境

祁門紅茶猶如一位身居山林的仙女，祁紅的產區，自然條件非常優越，山林鬱鬱蔥蔥，雲霧繚繞，水氣充足，土壤肥沃，是種植祁紅的最佳地帶。這種環境種植出來的茶樹，酶的活性很高，很適合用來製作工夫茶。

祁紅的自然品質以安徽省黃山市祁門縣歷口古溪、閃里、平里一帶最優。當地的茶樹品種高產質優，植於肥沃的紅黃土壤中，而且氣候溫和、雨水充足、日照適度。

鑑別標準

祁門紅茶根據外形和內質分為禮茶、特茗、特級、一級、二級、三級、四級、五級、六級、七級共十個級別。下表分別從外形、香氣、滋味、茶湯和葉底幾個方面出發，總結了祁門紅茶的鑑別標準，見表 2-8。

表 2-8 祁門紅茶的感官鑑別標準

級別	外形	香氣	滋味	茶湯	葉底
禮茶	細嫩整齊，有很多的嫩毫和毫尖，色澤潤	香氣高醇	有鮮甜輕快的嫩香味	紅豔明亮	絕大部分是嫩芽葉，色鮮豔，整齊美觀
特茗	條索細整，嫩毫顯露，長短整齊，色澤潤	香氣高醇	有嫩鮮香甜味	紅豔明亮	嫩芽葉比禮茶較少，色鮮豔
特級	條索緊細，嫩毫顯露，色澤潤，勻整	香氣高醇	鮮嫩	紅豔明亮	嫩度明顯、整齊、色鮮豔
一級	條索緊細，嫩度明顯，長短均勻，色澤潤	香味高濃，具有「祁紅」特有果糖香	香嫩	紅豔明亮	嫩葉均整，色紅艷
二級	條索細正，嫩度較一級少，色澤潤	香味醇厚，有「祁紅」的果糖香	香嫩	紅艷不及一級明亮	芽條均整，發醇適度
三級	條索緊實，較二級略粗，整度均勻，面張稍有鬆條	香味醇正	鮮厚有收斂性	紅明	條整，發醇適度

四級	條索粗實，葉質稍輕，勻淨度較差，色澤帶灰	香味醇正	有相應濃度，仍有「祁紅」風味	紅明較淡	均整度較差，色紅而欠勻，夾有花青
五級	條索較粗，稍有筋片，勻淨度較差，色澤帶灰	香味醇甜	偏淡，淡無粗老味	紅淡	花青，稍含梗
六級	條索較鬆，夾有片樸，色澤花染	香味粗淡	濃度不足	明亮不夠	紅雜，較硬
七級	條索鬆泡，身骨輕，帶片樸梗，色澤桔雜	香味低淡	有粗老味	淡而不明	粗暗梗顯

▌品茗指南▐

祁紅的泡法分為簡單泡法和功夫泡法兩種。

簡單泡法就是把水燒製至 90 至 95℃，在茶壺中裝占總容量百分之五的茶葉，倒入燒好的開水，40 至 45 秒之後，倒入茶杯，先聞茶香，再品茶味，回味無窮。

採用功夫泡法時，步驟如下：

第二部分
尋覓獨特風味的茶

①備好茶具

　　壺、公道杯、品茗杯、聞香杯放在茶盤上，茶道、茶樣罐放在茶盤左側，燒水壺放在茶盤右側。

②觀賞茶葉

　　開啟茶樣罐，欣賞茶葉的色和形。

③燙杯熱罐

　　將開水倒入水壺中，然後將水倒入公道杯，接著倒入品茗杯中。

④投茶

　　按 1：50 的比例把茶放入壺中。

⑤洗茶

　　右手提壺加水，用左手拿蓋刮去泡沫，左手將蓋蓋好，將茶水倒入聞香杯中。

⑥祁門紅茶第一泡

　　將開水加入壺中，泡一分鐘，趁機洗杯，將水倒掉，右手拿壺將茶水倒入公道杯中，再從公道杯斟入聞香杯，只斟七分滿。

⑦ 鯉魚跳龍門

用右手將品茗杯反過來蓋在聞香杯上，右手大拇指放在品茗杯杯底上，食指放在聞香杯杯底，翻轉一圈。

⑧ 遊山玩水

左手扶住品茗杯杯底，右手將聞香杯從品茗杯中提起，並沿杯口轉一圈。

⑨ 喜聞幽香

將聞香杯放在左手掌，杯口朝下，旋轉 90 度，杯口對著自己，用大拇指捂著杯口，放在鼻子下方，細聞幽香。

⑩ 品啜甘茗

三個口是一個品，要做三口喝，仔細品嚐，探知茶中甘味。

┃注意事項┃

祁門紅茶並非越新越好，喝法不當易傷腸胃，祁門紅茶剛採摘回來，存放時間短，含有較多的未經氧化的多酚類、醛類及醇類等物質，這些物質對健康人群並沒有多少影響，但對胃腸功能差，尤其本身就有慢性胃腸道發炎的病人來說，這些物質就會刺激胃腸黏膜，原本胃腸功能較差的人更容易誘發胃病。

　　祁門紅茶中還含有較多的咖啡因、活性生物鹼以及多種芳香物質，這些物質還會使人的中樞神經系統興奮，有神經衰弱、心腦血管病的患者應適量飲用，而且不宜在睡前或空腹時飲用。正確方法是放置半個月以後才可能使用。

　　人在沒吃飯的時候喝茶會感到胃部不舒服，這是因為茶葉中所含的重要物質 —— 茶多酚具有收斂性，對胃有一定的刺激作用，在空腹情況下刺激性更強。而紅茶是經過發酵烘製而成的，紅茶不僅不會傷胃，對潰瘍也有一定治療效果。但紅茶不宜放涼飲用，會影響暖胃效果，還可能因為放置時間過長而降低營養含量。

　　祁門紅茶匯聚了大部分令人崇敬的美好品德，每一個熱愛生活的人，都應該像紅茶那樣熱情、厚重、默默無聞的奉獻著。祁紅告訴我們，只有真實的美才經得起時間的考驗，三福出來的清香才會歷久彌新。只有真正熱愛生活的人，才能體會到世界上永恆的美……

九、廬山雲霧，歷史名茶的韻味

廬山雲霧生於漢朝，盛於大唐，貢於宋朝。廬山雲霧以茶芽肥壯，身披白毫，滋味香醇、茶湯清澈、香氣如蘭而聞名。和龍井茶很像，但又比龍井茶香醇。廬山雲霧素有「匡廬奇秀甲天下，雲霧醇香益壽年」的說法。

▌歷史傳說▌

關於廬山雲霧茶的起源，流傳著這樣一個故事：

傳說孫悟空還在黃山當美猴王的時候，吃厭了瓜果美酒，想嘗嘗玉皇大帝喝的茶是什麼滋味。於是一個筋斗翻上天，騰雲駕霧向下一看，看到九洲南國被一片綠色覆蓋，定睛一看，原來是一片茶園。

此時正值秋收季節，茶樹已經結了籽，可是孫悟空卻不知道怎麼採茶，怎麼栽種。這是，天邊飛來一群神鳥，問美猴王在做什麼，孫悟空說：「俺那花果山雖好但沒茶樹，想採一些茶籽去，但不知如何採得？」

鳥兒們聽後，對孫悟空說：「我們來幫你吧。」說著，鳥兒們飛到茶園裡，銜起茶籽，向花果山飛去。

誰知中途經過廬山，鳥兒們被巍峨的廬山吸引住了，領

頭的鳥兒情不自禁地發出一聲感嘆，其他鳥也跟著附和。鳥兒們一張嘴，茶籽全都掉到了廬山山石的縫隙中。從此仙霧繚繞的廬山長出了一棵棵茶樹，香氣襲人的廬山雲霧茶就這樣出現了。

好山產好茶，廬山雲霧的歷史極為悠久，還與佛教結下了不解之緣。東漢時期，佛教傳入漢朝，當時僧侶眾多，為了在坐禪的時候不打瞌睡，就用茶水來提神，因此寺院裡都養成了喝茶的習慣。關於僧侶種植廬山雲霧，還有這樣一個故事：

宿雲庵位於廬山五老峰下，庵中住著一個老和尚法號憨宗，以種茶為生，在山腳下開闢了一大批茶園，茶葉長得非常茂盛。

有一年的春天，天氣忽變，冰凍三尺，當地的茶全部被凍死了。官府派人帶著錢向憨宗買茶葉。憨宗無奈地說：「我的茶葉也被凍死了，哪有茶葉賣給你們呢？」

後來憨宗被逼得沒辦法了，只能連夜逃走。九江有位名為廖雨的名仕，為憨宗和尚打抱不平，在九江街頭高舉狀子喊冤，還寫了打油詩，控訴官府蠻橫不講理，但是官府沒有一個人理他。

憨宗和尚逃走後，官府為了能按時採茶送京，日夜擊鼓敲鑼，把十里八村的茶農們全部叫起來上山採茶。這一採，

竟然把憨宗的茶園也採光了，甚至連剛剛冒頭的嫩芽都不放過。

憨宗和尚聽說自己的茶園被官府糟蹋了，十分傷心，日夜哭泣。沒想到，憨宗和尚的一腔苦衷感動了上天，忽然從天上飛來許多奇珍異鳥，邊飛邊唱著歌，源源不斷從天邊飛來。

他們把茶樹上剩下的茶籽銜下來，又把凍在泥土裡的茶籽挖出來銜在嘴裡，飛到五老峰上，把茶籽散落在石縫中，很快，山上就長滿了茶樹。

憨宗看著自己茶園失而復得，還心裡非常高興，他發自內心地感謝這些小鳥。到了採茶時節，憨宗發愁了，茶樹生長在山峰之巔，這可怎麼採茶？

就在這時，鳥兒們又出現了。憨宗把這些鳥兒餵得飽飽的，然後在牠們身上每個套一個口袋。這些小鳥們一起飛向五老峰在雲霧中採茶。

當憨宗抬頭望時，看到的不是小鳥而是一群仙女，一邊採茶，一邊唱歌，歌聲甜美動人。這些仙鳥把茶葉採回交給憨宗，經過憨宗的精心製作，做成了成茶。

因茶樹生長在雲霧中，又由仙女在雲霧中採下，於是，憨宗稱這種茶為「雲霧茶」。

第二部分
尋覓獨特風味的茶

歷史發展

　　廬山雲霧歷史悠久，早在唐朝時期就已經聲名鵲起了。當時，文人雅士常聚集於廬山，觀景作詩，以茶會友，間接性地推動了廬山茶葉的發展。

　　當時，剛被貶為江州司馬的詩人白居易在廬山下的一個草堂居住，遠離朝堂的白居易挖草種茶，十分悠閒，還寫下了〈重題〉一詩。在〈琵琶行〉中，他還提到：「老大嫁作商人婦，商人重利輕別離。前日浮梁買茶去，去來江口守空船。」這裡的浮梁，就是唐朝有名的茶市。

　　唐朝詩人存初公在〈天池寺〉詩中寫道：「爽氣蕩空塵世少，仙人為我洗茶杯。」由仙人為其洗杯而品香茗，可見心中如何得意。

　　到了宋朝，廬山茶就更有名了，一度作為朝廷貢茶，年年進貢。根據《廬山志》記載：「宋太平興國中，廬山例貢茶，然山寒茶恆遲，類市之它邑充貢……」可見廬山茶在宋朝的地位是十分高的。

　　《九江府志》中還提到：「茶出於德安、瑞昌、彭澤，唯廬山所產，味香可啜。該山，尤以雲霧茶為最惜，不可多得耳。」說明廬山茶雖然地位很高，但是產量極低，非常稀有。

　　其實在宋朝時期，廬山茶就已經出現了洪州鶴嶺茶、洪

州雙井茶、白露、鷹爪等名茶。雖然此時還沒有見到廬山雲霧茶明確的身影，但是從黃庭堅的詩句中，我們可以確定，此時雲霧茶已經出現了。黃庭堅在詩中寫道：「我家江南摘雲腴，落磑霏霏雪不如。」這裡所寫的「雲腴」是指白而肥潤的茶葉；「落磑霏霏雪不如」，說明磨中碾成粉末的茶葉，因多白毫，其白勝於雪。

唐宋時期文人雅士愛好登高望遠，作詩品茶，為後世廬山雲霧茶後世得以揚名於天下奠定了文化基礎。

廬山雲霧茶在明朝時期開始大面積種植，之前一直被叫做「聞林茶」的廬山茶，從明朝時起，有了自己的新名字「廬山雲霧」，一直沿用至今。

明太祖朱元璋曾經在廬山天池峰附近屯兵。朱元璋登上皇位以後，廬山的名氣更大了，廬山雲霧茶也漸漸走入人們的視野。

明朝讚揚廬山雲霧茶的作品有很多，詩人李日華在《紫桃軒雜綴》中寫道：「匡廬絕頂，產茶在雲霧蒸蔚中，極有勝韻。」

明末清初時期，廬山雲霧的產量逐漸減少。這是因為野生的雲霧茶生長在高海拔的山崖上，產量少，採摘也十分困難。雖然當時有很多寺廟也在栽種雲霧茶，但是由於保護措施做得不好，產茶量也不是很理想。

　　隨著朝局漸漸穩定，盧山雲霧茶也漸漸恢復了生氣。清朝文人黃宗羲在《匡廬遊錄》中說：白石庵老僧「一心雲，山中無別產，衣食取辦於茶，……其在最高者為雲霧茶，此間名品也。」說明在當時社會，已經有人把買賣雲霧茶當做生活的主要經濟來源了。

　　自古以來，有許多文人雅士偏愛盧山雲霧。據說清朝有一位學者為了一睹盧山雲霧的真容，曾經在盧山大天池看了100多天的雲海。恨不得住在雲海裡，可見盧山雲霧是的魅力是多麼大。

　　清朝作家李紱在〈六過盧山記〉中記載：「山中皆種茶，循花徑而下至清溪，……僧以所攜瓶盎，就橋下吸泉，置石隙間。拾枯枝煮泉，採林間新茶烹之，泉冽茶香，風味佳絕。」也說明盧山茶葉產業發展得非常興旺。

品質特點

　　盧山雲霧茶條索粗壯、顏色青翠，外部包裹著一層白色的毫毛。茶湯顏色明亮澄澈，香氣持久，茶味香醇回甘。

　　由於受盧山涼爽多霧的氣候及日光直射時間短等自然條件影響，盧山雲霧茶形成其葉厚，毫多，醇甘耐泡，含單寧、芳香油類和維他命較多等特點，不僅味道濃郁清香，而且可以幫助消化，殺菌解毒，具有防止腸胃感染，增加抗壞血病等功能。朱德曾有詩讚美盧山雲霧茶云：「盧山雲霧

茶，味濃性潑辣，若得長時飲，延年益壽法。」

高級的雲霧茶條索秀麗，嫩綠多毫，香高味濃，經久耐泡，為綠茶之精品。後世廬山雲霧茶已暢銷國內外，名揚世界，從昔日的「特供品」到「國禮茶」，向全世界展示著中國十大名茶的無窮魅力。

▌製茶工藝 ▌

想要產出高品質的雲霧茶，不僅要求生長環境好，茶種優質，還需要有精湛的製茶技術。

由於氣候條件的限制，雲霧茶的採茶時間比其他時間要晚一些，一般在穀雨到立夏之間採摘。採摘時以一芽一葉為好，長度在 5 公分以內，還要把病害，蟲蛀茶葉挑出來。茶葉採摘完畢，要攤開放在通風的地方，幾個小時之後再進行炒製。

廬山雲霧茶的製作工藝非常精細，全程手工製作，分為殺青、抖散、揉捻、炒二青、搓條、揀剔、烤乾或烘乾等工序。

每一道工序都有嚴格的要求，比如殺青時要保證葉色翠綠；揉捻時要雙手輕揉，用力過度會造成嫩葉折斷；翻炒時要用雙手進行，動作要輕，經過這一列細緻的製作工序，才能產出高品質的廬山雲霧好茶。

生長環境

盧山屹立在長江之邊，東臨鄱陽湖，平地而起，峽谷深幽。由於長江和鄱陽湖的水氣騰起，因此盧山經常見到雲海茫茫的景象，一年內有 195 天都是雨霧繚繞。由於盧山海拔高，所以升溫較慢，季節來臨比較遲，茶樹到穀雨之後才會發芽。恰好茶樹發芽之時正是山區雲霧最多的時候，這也造就了盧山雲霧茶特殊的品質。特別是五老峰和漢陽峰上的茶園，常年雲霧散不開，產出的盧山雲霧茶是最好的。

高山茶園氣候較溫和，一年四季的溫差很小，但是晝夜溫差卻很大，早晚氣溫低，中午氣溫高，這就有利於茶葉中有機物的累積，提高胺基酸、咖啡鹼、芳香油等有效成分的含量，因而茶葉嫩度高、品質好。

鑑別標準

精品雲霧茶的外形很飽滿像一朵花苞，帶有淡淡的蘭花香氣，口感非常好。具體的盧山雲霧品鑑標準如表 2-9：

表 2-9 盧山雲霧感官鑑定標準

等級	外形	色澤	香氣	滋味	茶湯	葉底
特級	芽葉肥壯，白毫顯露	色澤翠綠	幽香如蘭	滋味深厚，鮮爽甘醇，回味香甜綿柔	耐沖泡，湯色清澈明亮	嫩綠勻齊

一級	芽葉肥壯，白毫顯露	色澤翠綠	幽香如蘭	滋味鮮爽，回味醇厚	耐沖泡，湯色清澈明亮	嫩綠勻齊
二級	芽葉較肥壯，白毫微露	色澤較綠	有蘭花香	滋味鮮爽，回味尚鮮香	耐沖泡，湯色亮	葉底綠且均勻
三級	芽葉較均勻	色澤綠	有蘭花香	滋味鮮爽，回味淡香	耐沖泡，湯色較亮	葉底綠，比較均勻

品茗指南

南宋詩人陸游在〈遊廬山東林記〉中寫道：「食已煮觀音泉，啜茶。」觀音泉經過 1,000 多年的滄桑變幻，仍然是一條涓涓細流，泉水清澈，終年不絕。遊客走到這裡，都會捧起一捧泉水，暢飲一番，用觀音泉水煮茶，一定風味絕佳。

「茶聖」陸羽對泡茶的水還專門做過一番研究，他跑遍全國，嘗遍各地的泉水，當他來到廬山康王谷谷簾泉，品嘗泉水之後，讚揚此處的泉水為「甘腴清冷，具備諸美……廬山康王谷水簾水第一」，還記載入《茶經》中。

想要泡出廬山雲霧的全部精華，除了水以外，沖泡方法也十分重要。通常來說，3 克左右的茶葉需要 150 毫升的滾水來沖泡。滾水溫度在 85℃ 左右為佳，這樣泡出來的茶葉，

茶湯澄澈，香味醇厚，持久回甘。在茶葉適量的情況下，沖泡次數最好不要超過三次。

通常來說廬山雲霧茶的濃度很高，最好選取較大的茶壺來沖泡，這樣可以避免茶湯太濃影響口感。茶具選取以陶壺、紫砂壺最佳。在沖泡時，也不要將茶壺蓋蓋死，這樣可能會把茶葉悶壞，口感大大降低。

茶葉功效

曾經有位大將這樣讚美廬山雲霧茶：「廬山雲霧茶，味濃性潑辣，若得長時飲，延年益壽法。」廬山雲霧茶風味獨特，由於生長海拔高，氣候獨特，日光直射時間短，因此茶葉葉片較厚，耐沖泡，單寧含量和維他命含量都比較豐富，不僅茶味濃郁，提神解渴，而且還可以助消化，具體功能如下：

①延緩衰老

廬山雲霧茶有延緩衰老的作用，茶多酚具有很強的抗氧化性和生理活性，是人體自由基的清除劑。

②振奮精神

常喝廬山雲霧茶能使人精神振奮，增強思維和記憶能力，能消除疲勞，促進新陳代謝，並有維持心臟、血管、胃腸等正常機能的作用。

③美容護膚

　　廬山雲霧茶具有美容護膚的功效，茶多酚是水溶性物質，用它洗臉能清除面部的油膩，收斂毛孔，具有消毒、滅菌、抗皮膚老化，減少日光中的紫外線輻射對皮膚的損傷等功效。

④降脂助消化

　　廬山雲霧茶不僅風味獨特，而且具有怡神解瀉、幫助消化、殺菌解毒、防止腸胃感染、增加抗壞血病等功能。

⑤利尿解乏

　　廬山雲霧茶還具有利尿解乏的功效，茶葉中的咖啡因可刺激腎臟，促使尿液迅速排出體外，提高腎臟的濾出率，減少有害物質在腎臟中滯留時間。咖啡因還可排除尿液中的過量乳酸，有助於使人體盡快消除疲勞。

　　擺脫浮華，逃離複雜，剩下的只是一份樸素與專注，這就是廬山雲霧茶的韻味。品嘗美食，欣賞美景，大部分時候是讓人身心愉悅，但品茶卻能陶冶性情，達到精神上的愉悅。一人一茶，一品一味，這也許就是廬山雲霧留給茶友們的禪意吧。

十、六安瓜片，名不虛傳的茶王

「莫誇蒙山雪中芽，莫道顧渚紫筍茶。六安瓜片稱妙品，綠乳一甌勝流霞。」天下名山，必產靈草，江南地暖，故獨宜茶，大江以北，則稱六安。六安瓜片究竟有著怎樣的魅力，能夠江北稱王？下面便為大家細細講來。

歷史傳說

相傳在金寨麻埠鎮有一位茶農叫胡林，採茶時節結束後，胡林來到一處懸崖前。那裡長滿了古木，基本上沒有人知道這個地方。就在此時，他發現面前的石縫裡長了一株與眾不同的茶樹，枝繁葉茂，蒼翠欲滴，葉片上還密布著一層白色的毛，銀光閃閃，非常誘人。

胡林非常善於製茶，辨別茶樹品種及優劣更是不在話下，他一看就知道眼前的茶樹是非常難得的名貴品種。他馬上採下鮮葉，藏在身上下山回家。

雖然趕路心急，但是路途太遠了，胡林決定在路邊的小茶館歇歇腳。因他沒帶錢，所以他把自己隨身所帶的山茶拿出來沖泡。剛剛倒入開水，茶杯中便浮起了一層白沫，就像在水面飄著一朵朵白雲，又像蓮花盛開。香氣頓時溢滿整個

房屋，久久不能散去，在做的客人都驚呆了，大聲讚嘆：
「好茶！好香的茶！」大家紛紛過來向他討茶喝。胡林是個
大方的人，他帶的茶葉沒一會兒就見了底。

　　他見此茶這麼受歡迎，決定再次回到山中，去尋找他在
懸崖石壁間所發現的那幾株茶樹。可是他漫山遍野地找，卻
怎麼也找不到。鄉親們聽說此事後，都覺得那幾株茶樹是
「神茶」，可遇不可求。

　　再後來，有人在齊雲山蝙蝠洞發現了幾株茶樹，這幾株
茶樹和胡林當時所描述的樹很相似，大家就很自然地稱為
「神茶」。據說，六安瓜片就是這種神茶繁衍而來的。

　　六安瓜片還有另外一個和袁世凱有關的故事。

　　據說，麻埠附近的祝家樓財主，和袁世凱是親戚。祝家常
常送東西給袁世凱示好。袁世凱非常喜歡喝茶，茶葉自是不可
缺少的禮物。但其時當地所產的大茶、菊花茶、毛尖等，都入
不了袁世凱的口。後來，祝家為了取悅袁世凱，不惜血本，僱
用當地有經驗的茶工，專揀春茶的第 1 至 2 片嫩葉，用小帚精
心炒製，炭火烘焙，這種方法做出來的茶不僅外形好看，味道
更是回味無窮，袁世凱獲得此茶十分開心。當地茶行也以高價
收買，茶農們紛紛仿製。新茶登市後，名聲大噪，連峰翅都比
它遜色。六安瓜片因此脫穎而出，色、香、昧、形別具一格，
放日益博得飲品者的喜嗜，逐漸發展為名茶。

歷史發展

　　有愛茶之人研究過六安瓜片，說是起源於秦漢，但是並沒有具體的歷史資料證明這一點。能夠考證到的六安瓜片的歷史，是從唐朝開始的，那我們這個故事就從唐朝開始吧。

　　唐朝是中國茶葉發展比較鼎盛的時期，陸羽的《茶經》中有這樣一道記載：「淮南：以光州上，義陽郡、舒州次，壽州下，蘄州、黃州又下。」這句話雖然短，卻包含很多意思。這句話和六安茶有什麼關係嗎？答案是有的。陸羽所說的壽州就是今天的六安。《茶經》中提到「壽州」下，是說六安的茶不好嗎？絕非如此。陸羽時期的茶葉都是以煎煮為主，但是綠茶是需要開水沖泡的。而且六安茶瓜片黃芽為主，作為綠茶，六安茶絕沒有那麼差勁。

　　到了宋朝，《宋史志》記載：「壽州產茶，蓋以其時盛唐、霍山隸壽州、隸安豐軍也。」盛唐縣就是今天的六安，可見六安茶最早是唐代有文字記載流傳到宋。元朝的歷史太短了，和六安瓜片有關的記載更是少之又少。

　　明朝時期有關六安瓜片的史料就多了，科學家徐光啟在《農政全書》中說：「六安州之片茶，為茶之極品。」明朝的茶學家許次紓在茶學著作《茶疏》中也寫道：「天下名山，必產靈草。江南地暖，故獨宜茶。大江以北，則稱六安。」明代陳霆其的《雨山默談·卷九》記載：「六安茶為天下第一。有司包貢

之餘，例饋權貴與朝士之故舊者。」明代大學者李東陽、蕭顯、李士實三名士玉堂聯句〈詠六安茶〉：「七碗清風自裡邊，每隨佳興入詩壇。纖芽出土春雷動，活火當爐夜雪殘。陸羽舊經遺上品，高陽醉客避清歡。何時一酌中霖水？重試君謨小風團！」也為後世所稱道。明朝關於六安瓜片的記載還有很多，這裡就不一一列舉了，可見六安瓜片在明朝有了飛躍發展。

到了清朝，六安瓜片進入了鼎盛時期。六安瓜片生於六安茶，是清朝名茶中的佼佼者。根據六安史的記載以及一些詩文描寫，六安瓜片是從「齊山雲霧」演變而來，齊山雲霧也是六安茶的一種，當地人盛傳「齊山雲霧，東起蟒蛇洞、西至蝙蝠洞、南達金盆照月、北連水晶庵」。據說當年慈禧太后生下了同治皇帝，才有資格每月享受十四兩六安瓜片茶的待遇。可見六安瓜片在當時的尊貴地位。

六安更新為貢茶，開始於明朝嘉靖年間，當時武夷茶罷貢，六安茶成了皇室新寵。到了清朝咸豐年間，六安茶才漸漸退出貢茶舞台。六安瓜片是歷史上十餘種貢茶中，進貢時間最長的，在《紅樓夢》中，也有六安瓜片的身影。

▌品質特點▐

每一種茶葉都有其獨一無二的名片，而六安瓜片的身分，卻比其他綠茶都「複雜」。綠茶最重要的就是要鮮要嫩，因此在採摘時一般以茶芽或者一芽幾葉為主。六安瓜片

第二部分
尋覓獨特風味的茶

卻不一樣，它只採葉片，這在茶葉裡是絕無僅有的。六安瓜片也是茶葉中含水率最低的茶，所以出茶率也很低，每四五斤能出一斤乾茶，就很理想了。

六安瓜片是所有品種的茶葉中唯一沒有茶芽，沒有茶梗的茶葉，全部由單片葉製成。不要茶芽不僅能保持單片茶葉的外形，還能減少新鮮茶葉的青草氣。葉梗在製作的過程中已經木質化，剔除葉梗後，泡出來的茶湯口味濃而不苦，並且香氣也很濃郁。六安瓜片每逢穀雨前後十天之內採摘，採摘時取二、三葉，求「壯」不求「嫩」。

從茶葉的外形上來看，六安瓜片葉片平整，形狀像瓜子，每一片茶葉都沒有芽和梗。葉片顏色翠綠有光澤，微微向上重疊。從葉底上看，六安瓜片葉底嫩黃均勻，葉邊背卷，葉質均勻整齊，直挺順滑。

在湯色和滋味方面，採摘的時間不同，品起來的滋味也不一樣。穀雨前採摘的茶葉，色澤較淡，不均勻，味道較清香；而穀雨後採摘的茶葉，色澤比較深，葉片也很均勻。中期茶有板栗香，後期茶則有高火香。茶湯有些微苦，而且六安瓜片的等級越高，越不耐沖泡。

▌製茶工藝▐

六安瓜片的製作方法比較特殊，和其他名茶的採摘方法極為不一樣。六安瓜片在採摘時必須要等葉片長開了才能

採，穀雨前後的十餘天內，是六安瓜片的黃金採茶期，採摘標準以一芽二、三葉為主。

採摘回來的新鮮茶葉需要經過一到特殊的工序，叫做「扳片」。所謂「扳片」就是要把茶葉的芽頭和茶梗去掉，把嫩片和老片都掰開。剛剛採回來的新鮮茶葉是沒有味道的，需要經過差不多十個小時的晾晒，才會漸漸散發花果香氣。晾晒也是有講究的，不能被太陽直射，地面要比較透氣，茶葉不能鋪的太薄也不能太厚，隔一段時間要翻一翻。這個過程結束後，才能開始初製。

六安瓜片的製茶工序如下：

首先是殺青，殺青就是對新鮮茶葉進行初步的炒茶乾燥。六安瓜片的殺青分為生鍋和熟鍋。先炒生鍋，再炒熟鍋。

接下來就是烘焙，經過兩道殺青的六安瓜片進入烘焙階段後，烘焙階段做得如何，將直接決定茶葉的口感和香氣。六安瓜片的烘焙分為毛火、小火和老火三個階段。

將茶葉放在烘籠裡，每籠茶葉至少要烘翻五六十次。一個烘焙工人一天要走十多公里，才能把茶葉烘焙好。烘焙好的茶葉綠中帶霜，要趁熱裝入茶葉筒分層密封緊，然後用焊錫封口貯藏。

按照六安瓜片的正常生產週期，從採茶到製成，需要一週的時間。由於瓜片的含水量本身就很低，加上烘焙的徹

底，因此，瓜片的產茶率也很低，平均 4.5 斤鮮葉才出 1 斤乾茶。

六安瓜片在採摘時，只能靠手工一片一片摘，一片一片「扳片」，殺青、毛火、小火、老火等工序也非常依賴人工，經驗老到的製茶工人做出來的茶口感也不一樣。

鑑別標準

六安瓜片根據品質特徵一共分為五個等級（見表2-10）。六安瓜片和綠茶還是有一些區別的，瓜片葉緣向背面翻捲，呈瓜子形，自然平展，色澤寶綠，大小勻整。每一片茶葉都不帶芽和梗，微微向上彎曲重疊，形狀像一顆瓜子。茶湯碧綠澄澈，回甘微甜，葉底厚實明亮。假的六安瓜片茶湯味道澀苦，顏色泛黃。

六安瓜片最好用 80℃ 左右的水沖泡，沖泡時水霧騰起，茶香滿溢。茶葉在水中翻騰幾次後，綻放如蓮花般。茶湯清澈，葉底綠嫩明亮，氣味清香高爽、滋味鮮醇回甘。六安瓜片還十分耐沖泡，其中以二道茶香味最好，濃郁清香。

表 2-10 六安瓜片的感官分級標準

等級	外形	色澤	香氣	滋味	茶湯	葉底
一級	形似瓜子勻整	色綠上霜嫩度好，無芽梗漂葉	茶果清香持久	鮮爽醇和	黃綠明亮	黃綠勻整

二級	瓜子形較勻整	色綠有霜，較嫩稍有漂葉	清香持久	香氣較醇和	黃綠尚明	黃綠勻淨
三級	瓜子形	色綠，尚嫩，稍有漂葉	香氣較醇和	尚鮮爽醇和	黃綠尚明	黃綠勻淨
極品	瓜子形，平伏大小勻整	寶綠上霜，嫩度高顯毫，無芽梗漂葉	茶果清香，高長持久	鮮香回味甘甜	清澈晶亮	嫩綠鮮活
精品	瓜子形勻整	翠綠上霜，嫩度好顯毫，無芽梗漂葉	茶果清香高長	鮮爽醇厚	清澈晶亮	嫩綠鮮活

品茗指南

六安瓜片的沖泡方法如下：

①賞茶

沖泡六安瓜片前應該先欣賞一番，欣賞茶葉的顏色、外形，聞一聞茶葉的香氣，領略一番六安茶的天然神韻，感受大自然的美好。

②分兩次沖泡

沖泡六安瓜片時不宜用滾燙的開水，水溫在 80℃左右為宜，先用少量水溫和茶葉，輕搖茶杯，讓茶的香氣散發出來。水溫太高會損傷茶葉，茶湯變黃影響觀感，味道也會變得苦澀，就領略不到六安瓜片的醇香了。

③飲茶

等到茶湯不再燙口時，就可以品茶了。飲茶時應該小口慢品，分三口下嚥，這樣才能充分感受六安瓜片的風韻和純正茶香。

④回味

六安瓜片的頭道茶茶香最鮮美，應該好好品味，當上一壺茶湯餘下三分之一時，就可以續水了。二道茶是最濃郁的，入口後回甘生津，唇齒留香，回味無窮。

茶葉功效

六安瓜片茶不僅能消暑解渴，而且還可以助消化，明代聞龍在《茶箋》中寫道，六安茶入藥最有功效，因此被視為茶中珍品。

六安瓜片還有非常多的保健作用，它是所有綠茶當中營養價值最高的茶葉，積蓄的養分多，可造成美白養顏，延緩衰老，提高有機體免疫力的作用。

六安瓜片中含有的茶多酚和氟，可提神醒腦，消除疲勞，降低輻射，減少臟器損傷，防止齲齒和牙周炎。

很多人愛茶之人讀《紅樓夢》時，都很喜歡其中的品茶情節。比如「妙玉品茶」，故事中的人物一邊聊天，一邊煮茶，是多麼令人嚮往啊。手捧一杯清香瓜片，看著杯中微微翹起的葉片，猶如穿著紗裙起舞的女子，令人心馳神往，回味無窮。

第三部分

泡茶技巧

一、選擇適合的茶葉 —— 品味人生百味

對於很多愛茶之人來說，怎樣選出好茶，如何辨別好茶與劣茶，是一門必備的學問。其實，學會選茶也不是件難事，只要能熟知優質好茶的外形、色澤、茶香、口感、韻味等特點，自然能輕而易舉地甄選出好的茶葉，同時還能在選茶的過程中享受各種樂趣。本章，我們將告訴大家如何選茶，讓大家輕鬆鑑茶，愉快品茶。

▶好茶的五要素

市面上的茶葉種類何其多，在眼花撩亂的茶葉中，如何才能甄選出優質的好茶呢？通常可以透過看、聞、嘗、摸來判斷，優質茶葉在外形、色澤、茶香、口感、韻味五方面的品質往往遠勝於普通茶（見圖 3-1）。

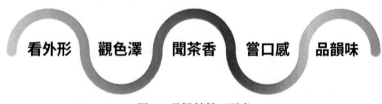

看外形　觀色澤　聞茶香　嘗口感　品韻味

圖 3-1 品鑑茶葉五要素

▌外形▌

通常，在甄選茶葉時，首先應該看外形，品質較好的茶葉往往外形勻整，如果茶葉外形斷碎，則不是好茶。在看茶葉的外形時，可以將茶葉放在盤子上，旋轉抖動盤子，茶葉會依據其粗細、大小、輕重、整碎等依次分層，從最上層到最下層依次是較大較粗壯的茶葉、緊細重實的茶葉和斷碎細小的茶葉。如果居於中層的茶葉多，上下層的少，則可以視為優質好茶。因為，如果茶葉多粗壯，說明茶葉可能不夠鮮嫩，那麼該茶葉的茶湯就會顏色較淺，口感較淡；如果茶葉多斷碎細小，那麼該茶的茶湯會過濃，口感也會過於濃郁。

此外，茶葉的條索情況也是辨別茶葉優劣的關鍵，形狀扁平的茶葉要看外表是否平整光滑；圓形的茶葉要看顆粒是否緊實、勻正；長條形茶要看外表是否緊實、細直等，如果是肯定的答案，則說明茶的原料鮮嫩、製作精良且品質優，反之則不能算是好茶。

每種茶都有各自的外形特點，如黃茶中的君山銀針外形酷似銀針，綠茶中的六安瓜片外形酷似瓜子等等，優質的名茶或圓形、或螺旋形、或捲曲、或筆直，這都是他們獨特的名片。

除了可以透過以上兩種觀看茶葉外形方法來鑑別茶葉的優劣外，還可以透過觀察茶葉的淨度來甄選茶葉。通常沒有

茶片、茶梗、茶末、茶籽以及竹屑、木片、石灰、泥沙等雜質的茶葉可稱為好茶。

透過外形和是否有雜質來辨別茶葉優劣是非常簡單的，只要細緻用心地觀察，大家都可以成鑑別茶葉的專家。

色澤

茶葉的所屬種類不同，其色澤也不一樣，但只要是優質好茶，它們的色澤都有一個共性，那就是光澤明亮、油潤鮮活。所以，透過觀察茶葉的色澤也能辨別出茶葉的品質優劣。一般來說，優質綠茶色澤翠綠明亮，黃茶色澤黃綠油潤，黑茶色澤細黑油亮，白茶滿披白毫、如銀似雪，烏龍茶青褐油潤，紅茶光澤烏潤。而那些色澤渾濁、暗而無光的茶則品質低劣。

此外，茶湯的顏色也能告訴我們茶葉的優劣。通常茶湯顏色鮮亮清澈的茶可視為好茶；而茶湯渾濁，伴有沉澱物的茶葉則不能稱為好茶。

茶香

茶香被稱為茶葉的靈魂。不管是什麼茶，都有其獨特的茶香，紅茶有輕微的焦糖香氣，綠茶、白茶茶香清新淡雅，黃茶香氣清悅，黑茶濃郁醇厚，烏龍茶則略帶熟果香。

在辨別茶葉時，可以將乾茶放在鼻子前輕輕聞一聞其香

氣,如果香氣濃烈、清新香醇、茶香持久,且沒有異味,那麼該茶可稱為上品;反之,帶有霉氣、煙焦味或熟悶味的茶葉為瑕疵品。

在購買茶葉時,很多商家都會泡一杯茶給顧客品嘗,大家可以透過聞茶湯的香氣判斷茶葉的優劣,因為沖泡好的茶,茶香更容易散發出來,便於鑑別。

口感

優質的好茶唇齒留香,讓人回味無窮。每種茶都有各自獨特的口感,可以依據各種類茶的口感標準來判斷茶的優劣。好的綠茶口感鮮爽醇厚、回甘,好的紅茶滋味香甜味濃,好的黃茶口感濃醇鮮爽、不苦不澀,好的黑茶濃醇,好的白茶口感清淡回甘,好的烏龍茶清香濃厚。總之或香醇,或甘甜,或潤滑,抑或是細膩,各有各的美妙。但若是茶湯的口感苦澀味陳,那麼一定不會是好茶。

韻味

茶的韻味是其口感的昇華,品茶不只是品其味,更是在品味之後,感受到其中的情趣和內涵。如品茶後,在唇齒留香之際,感悟其韻味,煩心之事也可以拋之腦後,甚至會有餘音繞梁、飄然若仙的感覺。這也是為什麼自古以來,不管是文人雅士、王侯將相,還是平民大眾,皆愛茶的原因。品

好茶，總能讓人心曠神怡，有一種苦盡甘來之感。而劣質茶葉，不僅不會讓人感受到茶的韻味，反而會破壞原本美好的品茶心境。

總而言之，是茶，都有優劣好壞之分，只看你能不能學會從外形、色澤、茶香、口感、韻味中甄選出出彩之優品。

▶新茶和陳茶的甄別

茶有新茶和陳茶之分。當年新採摘前幾批次的鮮葉製成的茶被稱為新茶；而在上一年甚至更久之前採摘製作的茶則被稱為陳茶。有很多消費者為所騙，錯把陳茶當新茶，買回家沖泡品嘗後，才發現上當受騙，後悔不已。其實，如何甄別新茶和陳茶也是有方法可循的，同樣可以從茶葉的外形、色澤、茶香以及口感上區別開來。

▌外形▌

通常而言，外形勻整、細而緊實、芽多、鋒銳的茶，非常鮮嫩，可視為新茶；而茶葉的條索略枯、且不勻整，老葉多、葉脈隆的茶很可能是陳茶，此外有些茶葉中有茶梗、茶籽的也可能是陳茶。另外，條形茶的新茶條索細直且緊實、長而勻齊，如若外形粗糙、扭曲、短碎必定為陳茶；顆粒形茶的新茶結實飽滿，陳茶則鬆散；扁形茶的新茶平整光滑，陳茶則主操、微枯。

｜色澤｜

一般來說，新茶的色澤比較賞心悅目，無論是乾茶還是沖泡後的茶，都明亮有光澤，顏色分明，葉底亮澤；而陳茶由於在儲存的過程中，受到氧化，會變得黯淡無光澤，將茶梗折斷後發現其截面呈暗黑色，陳茶的茶湯也偏深偏暗，甚至有些渾濁。

｜茶香｜

往往陳茶在長時間的貯藏氧化的過程中，茶香會慢慢散發流失，久而久之，茶葉中的香氣慢慢變淡，甚至微乎其微，全然沒有新茶的清新香醇氣息，反而變得低悶混濁。

陳茶中的老化味，即我們常常聽到的「陳味」，人們嗅到這樣的茶氣味往往會感到不快，甚至有些反感。雖說有些陳茶被不法商家人工薰香，但是這種非天然的茶香是很不純正的。所以，透過聞茶的香氣也能很好的甄別新茶和陳茶。

｜口感｜

好茶還是劣茶，新茶還是陳茶，都需要細細品嘗，才能憑藉口感甄別判斷。在選茶之前，不妨坐下來，讓商家泡一杯茶細細品嘗其滋味，從而甄選出新茶。一般來說，新茶的口感都比較鮮爽醇厚，飲後唇齒留香，讓人久久回味；而陳茶因為長時間氧化的原因，內含的酚類化合物、胺基酸、

維他命等建構茶滋味的物質或分解、或揮發、或縮合不溶於水，導致口感陳腐寡淡。

雖然陳茶在外形、色澤等方面都比不上新茶，但並不是所有的陳茶都不好，所謂的「茶葉越新越好」也是一種錯的的認知。如綠茶、白茶、黃茶之類，新茶要比陳茶好。但如烏龍茶、普洱茶之類，卻是越陳越好，這些茶封存的時間越久，口感越濃郁醇厚，且更益於人體健康。如烏龍茶中的武夷岩茶，就有「陳三年是藥，陳五年是丹，陳十年是寶。」的說法。

此外，也有一些綠茶名品，如西湖龍井、洞庭碧螺春、黃山毛峰等新製的茶，因為經過高溫處理不久，往往比較容易上火，因此，往往要貯存 1 至 2 個月後再喝，這樣不僅沒有了新製茶時的青草氣，而且口感更鮮爽、醇香，湯色清澈晶瑩，葉低翠綠潤澤。

總而言之，如果能學會透過外形、色澤、茶香、口感等方面來辨別新茶和陳茶，必定能選出自己心儀的茶。

▶春茶、夏茶和秋茶的甄別

很多人常常抱怨明明在同一個地方購買的同一種茶，為什麼口感總是有所差別，難道是能買到了劣質茶或者陳茶？其實不一定是這樣。有時候，不同季節的茶，在品質和口感

上也會有所不同。

通常，可以依據採摘的季節不同，將茶葉分為春茶、夏茶和秋茶。有的春茶、夏茶和秋茶的採摘季節是按照節氣劃分的，如春茶是在清明至小滿採摘製成的茶，夏茶是小滿至小暑採摘製成的茶，秋茶是小暑至寒露採製成的茶；有的茶則是以時間劃分，如春茶是每年 5 月前採摘製成的茶，夏茶是每年 6 月初到 7 月初採摘製成的茶，秋茶則是每年 7 月中旬以後採摘製成的茶。由於季節不同，所以茶樹的日照時間和生長週期會不同，茶樹生長時的氣候、溫度和降水量也會不同，導致成品茶葉的品質和口感相去甚遠。其中以春茶最受人追捧。

對於購茶者而言，怎麼樣辨別哪些是春茶，哪些是夏茶，哪些又是秋茶呢？

▌觀看乾茶 ▌

首先，我們可以從乾茶的外形、色澤、茶香等方面判斷。

從外形上看，茶葉條索緊結勻整、葉片肥厚的是春茶；梗莖瘦長、鬆寬較輕的多為夏茶；而茶葉嬌小、葉片輕薄、大小勻稱的多為秋茶。

從色澤上看，春茶的色澤更為潤澤，夏茶則色澤發暗，秋茶中，綠茶色澤黃綠，紅茶色澤較為暗紅。

從茶的香氣上看，春茶香氣馥郁，夏茶的茶香中略有粗
老之氣，而秋茶的茶香平和。

除了可以透過以上三個方面來判斷是春茶、夏茶還是秋
茶之外，還可以依據茶葉中夾雜的茶花、茶果來判斷。一般
茶花在 7 月下旬到 8 月出苞，9 到 11 月開花，所以，當茶葉
中有較小的如綠豆大小的茶果時，說明該茶是春茶；當茶葉
中有如豌豆大小的茶果時，則為夏茶；當茶葉有很大的茶果
時，可以視為秋茶。但是一般情況下，茶花和茶果在茶葉的
製作加工的過程中都會被揀剔。很少出現在成品茶葉之中。

▌品飲聞香▐

選茶購茶者也可以在茶行坐下來，仔細品嘗茶飲，依據
茶湯的顏色和口感的不同，分辨春茶、夏茶和秋茶。

①春茶

春茶在沖泡時，茶葉會很快地下沉到杯底，散發出濃烈
且持久的茶香氣息，口感醇香、濃郁。沖泡後的春茶葉底厚
實柔軟，芽葉較多，葉面的脈絡細緻濃密，茶葉邊緣較為
整齊。

②夏茶

夏茶在沖泡時，葉片下沉地較為緩慢，茶香略低於春
茶，口感有輕微苦澀之味。沖泡後的夏茶葉底較為輕薄且略

硬，芽葉少而夾葉較多，其葉面的脈絡略粗，茶葉的邊緣有明顯的鋸齒。

③秋茶

秋茶在沖泡時，可以明顯感到其不夠高香，茶香較為平和，口感也較為平淡，有些秋茶在入口之時，還會有一種略微的酸味。沖泡後秋茶的湯色和口感均居於春茶和夏茶之間，其葉底雖柔軟卻輕薄嬌小，相對春茶而言對夾葉略多，茶葉邊緣的鋸齒也較為明顯。

很多時候，人們都比較熱衷於購買春茶，尤其是龍井之類的綠茶名品，清明之前的龍井更是春茶之精品，無論色澤還是茶香口感皆為上品。因為春茶的的品質和口感遠勝於夏茶和秋茶，且儲存的期限要比夏茶和秋茶更久。但也不是絕對的，有些茶就以秋茶為上品，如鐵觀音，其秋茶的口感更為醇厚，且有回甘，很多喜歡濃郁醇香的茶友多會選擇鐵觀音的秋茶。

透過本章的介紹，相信大家對如何甄選出自己心儀的好茶有了一定的了解，希望在今後會在選擇茶葉時少一些後悔。

二、好器具泡好茶 —— 每壺茶都有其獨特之處

「美食不如美器」，自古以來中國人民就十分重視器具。隨著茶文化的盛行，文人雅士品茶論茶，必然離不開茶具。茶具，不光要精美，還要與茶相配，氣息相投，韻味契合，方能突顯茶的品質，烘托出品茶的優雅氣氛。常言「水為茶之母，器為茶之父」，關於水，我們在本書中已單獨列章陳述。而關於如何挑選茶具，亦大有學問，本章節，我們共同來洞察其究竟。

▶入門必備的茶具

於初學者而言，茶具種類繁雜，品質優劣千差萬別，往往挑花眼，也不一定能找到合適的茶具。

以下我們將常見茶具作一一陳述，供茶友參考。

▌茶壺▐

茶壺，作泡茶、斟茶、盛茶之用。可大可小，大者，多人分飲，小者，單人獨份。

茶壺形態多樣、千變萬化，可謂五花八門。材質常有紫砂、玻璃、陶土、瓷器、金屬等，其中以紫砂或者瓷器為

佳。有人形容紫砂壺「泡茶不走味，貯茶不變色，盛暑不易餿」。瓷器茶具呢，光潔如玉，有的呈半透明，音質清脆，易清洗。

好茶壺，通常具備這樣幾個品質：

一是小，小巧玲瓏，烘托雅趣，尤其福建人所熱衷的「工夫茶」，小如酒杯，細斟慢飲。

二是淺，「宜淺不宜深」，淺水泡茶，韻味留香，不易變質。

三是齊，「三山齊」是茶壺優劣的關鍵，滴嘴、壺口、提柄三者要在同一水平線，這樣的茶壺，斟茶時，水不宜外漏，省力，且外觀富有神韻。

四是老，所沉積的茶渣越多，則越老，這裡的老，不能單純用沉積來理解，而應該是茶壺的資歷，一是說，這個茶壺本身，年代久遠，是珍貴古董；二是說，茶壺使用頻繁，經過茶湯的反覆浸潤、滋養，富有靈氣。例如文玩（文房器玩）界，有「養」紫砂壺的說法。

我們在挑選茶壺時，外觀精緻，氣味清新，品質上乘為佳。另外，不同品種的茶，我們也要選擇不同的器具。

一般而言，細嫩綠茶，如西湖龍井、白毫銀針等，選擇玻璃茶壺，茶湯翠綠，碧葉沉浮，用透明玻璃茶器盛裝，具有良好的觀賞性。品飲紅茶，則選擇白瓷茶具，豔麗的湯色

與細膩的白瓷，形成強烈的視覺衝擊，秀色可餐，美不勝收。烏龍茶、普洱茶沖泡時，要求水溫較高，保溫持久，則多選用紫砂壺。

┃茶杯┃

俗話說，「好馬配好鞍。」選擇茶杯，是一門藝術。好的茶杯，渲染茶湯，烘托茶香，相映成趣。

茶杯種類，成千上萬。一隻茶杯，千錘百鍊，花落誰家，亦是一種緣分。眼緣、時機、喜好，都會成為我們挑選茶杯的決定因素，但有一點，是我們不可忽略的，那就是，茶杯內壁，以白色或淺色為好。這樣更能真切的反映茶湯色澤，展現茶的品質。

選擇茶杯，注意功能、外觀、質地三者的契合，圓融自洽。

┃蓋碗┃

蓋碗，俗稱「三才杯」，由杯蓋、杯托、碗三部分構成，蓋為天、托為地、碗為人，意為「天蓋之、地載之、人育之」。多用來沖泡綠茶。品蓋碗茶，左手托碗，右手提蓋，將茶湯浮沫，輕輕一刮，茶香四溢，風情萬種。

┃茶荷┃

茶荷，即茶盒，是臨時儲茶用具。常有木質、瓷質、陶製等等，白瓷較為多見。有的美觀大方，有的精緻奇特。

| 公道杯 |

顧名思義，飲茶也講究公道，茶泡好之後轉入公道杯，再斟給各位茶客，這樣以來，大家所飲之茶，濃度相同，芳香一致。

公道杯通常設計為廣口，便於觀茶湯色。

| 隨手泡 |

隨手泡的功能即煮水。泡茶的整個流程中，水溫控制至關重要，現代科技的參與，使我們更能方便地隨時獲取沸水，隨時烹茶。電熱水壺，酒精玻璃水壺等非常多見。

| 杯托 |

杯托，具有保護桌面防止燙損的功能，但最主要的，還是放置茶杯，使茶具看起來整潔美觀。常有不同造型，不同材質，兼具工藝美觀與實用價值。

| 茶道具 |

茶道具，即傳說中的「茶藝六君子」，包括茶匙、茶針、茶漏、茶夾、茶筒、茶則，挑選時，與整體茶具顏色相稱，材質以竹木、檀木為佳。

| 茶巾 |

擦拭、清洗茶漬所用，要求吸水性良好。茶巾應當經常清洗，保持乾淨。

茶倉

即儲茶罐，儲茶之用。不同茶葉選擇不同質地的茶倉，如烏龍茶選用紫砂罐，綠茶選用錫罐，花草茶則選用玻璃罐。

茶海

茶海是巨大的「茶盤」，也是根雕藝術和家具結合，便於飲水沖洗、泡茶品茶。茶海是用來承載整個茶道過程中的所有器具，字面意思，茶之海洋，廣袤無邊，有「觀音普度，眾生平等」之意。在整個茶道文化中，舉足輕重。

▶如何選購茶具

凡愛茶之人，追求極致，不僅會鑑別好茶，還能挑選精良的茶具。

好的茶具，是功能性和藝術性的結合。能突顯茶人的品味。

選擇茶具，一般從所飲茶的品種、茶的老嫩程度、色澤、茶客氣質喜好四個方面來考慮。

根據茶的品種

不同的茶，選擇不同的茶具。例如花茶，用瓷壺沖泡，以瓷杯為飲。綠茶類，多選用帶蓋的瓷壺，烏龍茶則宜用紫砂壺，碧螺春之類適用玻璃石英壺。

▌根據茶的老嫩程度▌

茶客之間流傳有「老茶壺泡，嫩茶杯沖」一說，意思是，沖泡老茶應用茶壺，而沖泡嫩茶則用茶杯。粗老的茶葉，耐泡濃厚，需要保溫持久，因此最好用茶壺，而細嫩的茶葉，溫度過高反而破壞了它的品質，因此用茶杯更好。

▌根據色澤▌

一套茶具要有整體觀感，要求各個器具顏色一致或者相近，另外，與茶的色澤也應達到完美契合。

▌根據不同人群▌

飲茶人性格各不相同，喜好可能也大相逕庭。挑選茶具的時候，性格爽朗大方者，偏好線條簡潔明瞭、色彩明麗的茶具，而通常內斂沉著的人，偏愛精雕細琢、繁複精美的茶具。當然，也不能一概而論，畢竟年齡、職業、閱歷等等也都會影響選擇。

「柴米油鹽醬醋茶」，說的是生活；「琴棋書畫詩酒茶」，說的則是雅趣。品茶既是在享受生活之樂，也是在追求藝術之美。這種樂趣和美感，相當程度上，依賴於我們所選擇的茶器。

▶精緻茶具添茶趣

隨著茶業的發展，茶文化不斷滲透民間，深入人心。人們對茶具的要求也越來越高，不僅要功能全面，更要精緻美

觀。好的茶具，也往往被作為藝術品來把玩或者珍藏。

茶具根據材質來分，大致有陶土茶具、瓷器茶具、玻璃茶具、竹木茶具、金屬茶具五類。

陶土茶具

早在北宋時期，陶土工藝就已經初具規模，而陶土茶具也逐漸流傳開來。陶土經過高溫燒製，緊密結實，傳熱快，不燙手，造型古樸大方。

其中紫砂壺為陶土製品中的精華。紫砂壺始於宋代、盛於明清。溫潤如玉的手感，高貴雅緻的顏色，使它成為許多茶人的不二之選。

瓷質茶具

瓷質茶具，花樣繁多，常見的有青瓷、白瓷、黑瓷、搪瓷和彩瓷五種。

①青瓷茶具

青瓷茶具，在晉代就已經相當發達，宋代達到鼎盛。

浙江龍泉哥窯所產青瓷，揚名四海。當時一種名為「雞頭流子」的有嘴茶壺，尤為盛行。六朝之後，青瓷茶具，多以蓮花圖案點綴。

青瓷胎質堅硬，線條流暢，光滑細膩，釉色略灰，晶瑩純淨。

②白瓷茶具

白瓷，潔白如玉，清新脫俗，氣質高貴。造型也往往精巧細膩，杯壁常見松蘭竹菊、山川流水等圖案，精緻優雅。現代人常用白瓷茶具，泡上等好茶，招待貴客。

③黑瓷茶具

黑瓷是，在青瓷的基礎上發展而來，流行於晚唐，宋代達到鼎盛，沿用至今，經久不衰。古樸厚重，釉面常見鷓鴣斑點、兔毛紋理，十分珍貴。

④搪瓷茶具

搪瓷（琺瑯）工藝出現在元代。式樣輕巧、質地堅固、圖樣清晰、色彩明麗、美觀大方，而且由於造價低廉，廣受喜愛，常作居家日常之用。

⑤彩瓷茶具

彩瓷茶具，花色各異、式樣繁多。這其中，青花瓷當屬翹楚 —— 色澤淡雅，華貴而不豔俗，繪圖於瓷胎，再塗上彩釉，精工巧匠，富有光澤。

金屬茶具

青銅器時代開始，中國便有以金屬器皿盛裝飲食的習慣。但由於金屬容易氧化變質，泡茶則容易走味，金屬茶具

較為少見，但加以現代工藝，製成錫瓶、錫罐，用以儲茶，倒是屢見不鮮。

┃玻璃茶具┃

常見於現代，脆質透明，便於觀賞，常用來沖泡龍井、碧螺春之類的綠茶，碧綠澄清，芽芽直立，令人賞心悅目。

┃竹木茶具┃

相對其他質地的茶具而言，竹木茶具製作更加方便，天然無害，也受到眾多茶人的喜愛。多選用堅韌慈竹，手工製作而成。

市場上的茶具，琳瑯滿目，令人應接不暇，我們可以根據自己的喜好精挑細選，好的茶具亦可作收藏、觀賞之用。用心愛之茶具沖泡心愛之茶，飲茶從此成為一件心曠神怡的趣事，生活也因茶而充滿詩情畫意。

▶茶具的清洗

有些茶人「以垢為榮」，認為茶垢越多，越能證明自己愛茶。殊不知，茶固然具有清心醒目之保健功效，但是，如果茶具用久了，不加以清潔，則適得其反，茶垢中所含的鉛、鎘、鐵、汞、砷等多種金屬成分，對人體有害。而且，對茶具而言，茶垢堆積，影響美觀，甚至造成損害。因此這

種做法實在不值得推崇。

　　一般來說，茶前、茶後都需要清洗茶具。茶前清洗，是為了保證乾淨，不影響茶湯的品質。茶後清洗，主要是清洗掉殘渣以及茶漬，而且清洗一定要及時，否則，擱置久了，殘茶留漬一旦吸附到茶具上，清洗起來會更加困難。因此，頻繁的清洗茶具，去除茶垢，成為每個茶人繞不開的難題。

　　那麼，清洗茶具有哪些技巧呢？

　　很多人都會藉助硬質的刷子，刷洗，看起來乾淨，但其實，往往容易破壞茶具，尤其是瓷器類，釉質被損傷，吸附性會變強，茶漬滲透其中，更容易形成茶垢，以此惡性循環。

　　正確的清洗方法：

1. 清洗要及時，喝完茶則馬上沖洗。
2. 塗抹少量的牙膏，溶解茶漬，再加以清洗。
3. 清洗時盡量選用柔軟吸水的抹布，而不是刷子。
4. 放入乾淨的鍋中，加清水用小火慢燉，這樣做不僅可以清潔，還有消毒殺菌的作用。當然，如果是瓷器、陶器、玻璃類的茶具，燉煮之後千萬不可直接以冷水沖洗，而要自然冷卻，否則容易炸裂。

　　每位茶人習慣各不相同，也往往自有一套。以上所總結的清洗方法，普遍適用，歡迎嘗試。

第三部分
泡茶技巧

▶茶具的保養

俗話說：「玉不琢不成器，壺不養不出神」。上等茶具，皆有神韻，需要認真保養。保養茶具，最基礎的，就是上文提到的清洗。第一步，是要乾淨，第二步，才是養。一個「養」字，擬人，點明了茶具富有生命，可以透過人為養護，變得活泛有生機。

那麼，茶具到底應該怎麼養呢？答案就是以上等好茶滋潤，以閒情雅緻渲染。

上等好茶，馥郁芬芳，色澤秀美，茶具長期浸染，不免茶色滲透，茶脂留香。泡茶的次數越多，茶具吸收越多，滲透到茶具表面，則流光泛彩，潤澤如玉。

茶人品茶，以沸水澆壺，觀賞把玩，以溫厚手掌撫觸，人壺共養，長此以往，茶具便多了靈氣。

一壺茶來一卷書，貧相許，富相安，快活似神仙。茶人的氣質最終也會融入茶具的神韻。

茶如人生，對待茶具的態度，也就是茶人的處事態度，心靜如水，寧靜淡泊，溫和恭儉，寬厚仁愛。

▶歷史上的製壺名人與名器

國人愛茶，茶具工藝歷史悠久。

無數工匠，滿腹才情，傾盡一生心血，只為打造精美絕倫的茶具。

製壺名人有如：時大彬、黃玉麟、邵大亨、項聖思等。他們所設計製作的茶具，各具特色，堪稱一絕。

時大彬

時大彬，明萬曆至清順治年間人。出生於紫砂世家，子承父業，從小就展現出製作紫砂壺的優良天分。他對紫砂陶的配製、成型、設計都有深入研究，自我要求非常嚴苛，只出精品，以至於流傳在世的作品並不多見。

據統計，大彬壺的存世真品，寥寥數十件而已，但歷代仿製品，數量龐大，可見大彬壺備受推崇。

他的代表作有紫砂提梁壺、三足圓壺、六方紫砂壺等。

① 紫砂提梁壺

紫砂提梁壺，外形敦厚，素雅恬靜，用料為栗色粗砂土泥以及黃色鋼砂土，壺面金光閃現，精妙絕倫。

有著提梁式的壺把，壺蓋口沿上刻有「大彬」字樣，左側刻有篆體「天香閣」字樣。

紫砂提梁壺

②三足圓壺

　　三足圓壺，以三足鼎立，外形如球而得名。三小足精巧
圓潤，與球形圓壺自成一體，渾然天成。壺面以四片柿蒂紋
裝飾，簡約大方。

三足圓壺

③六方紫砂壺

　　六方壺的造型由來已久，但時大彬大膽創新，稍加改
進，將壺蓋設計成圓形，壺鈕則為圓錐形，增強平衡觀感，
成為六方紫砂壺的經典之作。

六方紫砂壺

黃玉麟

　　黃玉麟，被譽為「紫冥真人」，出身清末製壺名家，「每製一壺，必精心構選，積日月而成，非其重價弗予，雖屢空而不改其度」，他獨具匠心，嚴格選泥，製作嚴謹，因此他的作品巧奪天工，為世人所追捧。

④弧菱壺

　　弧菱壺，是他的代表作。四角圓潤，線條柔美，壺身為方形，別緻雅觀。

弧菱壺

⑤方斗壺

　　方斗壺，以紫紅泥鋪砂，整個壺面布滿金砂，稱為「桂花砂」，充滿美感。壺蓋呈正方形，線條硬朗又不失柔光，挺拔清秀。

方斗壺

▌邵大亨▐

　　邵大亨，生於清代，一代名匠。他的作品特點，樸素簡練卻氣宇不凡，有人評價其「一壺千金，幾不可得」。他的代表作是八卦束竹紫砂壺。構思精巧，特立獨行。現藏於南京博物院。

　　壺身為竹，延伸至壺底成四足，和諧統一，壺蓋上刻有八卦方點陣圖，壺把為龍頭，因此也被稱為「龍頭一捆竹」。

八卦束竹紫砂壺

│項聖思│

　　項聖思，明末清初的陶藝大家。紫砂桃形杯，是他的代表作。外觀精緻，工藝複雜。杯口呈桃形，杯柄造型為骨幹嶙峋的樹枝，精巧靈動。

紫砂桃形杯

　　歷代陶藝大家，才思敏人，艱苦卓絕，沉心修練，技藝精湛，奠定了豐富深厚的茶具藝術底蘊，成就了中國茶器文化的輝煌。

　　「一器成名只為茗，悅來客滿是茶香」。茶具，從泥中來，從火中來，帶著萬古豪情，盛裝而來，茶具與茶的相遇，堪稱珠聯璧合，相得益彰。

三、好水配好茶 —— 清泉煮茶香

　　俗話說「水為萬茶之母」，泡一壺好茶，水是靈魂。無水不可論茶，茶的色、香、味，都要借水而發。「龍井茶，虎跑泉」、「揚子江中水，蒙頂山上茶」，這些詩句從來不是虛談，好茶配好水，方是茶道。

▶好水的五大標準

　　《茶經》裡記載：「山水為上，江水為中，井水其下」、「山頂泉輕清，山下泉重濁，石中泉清甘，沙中泉清冽，土中泉渾厚，流動者良，負陰者勝；山削泉寡，山秀泉神，溪水無味……」將各處水質進行細緻比對，優劣高下，一目了然。更有清雅者如天泉、秋雨、梅雨、白露、敲冰等等，《紅樓夢》裡妙玉以梅花上的雪煮茶，精妙絕倫。現代人愛茶，卻只能望洋興嘆，山泉尚且遙遠，更不必說雨水早已被嚴重汙染，我們只能用自來水泡茶。

　　當然，也不必因此妄自菲薄、沮喪沉淪，更不必執著於此而破壞了品茶的趣味。在此，我們將水的評判標準，羅列如下，供各位茶客雅士參考。

　　歷來人們對茶水的品鑑說法各異，不同派別，各執一詞，但整理起來，也有共通之處。現代茶道認為，只有「清、輕、甘、冽、活」品質齊俱，才稱得上好水。

清

　　古人擇水，看重「山泉之清者」，水一定要清。「清」是相對於「濁」而言的，飲用水的最低標準就是乾淨，泡茶之水，更應如此，要求水至清無雜質。

　　為了追求水的「清」，除了效仿古人，選擇純淨的山泉，還有一些澄水淨水的技巧。比如「移水取石子置瓶中，雖養其味，亦可澄水，令之不淆」，水經過沉澱、過濾，除去雜質，成為「宜茶靈水」。

輕

　　「輕」是相對「重」而言的，這裡的輕重，是指水質的軟硬。簡而言之，礦物質含量少，則水輕；礦物質含量高，則水重。以硬水泡茶，茶湯色暗，茶味清淡，澀味明顯。水質過重，還可能造成中毒。因此，泡茶選用輕水為好。

　　關於水的「輕」，還有這樣一個典故：乾隆，一代風流君子、嗜茶如命，對泡茶的水頗有見解，他每次出巡，必帶精製銀斗，親自檢測水質，經過多次嘗試，日積月累，得出「水輕者泡茶為佳」的結論，這一說法，至今被奉為金科玉律。

第三部分
泡茶技巧

▌甘▌

「甘」是指水的味道清爽甘甜。入口即凜冽甘爽，緩緩
下嚥，喉中生津，妙不可言宋代蔡襄在《茶錄》中，寫到
「水泉不甘，能損茶味」，意思是說，水缺乏甘甜，則會影響
茶味，因此，甘甜泉水，為泡茶之首選。

▌冽▌

「冽」，就水溫而言，清冷寒冽。自古有「冽則茶味獨
全」的說法，也有茶人認為「泉不難於清，而難於寒。」《山
海經》記載：「甚寒而清，帝臺之漿也，飲之者心不痛」，
言下之意，清寒凜冽的水，可以治癒心絞痛。現在看來，雖
有誇張之嫌，但也能看出，「冽」為水之上品。

從現代科學角度而言，寒冽之水，多出於深層泉脈，無
外界汙染，自然品質上乘。

▌活▌

「活」，指源頭活水，潺潺靈動。「流水不腐，戶樞不蠹」，
流動的水，富有生氣，引用《茶經》的說法：「其水，山水上，
江水中，井水下。其山水，揀乳泉、石池漫流者上。」意思是
說，泡茶選用山水最佳，而山水之中，漫流於石上者，極佳。

宋代唐庚在《鬥茶記》中也提出：「水不問江井，要之
貴活」。

「明月松間照，清泉石上流」，意境唯美；「問泉哪得清如許，唯有源頭活水來。」一個「活」字，令人心曠神怡。

現代人科學考證：活水富氧，自然淨化，用之泡茶，更為鮮爽。

簡言之，「清、輕、甘、洌、活」，為擇水之五大要訣，各位茶人可依律行事，把好泡茶之第一關。

▶利用感官判斷水質的方法

品茶老到者，經驗豐富，嗅覺敏感，味覺挑剔，水質優劣，能輕鬆明辨。但於初學者而言，體會水質，時常顯得玄妙。

有什麼方法，可以更加理智客觀，幫助我們評判水質呢？

看

水質要澄清透亮，無濁色。古人青睞「無根之水」，比如雨水、雪水、露水，無非是看重水的質地清潔，無塵無雜。

觸

摸起來要冰清玉潔，凜洌爽膚。所謂「透心涼，心飛揚」，冰爽，暢快！

▌聞▐

聞起來要清新明淨,無異味。專業的「嗅水師」,嗅覺靈敏,可透過嗅氣味,來判斷水質。普通茶客擇水,靜心屏氣,聞之無味,即可。

▌品▐

四是品,針對我們所用的自來水而言,氯含量為一個重要指標:含氯少者,水質柔和,與口腔服貼,舒適溫潤,而氯氣重者,口感粗糙,略帶苦澀。

在擇水過程中,應該充分動用我們敏銳的感官,體察入微。「心有猛虎,細嗅薔薇」,以這樣的姿態,領略茶之唯美。

▶改善水質的方法

好水難得。更多的時候,好水需要我們自己來創造。

妙玉「取舊年蠲的雨水」、「五年前,梅花上的雪」,此為文學藝術,浪漫虛無,回歸本質,舊年蠲的雨水或者五年前梅花上的雪,其實都算不上鮮活,甚至陳舊腐敗。

我們在日常飲茶時,可以利用外部輔助裝置來改善水質:

▎活性炭濾水器 ▎

針對雜色雜氣，最簡便的方法，是利用活性炭濾水器。現在各種過濾水壺，活躍於市場，選購的時候，盡量選擇濾芯較大者，充分過濾清潔。

▎增氧器 ▎

含氧豐富有助於茶品清高。除了選擇流動的活水，講究極致者，用增氧器也可，將臭氧匯入水中，增加水的含氧量。臭氧溶於水，分解為氧氣的同時，還能分解掉一部分細菌和雜味。一舉兩得。

▎殺菌消毒 ▎

殺菌消毒，常用過濾和煮沸的方法，即能達到較好的效果。

▎逆滲透改變水質 ▎

水質偏硬，可採用逆滲透，將水過濾，除去多餘的甚至對人體有害的礦物質，使水質變軟。軟水進一步淨化，硬度為零，即為純水。如果不知道如何選擇，或為了方便起見，就以純水泡茶，保險妥當。

▶如何煮水

古人認為，水煮得過燙，則老，容易破壞茶葉的酶活性，但水溫不夠，則又無法逼出茶味茶香，滋味寡淡。

▌煮水前的準備▐

①燃料

常用燃料有煤、炭、柴、酒精等，然而，許多燃料都會或多或少產生氣味，古人用柴，亦有講究，《調鼎集》提到：「松柴火，煮飯，壯筋骨。煮茶不宜。」烹茶，最好用炭火，「味美而不濁」。

北宋蘇東坡〈汲江水煎茶〉詩中提到：「活水還須活火烹，自臨鉤石汲深情。大瓢貯朋歸春甕，小勺分江入夜鐺。」活火，表明火力要旺盛。

現在多用電，清潔無味，急火快煮，為首選。

②容器

烹茶容器，古代用鑊，即古書所提及的「銚」或者「茶瓶」。現代多用煮水壺，無論用什麼容器，首先是要保證乾淨。清洗、煮沸或者沖燙。

其中，用的比較多的，是陶壺。以陶壺煮茶，得之天然，土木相生，醇厚清爽，看起來也是古色古香，韻味十足。另外，石英壺也是不錯的選擇，透明耐高溫，不僅美

觀，還便於我們觀茶，水中浮沉，別有一番趣味。

▌煮水時的注意事項▐

《茶經》記載 —— 一沸：當水如魚目，微微有聲時；二沸：緣邊如湧泉連珠；三沸：勢如奔濤、騰波鼓浪。二沸或者剛剛三沸，水活性較好，但如果過了三沸，含氧量降低，就成為了所謂的「老水」。

我們可以透過外觀、聲音、蒸汽三個方面來判斷，如《茶經》所說：「湯有三大辨十五小辨。一曰形辨，二曰聲辨，三曰氣辨。形為內辨，聲為外辨，氣為捷辨。如蝦眼、蟹眼、魚眼、連珠皆為萌湯，直至湧沸如騰波鼓浪，水氣全消，方是純熟。如初聲、轉聲、振聲、驟聲，皆為萌湯，直至無聲，方是純熟。如氣浮一縷、二縷、三四縷，及縷亂不分，氤氳亂繞，皆為萌湯，直至所直衝貫，方是純熟。」

由此來看，品茶之事，學問深厚，僅水一項，就足以令我們鑽研、玩味。

▌水溫講究▐

一般而言，高度發酵的茶類，如普洱、岩茶、鐵觀音等，對水溫要求較高，95℃左右為宜；未經發酵的綠茶，如龍井、碧螺春等，茶芽細嫩，宜用溫度較低的水，沸水攤涼，至 60 至 80℃即可，至於普通的紅茶、花茶，介於兩者

之間，90℃左右的開水最佳。

　　海拔較高的地區，水溫難以達到 100 度，泡出好茶則更難，因而高原地區，百姓常用餅茶、磚茶，溫水浸泡。

　　總而言之，不同的茶葉種類，對水溫要求不盡相同，只有把握好各自的「水性」，因才制宜，方能各盡所長，激發出最佳滋味。

　　「八分之茶遇十分之水，茶亦十分矣；八分之水，試十分之茶，茶只八分耳。」清代張大覆在《梅花草堂筆談》中，精確指出水對於茶的重要程度。無水不談茶，無好水不品茶。

四、泡茶

··

　　作為禮儀之邦的中國，自古以來都有著以茶待客的習俗。在歷經了數千年的傳承和發展之後，泡茶儼然成為一門高深的學問，泡茶的手法和步驟較之以前更加完善，有了一套完整的流程方法。現今，泡茶不再僅限家中待客，而是出現在更多的場合，如會談工作的辦公室，洽談業務的茶室等等。因此，越來越多的人開始研習茶道，學習怎樣泡好茶。在泡茶的過程中，不僅能向他人顯露自己的茶道手藝，還能修練自身的品味和素養。那麼究竟怎麼樣才能泡出好茶呢？本章將會給大家答案。

▶泡茶步驟

　　泡茶有一定的順序和方法，根據不同的情況，其步驟可繁瑣，也可簡化。但以下幾個步驟是絕對不能少的，只要掌握了每個步驟的特點和需要注意的細節，想要泡出好茶，不是難事。

第三部分
泡茶技巧

找到出茶點

　　何為出茶點？簡單地說，就是倒出茶湯的最佳時間點。在茶葉被水沖泡並經過一段時間的浸泡之後，就需要找到出茶點，在最恰當的時間將茶湯倒出，此時茶湯的湯色、香氣和口感都是最好的。

　　有經驗的泡茶者會發現，每次泡茶時，即使茶葉投放量、水質、水溫以及泡茶手法和步驟都完全一樣，泡出來的茶口感也會完全不同，有時口感非常好，有時卻一般。其實，這是因為每次的倒茶時機不同，有時泡茶者可以很好的把握出茶點，有時卻會有偏差。

　　事實上，最佳的出茶點是透過泡茶者的感覺和經驗判斷出來的，沒有標準答案。好比一個孩子，很多人都覺得他可愛，但是每個人感覺可愛的點各有不同。最佳的出茶點也是這樣，在沖泡後的一段時間裡，如果泡茶者感覺對了，就能接近出茶點，倒出口感最佳的茶湯，如果提前或者錯過了那個出茶點，茶湯的口感自然會遜色一些。

　　準確的出茶點是很難找到和把握的，泡茶者要做的只能是盡量在接近出茶點的時候倒出茶湯。我們在泡茶時可能會恰巧碰到出茶點，但這種偶然的機率微乎其微，大多數時候，由於茶藝不精或是感悟力不夠，很難找到最佳出茶點。不過萬事都有一個熟能生巧的過程，相信只要我們能堅持常

泡茶、常品茶，常觀賞和常常向他人學習如何泡茶，一定能提升自己的茶藝和茶感。

　　我們要不斷地提升自己泡茶、鑑茶、品茶的水準，當達到一定的層次之後，我們的茶道技藝定會有一個質的提升。當發現自己泡出的茶口感比之前更甚時，請記住這一次的技巧，並保持下去，在之後的每一次泡茶時都以這個標準要求自己。在不斷嘗試不斷超越自我的過程中，最佳出茶點一定會把握得越來越準確，所出的茶湯口感也會越來越好。

▌投茶與洗茶▐

　　投茶也叫置茶，就是把取好的茶葉投放到茶壺或者茶杯中等待沖泡。在投茶時，必須要注意茶葉的投放量，這是泡茶的首要要素，是決定茶湯色澤、香氣、口感的關鍵。

　　每個人的飲茶習慣和喜好各不相同，因此每個人在泡茶時對茶葉量的需求也有差異。個人可依據自己的需求投茶。不過通常標準的茶葉和水的比例是 1：50，即 50 毫升的水可以沖泡 1 克的茶葉。現在，有很多評茶師在品茶時，都是依據 150 毫升的水泡 3 克茶葉為標準的。不過這也不是一定的，大家可以依據自己對茶的濃淡喜好，適當增加或減少茶葉量。

　　為了讓投放的茶葉量更精準，很多愛泡茶之人還準備了精準到克的秤以及量杯。可能有人會覺得用秤秤茶葉和用量

杯量水很麻煩，還不如自己憑感覺來，事實上，憑感覺投茶泡出的茶湯很可能較濃或較淡，口感不好。

我們有時會購買磚茶或茶餅之類的緊壓茶，這類茶葉的取茶方法有兩種：一是拆散這些緊壓茶，將它們拆成葉片狀並去除中間的茶粉和茶眉後再取茶，這種方法的缺點是比較浪費；二是不拆散茶葉，直接把塊狀或餅狀的茶葉投入茶器中，這種方法雖然可以保持茶葉的完整性，但是沖泡後，茶湯會殘留茶粉與茶屑，茶湯的口感會比較苦澀。無論哪種方法都要依據自己的情況而定。

取茶後，就要投茶了。當用蓋杯泡茶時，可以直接投茶於杯中；但是當使用茶壺泡茶時，就應該使用茶漏置茶，然後輕輕地拍晃茶壺，使壺內的茶葉平整。

投茶之後就要進行洗茶了。洗茶，顧名思義就是將茶葉沖洗一遍或幾遍，除去茶葉表面附著的浮塵、雜質以及投茶前未摘剔乾淨的茶粉和茶屑。

泡茶時為什麼一定要有洗茶這一步呢？首先，洗茶可以洗去茶葉中的浮塵、雜質、茶粉、茶屑等物質，使茶更乾淨；其次，洗茶時開水與茶葉的碰撞會誘發茶葉的香氣和味道；此外，洗茶還可以除掉茶葉中的溼冷氣息。可見，洗茶是泡茶過程中必不可少的重要環節。

洗茶要先將水倒進裝有茶葉的茶器中，進行洗茶過後，茶

葉會由原本的乾緊變得柔軟舒張，變成片狀，茶葉中富含的各種元素也會開始散發出來。洗茶的水溫度越高，熱能就越大，茶葉和水的接觸就會越充分，茶葉舒展的程度也會越大。洗茶看似簡單，卻十分重要，因為洗茶的好壞直接決定著第一道茶湯品質的好壞。因此，洗茶時有很多需要注意的事項。

在往裝有茶葉的茶器中倒水時，應該盡可能地避開茶葉，不要直接沖茶葉。否則細嫩的茶葉會被損壞，使茶葉元素物質的品質受到影響。

沖水時，應該高沖，這樣水到茶器中時會帶來巨大的衝力，從而帶動茶器中的茶葉隨著水流旋轉和上升，進而使茶葉中的浮塵、雜質、茶粉、茶屑等物質漂浮於水面，很容易被杯蓋或者壺蓋刮走。

有些茶葉洗一遍就可以，如龍井、碧螺春之類的細嫩茶葉，它們的茶性很活潑，往往不需要長時間的洗茶，因為這些茶葉在接觸開水的瞬間就會迅速舒張開，茶葉中富含的各種元素也會很快地析出；但是有些茶僅僅洗茶一次是不夠的，如陳年的普洱茶等，這類茶析出茶元素物質的時間較長，往往需要兩次或者多次地洗茶才能慢慢析出。總而言之，茶性不同，洗茶的次數也會不同。

洗過茶後，一定要將茶器中的殘餘茶水滴乾，這一步是非常重要的，否則會影響接下來泡茶茶湯的口感和品質。

滌蕩心靈　　備具　　溫杯　　投茶

洗茶　　泡茶　　出湯　　風塵洗淨

泡茶過程

▌第一次沖泡▐

在投茶洗茶之後，沖泡茶葉的程式便可以正式開始了。首先是第一次沖泡。

先把需要泡茶的水煮好，靜置降溫到自己所需要的溫度，水溫由茶葉的品質所定。待水溫合適後，就可以將水倒入洗茶過後的茶器中，然後蓋好壺蓋或者杯蓋，耐心地等待，等茶葉慢慢舒展開來，茶葉中所含的各種元素物質會慢慢析出到茶湯中。等待的過程中，千萬不能攪動茶水，否則會影響茶元素均勻平穩地析出。在靜候時我們可以與客人閒聊，探討一下茶文化。

　　通常，茶葉沖泡的時間越久，口感越濃郁。有專家測試後發現，茶在經過開水的沖泡時，最先析出的是維他命、胺基酸、咖啡鹼等物質，茶葉開水浸泡三分鐘左右時，其內含的茶元素等物質會析出 55% 左右，此時的茶湯色澤口感最佳，因此第一次沖泡的時間保持在 3 分鐘左右最為合適。但也不是絕對的，有些茶葉的第一次沖泡時間 1 分鐘左右就能泡出最佳口感，如烏龍茶。因為烏龍茶的茶量較大，而人們一般都是選擇較小的紫砂壺泡茶，因此，為了茶味不過分濃厚，僅需 1 分鐘左右足以。

　　通常，很多有經驗的泡茶者憑自己的經驗和感覺來把握沖泡時間，他們覺得泡茶時藉助手錶來把握時間不是很好，會顯得不專業。但是對於茶道入門的初學者而言，最好還是藉助一下時間工具，如手錶、定時器等，這樣才能更準確地把握泡茶時間。否則很有可能因為沖泡時間不夠或者沖泡過久，而導致茶味過淡或者過濃。等到自己有了豐富的經驗後，再依據自己的感覺泡茶。

　　對於第一次泡茶的過程和注意事項，相信我們已經有所了解。在第一次沖泡結束後，我們可以大致評鑑一下茶葉的舒展情況以及茶湯的品質，會有助於我們判斷後面幾次沖泡的水溫和時間。

▋第二次沖泡▋

　　我們可以在第二次沖泡之前，回憶一下第一次沖泡茶時茶葉表現出來的特色。如茶葉的舒展情況、茶湯的香氣及口感等，這些訊息都可以幫助我們進行第二次沖泡。

　　對於茶湯香氣的回味是非常必要的，因為茶湯的香氣中蘊含了很多的訊息。通常儲存得當的優質好茶葉在沖泡後，其茶湯的香氣必然清新活潑，還能隱約聞到淡淡的植物氣息和製茶過程中的氣息，沒有其他的異味、雜味。

　　如果第一次沖泡時，能聞到茶葉本身散發出來的茶香，則說明該茶的茶性很活潑，能快速析出茶葉中的茶元素，所以在進行第二次沖泡時要注意，不能過度激發該茶葉的活性，否則會影響茶湯品質和口感；當第一次沖泡時只能聞到淡淡茶香緩緩散發出來，那就說明該茶的活性較低，我們在進行第二次沖泡時應該充分激發其活性，促使該茶的茶香得到充分地散發。

　　在回味過第一次沖泡的茶香之後，就可以進行第二次沖泡了。與第一次沖泡時一樣，要注意水溫。倘若第二次沖泡距離第一次沖泡的時間較短，可以直接用第一次沖泡前煮的水，即能保持水的活性，又能很好地析出茶元素。對於沖泡茶所用的水，是很有講究的，絕對不能反覆加熱，否則，水中的含氧量會降低，影響茶的品質。

第二次沖泡茶葉的時間和技巧可以參考第一次沖泡的結果。原則上，第二次沖泡的時間不能過長，可以與第一次沖泡時間相當或者少於第一次的時間，因為茶葉在經過一次的沖泡後，已經舒展開，不再需要過久的沖泡。但是如果第一次沖泡後，茶葉沒有完全舒展開，那麼第二次沖泡時就應該比第一次的時間稍長一些。

第二次沖泡的時間、手法都是依據第一次沖泡後的茶葉狀態、茶湯品質和水溫而定，充分分析和總結第一次沖泡，才能更好地進行第二次沖泡。

第三次沖泡

同理，我們在進行第三次沖泡前，也需要回憶第二次沖泡時的情況，如茶葉的舒展、茶湯的品質以及泡茶用水的水溫等，透過綜合地分析，才能更好地指導我們進行第三次沖泡。

通常，茶葉在經過前兩次的沖泡後已經完全舒展，而且茶葉中的茶元素也被全面喚醒，其活性進入最佳狀態。也就是說如果把握好第三次沖泡的時間、水溫等要素，沖泡出來的茶是品質最好的，口感也是最好的。

同樣在沖泡之前，一定要注意水溫。如果與第二次沖泡的時間間隔很短，可以直接用之前的水沖泡；如果與上一次的時間間隔較長，水溫必然已經下降很多，此時應該將水倒掉，重新煮水。

在經過兩次的沖泡後，茶葉一般都已經全舒展開，其含有的茶元素也已經析出很多。茶元素的析出分為兩種，速溶性析出物和緩溶性析出物。速溶性析出物析出的速度很快，通常茶葉的半展開狀態到完全展開狀態之間的這段時間析出量最大；而緩溶性析出物析出的速度較為緩慢，通常在沖泡後茶葉舒展開後，才開始析出，而且還需要一定的時間。

通常，茶葉中的速溶性析出物是在第一次和第二次沖泡時析出；而其緩溶性析出物一般會到第三次沖泡時才開始析出。所以由於速溶性析出物活性強，第一次和第二次的沖泡時間不能過長，否則會導致速溶性析出物過量析出，進而使茶湯的色澤過濃，且口感苦澀，同時也不會提前析出緩溶性析出物。

第三次的沖泡時間，有的需要稍長於第二次沖泡的時長，有的需要稍短於第二次的時長，也有的需要與第二次的沖泡時長持平。具體應該依據茶葉的特點，以及第一次和第二次沖泡後茶葉舒展、茶湯香氣口感的具體情況而定。

只要我們能掌握了沖泡時間、泡茶水溫和技巧，茶葉在經過第三次沖泡後，定能泡出高品質的茶湯。

茶的沖泡次數

常常有人在泡茶時，投少量茶葉，然後反覆沖泡，一天下來，一壺茶就夠了；也有人在投茶後，僅僅只沖泡一次，

喝完就把茶葉倒掉，下次喝茶時在重新投茶沖泡。在這裡我們並不能評判他們的做法。但是一般而言，不同的茶葉，其沖泡的次數是有一定的講究的。

相關專家研究發現，茶葉中的有效營養物質的析出程度是有差異的。像胺基酸和維他命 C 等屬於速溶性析出物中活性最高的物質，通常在第一次沖泡時就會析出，如咖啡鹼、茶多酚和可溶性糖等物質次之。一般來說，這些速溶性析出物只需要經過兩次沖泡，就大都釋放到了茶湯之中。

就拿綠茶來說，其在經過第一次沖泡後，就能析出近50% 的可溶性物質，第二次沖泡後繼續析出 30% 左右，到第三次沖泡後，茶葉中的可溶性物質析出 10%。可見，茶葉被沖泡的次數越多，茶葉中的可溶性物質的析出量會越少。這樣是為什麼綠茶在沖泡很多次後味道會變淡的原因。

一般而言，綠茶中的優質名品因為芽葉比較細嫩，最多只能沖泡兩到三次，否則會影響茶湯的品質；而紅茶中的紅碎茶僅能沖泡一次；白茶和黃茶也最多沖泡三次。也有很耐泡的茶，如可以連續沖泡五、六次的大宗紅，可以連續沖泡五到九次的烏龍茶，還有沖泡次數多達 20 次的陳年普洱茶等。

不僅茶葉的沖泡次數會對茶有影響，其沖泡的時長也會影響茶葉內有效物質的利用程度。基本上所有的茶葉都應該即泡

即飲，不能長時間浸泡，否則茶葉中的營養物質會被氧化，失去其功效，有時還會產生有害物質，不利於人體健康。

可見，在沖泡茶時一定要依據茶葉的不同特點，把握沖泡的次數和時間，這樣不僅能品嘗高品質的茶，還能有益健康。

▶不同茶具沖泡方法

泡茶的器具有很多種，如紫砂壺、蓋碗、璃杯、飄逸杯、小壺、陶壺等。使用不同的茶具泡茶，方法也有所不同。雖然泡茶的方法和步驟基本上差不多，但是使用不同的茶具泡茶，其方法是有些差異的。接下來，我們就來了解其中三種不同茶具的泡茶手法。

紫砂壺泡法

唐朝時期中國的茶文化就誕生了，但是在宋朝時期才開始使用紫砂壺泡茶。紫砂壺的材質具有氣孔多且微細的特點，使用紫砂壺泡的茶，更能保持茶葉原本的茶之氣，且茶香不易渙散。那麼如何使用紫砂壺泡茶呢？

① 開水澆燙

在泡茶之間，用開水澆燙茶壺以及其配杯的內外，這樣不僅能形成去霉味的作用，還能清潔茶具，同時有醒壺的作用。

②投茶

選擇需要泡的茶葉，用茶匙或者茶荷取適量茶葉，投入紫砂壺中。投茶量可依據客人的喜好決定，一般為紫砂壺容量的 1/5 至 1/2。

③洗茶

投茶後，將開水注入紫砂壺中，用壺蓋輕輕刮去浮在茶湯上的漂浮物，然後將紫砂壺中的水倒出。這個過程不僅洗茶，使茶葉在一定程度上有所舒展，還能溫熱紫砂壺。

④沖泡

將開水注入裝有被洗過茶的紫砂壺中，在倒水時要很注意高沖入壺，水一定要漫過紫砂壺口，並用壺蓋輕輕刮去茶沫。

⑤封壺

沖泡後，要將紫砂壺的蓋子蓋上，然後用開水澆紫砂壺的外面，然後靜靜等一會兒。

⑥分杯

待茶泡好之後，要用茶夾將聞香杯和品茗杯分開放在茶托上，然後把紫砂壺中的茶湯倒入公道杯中。

第三部分
泡茶技巧

⑦ 分壺

把公道杯中的茶湯分別倒入聞香杯，茶斟中，注意要七分滿。

⑧ 奉茶

泡茶者向客人奉茶。

⑨ 聞香

輕輕聞一聞聞香杯匯總的茶香。

⑩ 品茗

拿起品茗杯，分三次慢慢品飲茶湯。

到此為止，第一次沖泡結束。需要注意的是，不同的茶對用水溫度的要求是不一樣的。比如，用紫砂壺泡綠茶的時候，水溫以80℃左右為宜；用紫砂壺泡紅茶、烏龍茶和普洱茶時，最好要用90℃至100℃的水。在進行之後的沖泡時，每一次都要比前一次的時間稍長一些。

除此之外，還要注意的一點是，在泡茶結束後，一定要把紫砂壺中的茶葉清理乾淨，然後再用開水澆燙，最後把紫砂壺的壺蓋取下，把壺身倒置，壺口朝下使其自然風乾，這樣更利於紫砂壺的徹底乾爽，避免發霉。此外，還要在壺口上鋪一層吸水性較強的棉布，用以保護壺口。

　　紫砂壺的透氣效能非常好，而且用紫砂壺泡的茶，能保持茶的原汁原味。紫砂壺是需要保養的，如果很長時間不使用，應該先向壺內倒滿開水後迅速倒掉，然後再匯入冷水沖洗。此外，紫砂壺還有冷熱急變效能好、傳熱慢等特點，是非常好的泡茶茶器之一。

▌玻璃杯泡法▐

　　玻璃最早出現在西元一世紀，現今已經成為人們生活的必需品。玻璃杯也是我們常見的泡茶器具之一，一般用於沖泡綠茶、白茶、黃茶等細嫩的茶。接下來我們就以綠茶為例，來講解一下用玻璃杯泡茶的方法。通常，在比較正式的場合，用玻璃杯沖泡時需要兩個人一起進行，分別為主泡人和助泡人。這裡我們就不做過多闡釋，僅以非正式場合為例。

①準備茶具

　　用雙手拿茶樣罐並放在中盤的前方，再在盤的右後邊放上茶巾盤，把茶荷和茶匙放在盤的左後方。

②觀看茶葉

　　開啟茶樣罐，用茶匙撥一點茶葉到茶荷上，然後端茶荷給客人觀賞。

③投茶

　　用茶匙茶荷取茶法取適量的茶葉，每杯約 2 克左右的茶葉量，將用茶匙將茶荷中的茶葉撥入茶杯中。

④浸潤泡

　　右手提隨手泡，左手手指墊茶巾並托住壺底，緩緩將壺中的水沿著玻璃杯的杯壁倒水，原則上水量只需為玻璃杯容量的三分之一左右即可，主要是為了是茶葉能吸水舒展，從而利於茶葉內含物質的洗出。需要注意的是，使用的水溫應為 80℃左右，浸潤的時間不可超過 1 分鐘。

⑤沖泡茶葉

　　以「鳳凰三點頭」的方法將壺中的開水倒入杯中，最好將壺提得高一些向杯中沖水，以七分滿為宜。「鳳凰三點頭」是指在向茶具中倒水時把水壺向上提三次，這樣既能粗疏茶葉和茶水上下翻動，保證茶湯濃度的均勻，又能向客人表示點頭致意。

⑥奉茶

　　泡茶者將茶杯放在茶盤上，端茶盤先給客人奉茶。

⑦聞香氣

　　輕輕聞一聞聞茶杯中的茶香。

⑧品飲

喝一小口茶，不要急於嚥下，讓茶水在口中停留片刻，待品嘗茶的滋味後再嚥下。

⑨欣賞茶

透過透明的茶杯觀賞茶葉在杯中慢舞。

⑩清洗收拾茶具

待品茶、賞茶結束後，就要清洗收拾泡茶臺上的茶具了。待泡茶時所有的全部茶具都清洗乾淨後，應該都收放在大盤中。

玻璃杯的特點在於它具有獨特的造型且透明，品茶者可以在泡茶的過程中觀察進行每一步時茶葉的姿態，在品茶時既能品味到茶的滋味，又能透過觀賞到茶葉的曼妙舞姿而倍感愉悅。

▌蓋碗泡茶法▌

蓋碗分為蓋、托和碗三個部分。茶碗的口大底小，蓋子略小於碗口，茶碗可以放在托上。這樣的造型既能避免喝茶時被燙到手，又能避免蓋滑落。

如何正確地使用蓋碗泡茶呢？下面我們一起來了解一下。

第三部分
泡茶技巧

①準備茶具

依據品茶的人數在茶盤中心位置放置足套蓋碗，注意碗蓋不能蓋實，應留一點小縫。茶巾盤放在蓋碗的右下方，開水壺應放在茶盤內的右下方，茶筒放在茶盤內的左上方，在茶盤內的右上方放置廢水盂。

②溫壺、溫蓋碗

用開水澆燙茶壺、蓋碗，然後再把壺和蓋碗中的水倒進廢水盂中，將茶壺和蓋碗瀝乾。這樣做的目的在於提高茶具溫度，使茶葉沖泡後溫度相對穩定。

③投茶

取適量的茶葉放置投放於蓋碗之中，一般 150 毫升的蓋碗的投茶量應為 2 克。

④沖泡

以迴旋沖泡法向蓋碗中倒入開水，水量約為蓋碗容量的 1/4。然後再以「鳳凰三點頭」手法向蓋碗中倒水至七分滿。

⑥聞香、賞茶

左手連托端起蓋碗，右手輕捏碗蓋的蓋紐並輕輕向右邊下按，使碗蓋的右側侵入茶湯；然後再向左下邊按，使碗蓋

的左側邊侵入茶湯；最後揭開碗蓋，並使之內側朝向自己，輕嗅茶香；用碗蓋輕刮水面，觀賞湯色。

⑦ 奉茶

　　雙手連托端起蓋碗，將泡好的茶依次奉給客人品飲。

⑧ 品飲

　　開啟碗蓋，小口細品，邊用茶蓋輕輕刮水面，邊喝茶

⑨ 續水

　　用蓋碗泡茶通常可以續水 1 至 2 次，用左右輕提碗蓋在蓋碗的左側斜擋著，然後用右手提壺將開水高沖至蓋碗中。

⑩ 清潔、收放茶具

　　當泡茶、品茶都結束後，需要清潔茶具，然後把茶具放回原位。

　　用蓋碗泡茶，其精妙之處在於能凝集茶的香氣，當開啟碗蓋，瞬間茶香四溢。可以用碗蓋刮開茶湯上漂浮的茶葉便於品飲，也可以用茶蓋在水面上刮動幾次，促使茶水上下翻轉，保證茶湯濃度的均勻。

第四部分
品茶

　　品茶，即品鑑茶之味，是一件尋常小事，卻也飽含美感。品茶是一種至高的藝術享受。品茶，淺層次，是品評茶的優劣，鑑別茶的品質。深層次，則是禪茶一味，神思遐想，感知萬物，體悟人生。

　　喝茶不僅僅是為了解渴提神，更重要的是，閒情逸致，陶冶性情。現代社會，人們大多忙碌，並逐漸迷失自我，焦躁憂慮。這樣的情形下，我們尤其需要茶道的浸潤，得以閒暇，安放靈魂。

　　通常來說，品茶分四步：觀茶色、聞茶香、品茶味、悟茶韻。

　　有了這四步，湯色、茶香、茶味、神韻，依次而來，漸入佳境，我們可以全面透澈的感受品茶的過程，從多方面體悟茶道之美。

第四部分
品茶

一、觀茶色

觀茶色需從兩個方面來看，一是觀茶湯，二是觀茶底。

觀茶湯即茶葉沖泡出質後，茶水所呈現的顏色，不同品種的茶類，湯色也不盡相同，如龍井、毛尖，通常為碧綠或者明黃，而普洱、大紅袍之類，湯色微紅，有的甚至偏褐色，但不論顏色如何，均以清澈明亮為佳。

觀茶底，即看沖泡之後茶葉色澤，茶水飲畢，觀看茶渣的形態：葉面是否舒展，是否勻整，是否軟爛斷碎，是否光澤油潤，是否明亮鮮活，是否富有彈性。如果是大紅袍，則還應留意是否「綠葉鑲紅邊」。

關於品茶，還有這樣一個小故事。相傳，一日老禪師請閒居士喝茶。閒居士捧起茶杯，正要喝，老禪師問：「佛家有言，色即是空，空即是色，你看這杯茶是什麼顏色的？」閒居士想了一想，自信滿滿，笑著說：「是空色的。」老禪師接著又問：「既然是空色的，又哪來顏色？」閒居士頓時啞口無言，虛心求教。老禪師平心靜氣，緩緩地說：「你沒有看見它是深紅色的嗎？」閒居士聽完，略有所思，隨即頓悟。

這個故事中，老禪師與閒居士兩人所飲，茶湯呈深紅色，應該是普洱茶。經驗老道的茶人，深諳茶色，看一眼茶湯，就能將茶葉品種、產地等等了解一二。

不如，我們也來學學老禪師，分別從茶湯和茶葉形態兩個方面品鑑一番：

▎茶湯的色澤 ▎

茶葉經過沖泡，慢慢復活、舒展，茶葉內質則隨之滲出，與水融合，時間越久，濃度越高，顏色越深。幾番沖泡之後，則由於內質慢慢消失殆盡，濃度降低，湯色又逐步變淺。由淺至深，而後又變淺。

另外，不同品種，茶湯色不同。有的碧綠，有的綠中帶黃，有的橙黃，有的微紅，有的呈象牙色，有的呈栗色等。

即便同一種茶，儲存時間長短不同，水溫不同，茶具不同，所呈現的顏色也會有差異。

觀茶湯色，需要了解這種茶應該呈現的顏色，以進行比對，還要注意茶湯是否清澈明亮，是否富有光澤。

同一種茶，採摘時間、製茶工藝、儲藏方式等等都會產生影響，使品質有高下之分，從而湯色也有微妙變換。

另外，泡茶用水，也會影響茶湯顏色，比如，水質過硬，則茶湯生澀，渾濁不清。

茶具也會影響湯色，例如用金屬器具烹茶，湯色往往呈深褐色，甚至發黑。

那麼，優質的茶湯是什麼樣子的？且聽我慢慢道來：

①綠茶

由於製作過程中以高溫殺青，葉綠素儲存較好，一般為綠色。採摘時茶越嫩，葉綠素越少，成茶湯色就越黃，反之，則綠。優質西湖龍井，我們常形容湯色為「炒米黃」。而黃山毛峰，一般為清澈淺綠，但如果經過高級烘青，成茶湯色則呈深綠。

②普洱茶

不同的茶廠，製作工藝可能有細微不同，以至於茶湯色澤不盡相同。

有的紅而暗，透著黑，暗沉無光澤；有的紅中帶紫，泛黑，透澈明亮，有生機；有的卻黑中帶紫，泛紅光，鮮豔明亮；有的卻呈黑色，泛光。

③工夫茶

所謂好茶，經過四泡，茶色間於橙紅和橙黃之間，鮮豔有光澤，即為上品。

透過觀察茶湯鑑茶一點也不難，如果留心觀察，注意累積，久而久之，我們也能做到透過湯色來判斷茶之優劣。

茶葉的形態

觀茶葉的形態分泡茶前和泡茶後。泡茶之前，看乾茶，泡茶之後，看茶底。

① 看茶的外觀

不同品種的茶葉，外觀上也各有特點，形狀大小、顏色深淺、緊實程度、有無毫毛、是否均勻，都可以作為評判依據。

一般而言，新茶色澤較為清新碧綠，呈嫩綠、灰綠或者墨綠色。陳茶則因為暴露氧化甚至黴變，黯淡無光，呈暗褐色，黑色。

綠茶比如西湖龍井，以色澤碧綠，鮮潤有光澤為佳。一芽一葉，朵朵勻稱，在沖泡過程中，芽葉舒展，亭亭玉立似「佳人」令人心曠神怡。

② 看葉底

沖泡完成，飲茶結束後，過濾出茶渣，依然能看出芽葉是否勻整、細嫩、有無黃葉雜質、有無焦斑，若是大紅袍，還可觀察是否「綠葉鑲紅邊」。

葉底顏色隨著茶葉儲存時間延長，緩慢氧化，由新鮮嫩綠漸變為橙紅豔麗。如果儲存環境潮溼，密不透風，葉面則會失去柔韌，腐化成渣，暗沉發黑。

　　茶底可以作為品評茶葉品質的一個參考，但並不是主要參考。切莫過於執念，本末倒置。

　　以上是觀茶的要點，雖然有一定指導性，但也不可默守陳規，一概而論，要綜合考慮各方面因素，靈活品鑑。

二、聞茶香

聞茶香也是品茗的一大樂趣，每種茶的茶香不一樣，品茶時聞一聞茶湯的香氣，能給人無限的遐想。一些資深茶友，聞一聞茶香就能辨別出茶葉的產區、加工方法等等。茶香悠遠，該如何品聞，我們不妨一起來了解一下。

泡茶時，茶色是第一印象，緊接著，會有撲面而來的茶香。聞茶香也有講究。我們可以透過三種方式來一一甄別，層層遞進：乾聞、熱聞和冷聞。

乾聞

乾聞顧名思義就是聞乾茶。品質清高的茶，香氣濃郁，經久不散，令人神清氣爽。乾茶的香氣可細分為：清香型、濃香型、甜香型。

茶葉品質越高，清香越明顯。新茶、優質茶有花果清香，口嚼有甘甜之氣，吐之芬芳如蘭，而陳茶則有陳腐之氣，劣質茶顯粗老甚至有焦糊之氣。

第四部分
品茶

熱聞

熱聞就是在沖泡茶葉的過程中,細聞茶香。開水一沖,碧葉滌盪,瞬間芬芳四溢。常見的茶香,如栗香、豆香、蘭花香、果香等等,經由鼻腔,迴腸蕩氣。

關於香氣濃或淡的程度,則劃分為清淡、平和、幽香、鮮活、馥郁、清高等。

冷聞

飲茶完畢,杯蓋、杯底會殘留餘味,品質高貴的茶,往往芬芳持久,深深呼吸,細嗅茶香,令人全身毛孔舒張,心情愉悅。

這個時候,溫度較低,與沖泡過程中激盪出的濃香不同,此刻,經過沉澱,揮發,茶香層次更為豐富,更為細膩。當然也需要我們更用心才能體會。

泡茶,滾水而下,與茶擁抱的那一刻,蒸汽裊裊,白霧升騰,香飄香散,正是我們享受茶之精魂的絕佳時機。

三、品嘗茶味

經過看、聞，現在我們進入品茶最直接的環節 —— 品茶味。茶湯緩緩入口，慢啜細飲，以舌打卷，使之浸潤唇齒，滿溢口腔。

清代文豪袁枚曾說：「品茶應含英咀華，並徐徐咀嚼而體貼之。」言下之意，茶湯應當含在口中，像含著一片花瓣，慢慢咀嚼，細細吞嚥，服貼爽滑。重點，在一個慢字。如果鯨吸牛飲，那簡直就是暴殄天物，根本無法體會茶的美好滋味。

茶湯初入口時，常微苦略澀，之後則甘甜徐來，回味則更甜。舌頭不同的部位，味蕾功能不同，舌尖對酸味敏感，舌中部對鮮味敏感，而舌根部則對苦味敏感。所以，我們可以讓茶湯在口腔內充分流轉，遍布舌尖、舌面、舌根，以充分品嘗到茶的全部滋味。最後，緩緩嚥下，細細回味。

充分調動感官，眼觀茶色、湯色，鼻嗅茶香，口嘗茶味，除此之外，還要多聽，多學習茶道知識，了解茶文化，這樣我們才能將品茶做到淋漓盡致，也才能充分體會品茶的樂趣。當然，還要用心，從感性的角度、藝術的角度，心領神會。

第四部分
品茶

　　國民愛茶之人眾多，品茶習慣由來已久。不同類別的茶，在品鑑時側重點亦有所不同，我們大致介紹如下：

▌綠茶▌

　　綠茶，尤其是高級綠茶，形、色、香、味，品質清高，別具一格。品茶時，先是觀察晶瑩透亮的湯色，看茶葉沉浮、舒展的妙曼姿態，看茶的內質滲透，湯色漸變。端起茶杯，深吸氣，聞清香，細呷一口，讓湯汁在舌間迴轉、旋動，再徐徐下嚥。

▌紅茶▌

　　品鑑紅茶，重點是聞香，然後是滋味，再才是湯色。

　　紅茶香味濃郁醇厚，是鑑別茶葉品質的重要因素。紅茶較之其他茶類，還有一個特徵，便是「鮮」，湯汁入喉，口感鮮爽。

　　另外，紅茶也可以冷飲，甚至比熱飲更為順滑。大家不妨一試。

▌青茶▌

　　即烏龍茶，如大紅袍、鐵觀音等，品評重點在於香氣和味道，而非外觀，品茶時，先將茶湯趁熱注入聞香杯，以鼻孔對準聞香杯，平心靜氣，並輕輕轉動聞香杯，促進香氣揮發，深吸氣，充分感受茶氣芬芳。

白茶與黃茶

白茶和黃茶，如白毫銀針、君山銀針等，湯色黃綠清澈，具有較好的觀賞性，因此常用玻璃茶壺沖泡，芽葉舒展，砂綠白霜，芽芽分明，亭亭玉立。

花茶

花茶相對獨特，以紅茶、綠茶、青茶作茶坯，加上各類鮮花窨製，通常有杭白菊、茉莉花、玫瑰花等，有的也配枸杞、山楂、紅棗等，材料組合，較為靈活，因而通常顏色豐富、秀麗，具有極強的觀賞價值。用玻璃茶壺沖泡，乾花遇水，花朵綻放，茶坯的甘爽配上花朵的甜香，氣味豐富，滋味多樣。花茶略微沖泡、靜置 3 分鐘左右，即可聞到濃郁的花香，茶湯入口，含在口中，細細品味。

茶是大自然的餽贈，是人間仙草，承載著我們對浪漫生活不滅的嚮往，只有讓自己沉靜下來，滿懷深情，富有詩意地去理解去踐行茶道藝術，才能真正領略到茶的魅力，才能在品茶的過程中有所收穫。

第四部分
品茶

四、領悟茶韻

　　我們常說，心思越細膩、感官越敏感，越能享受品茶的樂趣。品茶，看似簡單的小事，卻要求我們充分調動感官，眼觀、鼻嗅、口嘗而後是心領神會。

　　品茶，講究的是一種意境，而這種意境源於我們自己的心境。簡而言之，茶之神韻，是一種抽象的感受，其實是我們自身的體驗，是飲茶人賦予茶的意韻，往往可意會不可言傳。正因如此，我們認為，茶韻，可遇不可求，人與茶也是需要緣分，才能開悟並彼此融通的。

　　明代熊開元飲黃山毛峰，悟其清高凌冽，暗自思量，做人應如黃山毛峰，由此遁入空門，潛心修練，道法自然，人茶合一，實在是品茶的最高境界。

　　茶韻，是茶的至高之境，是茶的生命和精髓，當我們學會了觀茶色、聞茶香、知茶味的時候，便已近接近茶韻了。

　　如果一定要對茶韻加以語言解析，我們暫且作以下陳述，歡迎各位茶客交流學習，也是希望，此後大家在品茶時能知遇茶心，體會其中的神韻。

　　不同品種的茶，具有不同的韻味。比如，武夷岩茶有

「岩韻」,西湖龍井有「雅韻」,黃山毛峰有「冷韻」,而安溪鐵觀音有「音韻」,普洱茶有「陳韻」,午子綠茶「幽韻」(見圖 4-1)。

圖 4-1 品茶六韻

|岩韻|

「岩韻花香」是我們在品鑑武夷岩茶時,經常會用到的詞,武夷岩茶發源生長於岩縫石澗之中,與生俱來一種岩石的氣息,滋味特別醇厚。有茶人提出的說法是:「水中有骨感」。

乾隆在〈冬夜烹茶〉裡描述:「建城雜進土貢茶,一一有味須自領。就中武夷品最佳,氣味清和兼骨鯁。」骨鯁,

即岩韻，可理解為岩石味，茶底硬。品飲岩茶，回甘持久，唇齒留香，嚥下有喉韻。

雅韻

一提到雅韻，則非西湖龍井莫屬。不論是從外觀、茶湯，還是從香氣、茶底來看，西湖龍井，茶色碧綠，茶湯清澈，香氣清高，茶底勻整，處處都透露出一種清高雅緻。再加上各位文人墨客不惜讚詞，西湖龍井，尤其顯得氣質高雅。

冷韻

冷韻，是黃山毛峰的特色。明代詩人許楚在〈黃山遊記〉中寫：「蓮花庵旁，就石隙養茶，多清香，冷韻襲人齒頰，謂之黃山雲霧。」冷韻襲人，說的就是黃山毛峰的神韻。

沖泡黃山毛峰，冷韻幽香，撲鼻而來。飲黃山毛峰，凌冽甘爽，沁人心脾。

音韻

音韻，俗稱「鐵觀音味」，也有茶人稱其為「酸味」，又稱「觀音韻」，是鐵觀音獨有的韻味。以沸水沖泡，湯色金黃明亮，吐露蘭花香，滋味甘鮮醇厚，回味無窮，引人遐思。音韻，賦予了鐵觀音茶神祕氣質，所以有「美如觀音，重如鐵」的說法。

▌陳韻▐

不同於有些茶追求新鮮，普洱茶性如美酒，越陳越香，儲藏的同時也是在發酵。「陳」豐富了普洱茶的氣味和口感，陳化而不腐敗，香氣濃郁，厚重，甘爽，說起來總是顯得玄妙，各位茶人細細體會吧。

▌幽韻▐

這是一種獨特的神韻，午子綠茶外形緊緻結實，有一種特別的冷豔幽香，沖泡之後，湯色碧綠，「猶如雨後山石凹處積留的一窪春水」，陣陣清幽，品飲完畢，幽香環繞，經久不散。

品一口午子綠茶，思緒飄揚，進入幽靜飄渺的境地。品茶需好茶，更需好心境：心平氣和、優雅寧靜、怡然自得、回歸本真。當你感到疲憊不堪，或者孤獨無依，又或者茫然失措，請靜坐片刻，微風淺淺，茶香裊裊，最是治癒。一杯茶，慢煮時光，思緒溶於茶湯，靈魂皈依至美之境，品茶是享受，亦是修行。

第五部分

茶道哲學

一、先有德而後有道

　　當烹茶、飲茶昇華為藝術，茶道便應運而生。茶道是一種藝術，也是一種關於茶的生活禮儀，更是一種修身養心的方式，讓我們在泡茶、聞香、賞茶、品茶、評茶的過程中內心得到修練，情操得到陶冶。東方哲學中「清淨、恬澹」以及佛道儒「內省修行」都與茶道思想共通，茶道其實就是一種文化的內涵與精神，即茶文化的精髓和靈魂。

▶何謂茶道

　　何為茶道？在茶文化數千年的傳承和發展之中，一直沒有被確切的定義過。近年來，越來越多的愛茶人士參與到這個古老詞彙的討論中，一時間眾說紛紜。有人說，茶道是以茶為媒介教人們懂禮法、修道德；也有人說，茶道是在品茶的基礎之上讓人得到一種精神上的享受，培養自身藝術和心性的修養；還有人說，茶道是透過泡茶、賞茶、品茶的美好過程，詮釋人們安樂和諧的生活……總之，仁者見仁智者見智，都抒發著自己對茶道不同的看法和解讀。

　　事實上，關於「茶道」的解讀，四海之內皆無定論，每

個人的思維和身處環境等各不相同，所理解的「茶道」自然
也不同，沒有誰對誰錯。只要是用心細緻體會出的，都可以
被認可。倘若非要給「茶道」下一個定義，那麼人們對於茶
的想像必然會受到限制，而茶道也不會再有其神祕的美感。

　　自唐朝時期茶文化興起之時，茶道也隨之應運而生。「孰
知茶道全爾真，唯有丹丘得如此。」唐代詩僧皎然便以詩歌
的形式最早提出茶道。佛家的禪定、般若，道家的羽化、修
練，儒家的禮法、淡泊，皆被皎然融合貫通於「茶道」之
中，中華茶道就此開啟抒寫的篇章。

　　到了宋朝時期，茶飲成為上至皇帝貴人、下至平民百姓
的生活中重要之事。因此，當時的茶道發展鼎盛，並出現
「三點三不點」的獨特品茶法則。所謂「三點」，則是指泡
茶時需用新茶、甘泉、潔器，應該有好的天氣，還應該有志
同道合、風流儒雅的佳客。而「三不點」就是指泡茶時沒有
滿足上面的三個要求。

　　明朝時期，散茶的出現推進了茶道的發展程式，翻開了
茶道新的歷史輝煌，越來越多的愛茶之人加入到茶文化的抒
寫當中，在茶文化的歷史長河中留下了濃墨重彩的一筆。

　　清朝開始，茶道漸漸沒落，直到 1949 年後，茶道才逐漸
復甦，受到越來越多人的推崇。

　　很多人認為單純的飲茶之道就是茶道。其實不然，這僅

僅是茶道的基礎，修道才是茶道的精髓。可以說，茶道是建
立在飲茶的基礎之上的。一般來說，飲茶分為四個層次：喝
茶、品茶、茶藝和茶道，這四個層次是遞增的關係。如圖 5-1
所示。

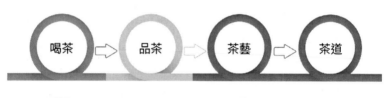

圖 5-1 飲茶的四個層次

　　喝茶是人對茶的最基本需求，有了閒情雅性之後才會有
興致品茶和欣賞茶藝，而茶道是品茶和茶藝的精神昇華。曾
有人說：「茶道的意思，用平凡的話來說，可以稱作忙裡偷
閒，苦中作樂，在不完全現實中享受一點美與和諧，在剎那
間體會永久。」由此可見，說此話的人定是一位真正懂得茶
道的人，這種人必定對人生有一定的領悟。

　　總而言之，泡茶、喝茶、品鑑茶、領悟茶道僅僅只是茶
道的冰山一角。茶道的真諦還在於美心修德、陶冶性情，它

是大隱於世的一種灑脫。茶道不僅對其表現形式有較高的要求，更對內在的精神內涵非常注重，正因如此，茶文化才有了精髓，才能隨著一縷茶香飄向「四海八萬」。

▶茶道的核心靈魂 —— 和

《周易》中有「保合大和」的說法，意思是說，世界上的萬事萬物都是由陰陽組成的，要想普利萬物，必須做到陰陽協調。這個觀點同樣適用於茶道，換言之，「和」是茶道的核心靈魂。

在中國，儒、道、佛各家都有依據自己的特徵悟出屬於自己的獨特茶道流派。雖然他們的價值觀在表面上看來相去甚遠。儒家認為，應該積極入世，以中庸之道處理世事，事事講求即無過亦無及的恰到好處；道家則認為，應該無為而治，重大我輕小我，要有虛靜空靈的避世脫俗境界；而佛教則以萬物皆空，重視明心見性。隨說法不同，但都透露出「和」的本質。可見儒、道、佛的本質上都是追求以「和」為貴的。

「和」是我們為人處世的最佳狀態，猶如茫茫人海中總是有各種矛盾的存在。大多數人並不是以「不是你死便是我活」的方式解決矛盾，而是講求以「和」為貴，和平解決。井然有序、相攜相依是人與人之間的相處之道，友誼和理解

才能保持彼此之間的融洽和諧。人與自然的關係亦是如此，講求天人合一，不能無盡地向大自然索取，也不能不取，要把握一定的尺度，否則會破壞人與自然之間的平衡。即使是原本對立的水火，也能在某個特定的作用下相容相濟。可見萬事萬物都存在「和」。

「和」同樣存在於茶道之中。如茶葉的鮮葉需要的放晴的天氣才能採摘，而不能在陰雨天採摘；在製作茶葉時，鍋中的溫度即不能太高，也不能太低，應該恰到好處，才能製出好茶，而優質的好茶葉也是以勻整為標準；泡茶時，茶葉的投放量要適中，泡茶的水溫要適度，泡茶的時間要適時；分茶時，每位客人的茶湯要均勻……關於茶的一切似乎都離不開一個「和」字，可見「和」在茶道中的核心地位，「和」才是茶道的靈魂。

其實，早在古代，「和」就已經出現在茶中，茶聖陸羽就非常講求「和」，無論是在泡茶的形式上還是在泡茶的器具上都是如此。陸羽以被稱為五經之首的《周易》思想為指導，做出形似古鼎的煮茶風爐，不僅尺寸、外形運用到易學象數原理，風爐還用到了《易經》中的坎、離、巽三個卦象，用以表明煮茶這件事是一件自然和諧之事。在八卦中坎、巽、離分別代表了水、風、火。陸羽曾說：「風能興火，火能煮水」，看似不相關的水與火，實則是相輔相成的

關係，彼此之間為某一特定目的達到和諧統一的狀態。

不僅在煮茶、泡茶時講求一個「和」字，人們在品茶時亦是如此。在品飲茶時，不僅可以實時自省，認真清晰地看待自己，還能真清晰地看待他人，在各自的內省中理解自己和他人，這樣會減少很多不必要的矛盾。儒家就很好地將這種「和」融入到茶道之中。他們認為在品茶的過程中，茶友能彼此互通思想，共同營造和諧的氛圍，更能拉近彼此之間的距離，增進友誼。正是因此，越來越多的人熱衷於以茶會友，舉辦茶會：每當過年過節之際，很多企業單位都會舉辦茶話會，以表團結之意；主人宴請賓客，都會向賓客奉茶，以表誠意和尊重。常常有酗酒後打架鬥毆之人，卻很少有喝茶後言辭、舉止激烈之人，這是因為愛茶之人都深受茶道之中「和」的影響。據聞，在英國開議員會議時，每位議員的面前都會有一杯茶飲，為的就是能緩解緊張的氣氛，避免彼此吵起來。想必這也是因為受到茶道精神的啟發。

身處繁華喧鬧都市的我們，需要尋求一片安寧祥和之地。於是茶為我們提供了這樣一個美好的處所，在茶的世界之中，我們可以安定氣氛、穩定情緒，這是茶道能盛久不衰的原因之一。在茶道的領域，人的善良本性會被喚醒，世間的世俗紛爭會被阻隔，這便是茶道之靈魂 ——「和」的妙處。

▶茶道修習的法則 —— 靜

「至虛極,守靜篤,萬物並作,吾以觀其復。」這是老子的至理名言,莊子也曾說「聖人之心,靜,天地之鑑也,萬物主鏡。」可見,老莊學派的「虛靜觀復法」是助人修身養性、體悟人生的至上法寶。而茶道也是以此法為引逐步走向至高境界。

從古至今,靜與美總是相得益彰。或是儒生、或是羽士,亦或是高僧,都以「靜」為修行之根本。所謂「靜則明,明則虛」,唯有靜才能明澈身心、虛懷若谷,進而看透世事,不為煩事所困擾。茶道中的靜也是此理,「欲達茶道通玄境,除卻靜字無妙法」,在「靜」中才能體會茶道所帶來的愉悅之感,才能真正的感悟到茶之美。

修習茶道之人,不僅能愉悅身心,昇華自我,更能在迷失中尋回自我。煮水、煮茶、泡茶、分茶、聞茶、賞茶、品茶……皆能給人帶來安寧祥和的氣氛,在茶的世界中,沒有喧囂、沒有紛爭,有的只是靜謐與和諧,處在這種氛圍中的品茶者,自有一種空明澄澈的心靈滿足感,其身心也能得到淨化和昇華,「天人合一」大概也就是如此吧。

靜守到純篤的程度,我們才能看透世間萬物,正如同莊子所言:「聖人之心,靜乎,天地之鑑也,萬物之鏡也。」我們在修習茶道時,如能保持自己的平靜之心,便能摒棄心

中的私慾和雜念，讓自己擁有廣闊的胸襟。在茶道之中，我們以茶事為媒介，營造出了一種寧靜致遠的飄渺意境，當我們心田和肺腑的每一個角落都充滿茶的清香時，我們的心靈會變得空明澄澈，我們的身心也會得到昇華淨化，此時的我們便能與大自然在虛靜中融涵玄會，有一種「天人合一」的感悟。

心中有「靜」之人，必然能保持愉悅的心境、清晰的思維，也能看透世間萬物。儒家以靜為本，道家以靜為本，佛家亦是以靜為本。可見「靜」之重要。修習茶道亦需遵從「靜」的法則，安靜地煮水，靜聽泉水沸騰的聲音；沖泡茶湯，靜看茶葉的曼妙舞姿；細品茶湯，靜享茶湯的柔滑和美妙滋味。裊裊茶香、悠悠琴聲，帶給人無盡遐想，讓人感悟茶道的深邃和內涵。

世間萬物在「靜」的烘托下，才能有突顯出細微的聲音，我們的頭腦在「靜」的思緒中才變得更清明。

▶茶道的身心感受 —— 怡

「怡」是茶道中的身心感受。撫琴吟唱、亦歌亦舞、吟詩作畫、觀景賞月、論經對弈都能與茶相伴；獨自面對山水之時可以品茶，三五友人相聚共賞美景時亦可品茶。不同的景、不同的人都能在茶道之中感受到怡情悅性。而這種怡

悅性是深受人們追捧的一種身心感受，故此，茶道備受人們喜愛。

　　不過，自古時起，人們地位、信仰、階級的不同，從茶道中感受的「怡」也不同。古時的文人雅士修習茶道，是為了寄情於物、廣結緣友、激揚文思，他們所感受是茶之韻味帶來的怡情；王公貴族修習茶道，是為了彰顯富貴、附庸風雅，他們所追求的是鶴立獨群的超凡體驗；佛家修習茶道，是為了聚精會神、參禪悟道，他們體會的是茶德與茶效；而平民百姓修習茶道，最為實在，是為了茶能除油膩的功效，以及能提供談論家長裡短的氛圍……但他們都有一個共性，那就是透過修習茶道給自己帶來精神上的滿足和愉悅。這也是修習茶道的目的之一，即為了獲得自己的身心圓滿和身心感受──怡。

　　普通的感受，並不能詮釋茶道中的「怡」。茶道中的「怡」應該有三個層次的感受：

　　第一層感受，直接的視覺、嗅覺、味覺感官感受。在泡茶、品茶時，優美的環境、精緻茶具、行雲流水的茶藝等都能給予修習茶道之人強烈的視覺衝擊，成為最直接的視覺感受；飄香四溢的茶香給予修習茶道之人強烈的嗅覺感受；茶湯美妙的滋味給予修習茶道之人強烈的味覺感受。

　　第二層感受，內心的審美感受，在觀茶、聞茶、品茶之

後，修習者的心緒會被外部的感官所帶動，從而變得敏感。此時，如果聽到泡茶者對茶道一番感悟和解讀，那麼，修習者自然會不由地有所頓悟，覺得身心舒泰、心曠神怡。

第三層感受，這是最深一層的茶道感受，也是一種精神的昇華。當修習之人能寄情於茶，透過第二層次的感受而聯想茶之外其他事物，進而悟出人生，那便是茶道的最高境界了。

作為一種雅俗共賞的中國文化，茶道的群眾基礎甚廣，既能立足於上流社會之中，又能流傳於百姓之間。憑藉的，是它能滿足不同茶人的對「怡」的共同追求，對茶中樂趣的共同追求。

▶茶道的終極追求 —— 真

茶道的起點是「真」，茶道的終極追求也是「真」。何為「真」？即真理、真知道，也是返璞歸真。

所有的茶事都離不開「真」。如茶的品質應該是真茶、真茶香、真滋味；泡茶的環境應該有真美景，牆上掛的最好是名家的字畫真跡；泡茶的器具最好是選擇材質為真竹、真木、真陶、真瓷；泡茶時也應遵循「不奪真香，不損真味」之道……總而言之，茶道中應將求「物之真」。

除了「物之真」之外，還有另外三：「真」存在於茶道

之中：「道之真」、「情之真」、「性之真」。所謂「道之真」，是指在進行茶事活動中真切地感悟「道」，追求修身養性、陶冶性情；「情之真」是指在透過品茶，與有人共訴情懷，拉近彼此之間的激勵，增進彼此之間的友情，對待友人時，態度要真誠，敬客要真情，彼此之間以真心換真情；「性之真」是茶道中講求「真」的最高境界，是透過品茶、賞茶等是自己得到真正的放鬆，釋放天性，放飛自我。

把自己真實的心境寄情於山水之間，把自己真摯的情懷浸潤於大自然之中，把自己真我的靈魂融入到茶道之中。是自己的人格在觀賞茶之色、品飲茶之味中得到昇華，這樣才能感受更真實的自己，才能讓自己擁有更健康，更暢適的身心，天天好心情，日日是好日便是茶道的最高追求。

人一旦真正地愛上茶道，便會執著追求於茶道之「真」，會在茶道的影響下儉德行事，淡泊明志。以真心品真茶，以真意換真情，讓我們步入真、善、美的境界。

▶茶道的三種表現形式

工夫茶、煎茶和鬥茶是茶道的三種變現形式。

工夫茶

早在宋朝時期開始就有了工夫茶，其廣東潮汕地區和福建一代非常盛行非常盛行。工夫茶是茶道的一種表現方

式，由於其極高的沏茶、泡茶操作手藝要求，而且費時費力費工夫，所以稱為「工夫茶」。常常有人錯把「功夫茶」當「工夫茶」，其實是不對的，潮州方言中的「工」發音為「gang」，而「功」發音為「gong」，其實潮州說的應該是「工夫茶」。

進行工夫茶時，是非常費時的，它從煮水，到準備茶器、準備茶葉、投茶，再到兩次的沖水、洗茶、沖茶，然後耐心靜等片刻方可細細品飲，這只是第一次沖泡，接下來還要再煮水、沖水、沖茶，進行第二次沖泡，有些茶還有第三次甚至更多次的沖泡。

此外，工夫茶對所有的相關事物都有較高的要求，如為保泡茶品質，茶器具要小巧，並且必要一壺帶二到四個配杯；為保茶湯口感，最好使用天然的山泉水泡茶；為保經過數次沖泡後還有餘香，最好選用烏龍茶；此外，工夫茶對泡茶者有較高的技藝要求。

煎茶

對於煎茶的起源，我們無從查證，但在很多文人墨客的詩詞我們卻能發現煎茶的影子。「君不見，昔時李生好客手自煎，貴從活火發新泉。又不見，今時潞公煎茶學西蜀，定州花瓷琢紅玉。」蘇東坡在〈試院煎茶〉中便提到了煎茶，他認為西蜀為煎茶的起源。

　　茶葉在被發現之時起，歷經數千年的歲月，其食用的方法有了數次變遷。起初，人們將茶葉生嚼食用，後來用水煮成湯，半製半飲的煎茶法出現在秦漢之後。到了唐朝時期，經蒸壓而成的茶餅成為民間的主要茶飲。煎茶的方法為：在煎茶之前，需要先將茶餅碾碎，然後加以明火烤製，直到茶餅呈現「蝦蟆背」即可。為了防止茶的香味被散發出去，接下來需要將烤製好的茶餅趁著滾燙的熱氣用牛皮紙包起來，待茶餅冷卻後將其研磨成細小的碎末。一切準備就緒後就可以用風爐和釜煎煮山泉水和茶葉了。可見，早在唐朝時期，人們就有了過程繁瑣仔細，且較為講究的煎茶技藝。

鬥茶

　　鬥茶也叫茗戰，是品茶的一種藝術表現形式。起源於唐末，在宋朝時期開始興盛。在古代，最高表現形式的茶道應該就是鬥茶了。一般，鬥茶共有六個步驟，分別為炙茶、碾茶、羅茶、候湯、熁盞、點茶。

　　鬥茶

　　中國古代的文人雅士多愛鬥茶，他們通常是自己煮水和茶葉，在經過比鬥、品嘗、鑑賞茶湯後評定優勝。鬥茶有兩個主要的標準：湯花和湯色。

①湯花

　　茶湯湯面上泛起的泡沫就是湯花，評判湯花有兩個標準。一是湯花的色澤，一般純白色最佳，略遜一籌的是青白、灰白、黃白；二是依據泛起湯花之後，出現水痕的早晚決定勝負。水痕出現最晚者為勝。如果對茶末進行細膩研磨，同時進行恰到好處地點湯、擊拂，泛起的湯花會比較勻細，且能久久緊咬盞沿而不散去，這種狀態被稱為「咬盞」。反之，泛起的湯花則會散開較快，不能咬盞。當湯花散去之時，茶湯和茶盞連線的地方會出現茶色的水線，這便是水痕。

②湯色

　　茶湯的顏色同樣是鬥茶優勝的重要標準。其色澤標準與湯花的色澤標準一致，也是以純白色為最佳。如果茶湯純白說明茶葉的品質鮮嫩，茶葉的在蒸青時火候適當。如果茶湯的顏色略紅，則說明在烘焙茶的過程中，溫度過高；如果伴有青色，是茶葉在蒸青時火候不足所致；如果茶湯顏色泛灰，則是茶葉在蒸青時火候太老。可見，鬥茶之人都是對湯色好壞及與原由了如指掌之人。

　　鬥茶最終是為了品茶，透過茶湯的茶花等方面的比鬥，從中評選出茶色、茶湯、茶味皆突出的佳品為好茶，而攜帶此茶的人便是鬥茶的勝利者。

　　工夫茶、煎茶、鬥茶這三種茶道的表現形式，既渲染了清純、幽雅、質樸的茶性，將中國古代樸素的辯證唯物主義思想包含其中，又具有非常深厚的藝術感染力，是茶文化中不可替代的無價之寶。

二、茶文化，豐厚的茶道底蘊

　　所謂茶文化，是指在飲茶的過程中形成的文化特徵，比如茶道、茶禮、茶聯、茶書、茶故事、茶畫等等。世界上有一百多個國家和地區的人喜歡品茶，每個國家的茶文化各不相同，百花齊放。本章，我們將從不同領域出發，為大家全方位的介紹茶文化的豐富多彩。

▶茶禮 ── 一招一式展現禮儀之邦

　　自古以來中國就是禮儀之邦，在日常生活和社交中，「以茶待客」是一種約定俗成的禮儀。所以，想要讓朋友和客人感受到我們的尊重，同時又展現出我們的禮儀修養，學習和掌握茶禮儀是非常重要的。在整個泡茶、倒茶、奉茶的過程中，每個部分都有其禮儀標準，這些禮儀標準統稱為「茶禮儀」。接下來，我們一起來了解一下這些不可不知的茶禮儀。

▌泡茶的禮儀▐

　　通常，泡茶的禮儀可分為做準備工作的禮儀和泡茶進行時的禮儀。

①做準備工作的禮儀

在做泡茶的準備工作時，也是有禮儀要求的。泡茶者應該保持良好的形象，並準備茶器。

※ 泡茶者的形象

在泡茶的過程中，泡茶者的雙手是非常重要的，因為所有的操作都是用手完成，人們關注最多的除了操作，就是泡茶者的雙手了。所以，泡茶者是不能留長指甲，不可塗擦指甲油的。而且在泡茶之前一定要洗淨雙手，且不能讓雙手佔有任何異味，如香皂味等。手在洗乾淨後，就不要再摸其他的東西了，也不可觸碰臉，避免化妝品的味道沾染在手上，進而沾染到茶葉上，影響茶湯的味道和口感。

泡茶者在泡茶之前，還應注意自己的頭髮、妝容和服飾。長頭髮的泡茶者在進行茶藝表演之前一定要把長髮盤起，如果散落到面前會顯得非常邋遢，影響品茶者心情；短髮的泡茶者也要保證頭髮的整潔乾淨，不能遮住視線，避免頭髮落在茶器或茶桌上，讓品茶者感到不衛生。需要注意的是，在整個泡茶的過程中，泡茶者是不能用手弄頭髮的，否則會顯得很不專業，整個泡茶過程也顯得不夠嚴謹。

此外，泡茶者通常是不允許化妝的，即使要化妝也只能是淡妝，如果濃妝豔抹或者使用香水，會破壞茶藝的美感和清幽雅緻的環境。

　　泡茶者在服飾上，也不可過於鮮豔，衣服的袖口不能過大，避免在泡茶的過程中碰觸到茶具。在進行茶藝表演時泡茶者最好不要佩戴過多的首飾，僅一隻手鐲足以。總之，泡茶者的著裝應該簡約優雅，這樣才與整個茶藝環境相符合。

　　除了要有好的外部形象外，泡茶者還應該在泡茶前調整好自己的心性。只有在心中有茶道的情況下，才能保證神情、心性與茶道技藝相統一。在泡茶的過程中，品茶者才能感受到茶藝表演的清新祥和、溫馨自如的氛圍。

　　※ 茶器的準備

　　在準備泡茶之前，還有一項重要的工作，那就是準備乾淨的器具。茶器必須是乾淨透明的，既不能有茶垢，也不能有灰塵、指紋等有礙欣賞的雜質。

②泡茶時的禮儀

　　在泡茶的過程中，要注意取茶禮儀和裝茶禮儀。

　　※ 取茶禮儀

　　在取茶葉的時候，需要用到茶荷或茶匙兩種工具，取茶的方法有三種。

　　茶荷取茶法，適用於沖泡烏龍茶。取茶過程如下：

　　第一步，右手托住茶荷，令茶荷口朝向自己；第二步，左手橫握住茶葉罐，放在茶荷邊，手腕稍稍用力使其來回滾動，此時茶葉就會緩緩地散入茶荷中；第三步，將茶葉從茶

荷中直接投入沖泡器具中。

　　茶匙取茶法，這種取茶的方式運用較廣，基本適用於各類茶，其取茶過程如下：

　　第一步，左手豎握住茶葉罐，右手開啟罐蓋；第二步，然後用右手大拇指、食指與中指三指捏住茶匙柄，將茶匙放在茶葉罐邊緣手腕向內旋轉舀取茶葉，此時左手配合反向旋轉配合；第三步，將茶匙中舀出的茶葉直接投入沖泡器具之中。

　　茶匙茶荷取茶法，通常是綠茶名品習慣用的方法，取茶過程如下：

　　第一步，左手橫握住已經開啟蓋子的茶罐，使其開口向右，放在茶荷上方；第二步，用大拇指、食指與中指三指捏住茶匙，伸進茶葉罐中，把茶葉撥到茶荷中；第三步，左手放下茶罐，然後托起茶荷，右手用茶匙把茶荷中的茶葉分別撥進泡茶器具中。

　　需要注意的是，在取茶的過程中，應該向觀看者介紹茶葉。

　　※ 裝茶禮儀

　　向茶器中放茶葉也是極為講究的。通常來說，茶葉的量由茶葉種類和喝茶的人數決定。茶葉的投放量應當適中，既不宜過多，也不宜太少。如果茶葉過多，口感會過於濃厚；

而茶葉過少，茶的滋味又會寡淡無味。

當客人有自己的要求和習慣時，可以依據客人的需求投放茶葉。在泡茶的整個過程中，千萬不能為了圖省事，直接用手抓茶葉，這種行為既會影響茶藝的美感，也會影響茶葉的品質，影響客人品茶的心情。

倒茶的禮儀

沖泡好茶葉之後，就需要為客人倒茶了，倒茶也是有禮儀要求的，倒茶順序、續茶禮儀都有標準流程。

① 倒茶順序

一般情況下，我們宴請的客人不止一位，此時，就要考慮倒茶的順序了。通常倒茶的先後順序依次是：賓客的領導、自己的領導、年長者、女士，最後才是其他人和自己。也就是說，要依據賓主、職位、年齡、性別的不同來倒茶，遵循先賓後主、職位從高到低、年齡先老後幼、性別女士優先的原則。否則會讓客人覺得自己沒有被尊重。

② 續茶禮儀

品茶一段時間後，多數人的茶杯可能已經空了一大半，此時就需要為他們續茶。續茶的先後順序與倒茶的先後順序是一致的，要先賓後主、職位從高到低、年齡先老後幼、性別女士優先。續茶時有一定的方法，應該用大拇指、食指和

中指握住客人的杯把，將客人的茶杯端起來，然後側過身將茶水倒入客人的茶杯中，這樣才是尊重客人的表現。

續茶時要注意，千萬不要等到客人將杯中的茶喝完再續茶，應該少量多次。

在茶館喝茶時也可以示意服務員把茶壺留下，自己續茶，這樣會更有品茶的情調，而且在談話中出現尷尬，或者言語空白時，自己續茶可以造成緩解尷尬的用作。

此外，如果客人中有外國友人，可以在倒茶之前詢問他們的喜好，比如是否喝得慣，或是否需要加糖等。

倒茶雖是小事，但客人也能從中看出我們的修養和禮節。如果我們能把以上的禮儀做到位，那麼一定會讓我們與客人之間的關係更親近，品茶過程更愉悅。

奉茶的禮儀

在談奉茶的禮儀之前，我們先來看這樣一段美麗的傳說：

傳說土地公每年都會把這一年來人間發生的事報告給玉皇大帝。一次，當土地公在人間的一個地方巡視時，感覺非常口渴，向路人詢問飲水之處，當地人指向前面不遠處的一顆大樹，告訴土地公那裡有一個大大的茶壺，他可以飲茶止渴。土地公走過去便看到大的樹下有一個茶壺，上面寫著「奉茶」二字，他將茶壺裡的茶到入一旁的茶杯中，並

飲了那杯茶。飲完茶後不禁好奇：「如此佳飲，是誰人所備呢？」

土地公離開不久，又發現了另一個寫著「奉茶」二字的茶壺，就這樣，在人間旅途中，土地公一直用茶解渴。後來土地公也準備了一個帶著「奉茶」二字的茶壺放在自己的廟裡，用於給予人們解渴。同時他還把「奉茶」茶壺帶到了天庭，當玉皇大帝飲過茶後同樣大驚：「人間的茶竟然如此美味！」

雖然這只是一個神話故事傳說，但是卻蘊含著人們在「奉茶」時的主要意義，即待人要友善。否則，怎麼會有人匿名地為來往行人準備「奉茶」茶壺，以解行人之渴呢？

其實早在東晉時期，就有了「以茶待客」禮儀。待客的主人會以茶水、點心招待客人，並親自將茶水端到客人面前「奉茶」，以表尊敬之情。在奉茶時也有很多禮儀講究。

① 端茶禮儀

在端茶給客人時，應該用雙手端其茶杯，以表對客人的尊重，同時也顯示出自己的誠意，這是中國文化的傳統習慣。千萬不能因為怕茶杯太燙，就直接用一隻手捏著茶杯邊沿拿給客人，這樣是很不禮貌的，也不雅觀不衛生，沾滿指痕的杯口會讓客人無從下口飲茶。

雙手端茶也有其禮儀規範：

首先，一隻手托住杯底，另一隻手要扶住茶杯 1/2 以下的部分或茶杯的把手下部，雙手相互配合保持平衡。切不可觸碰杯口。

其次，當茶杯很燙時，為了保持茶杯的平穩，可以將茶杯放在茶托上。這樣更便於客人取茶杯。需要注意的是，如若奉茶對象是長者，那麼一定要略微前傾身體，以表自己對他們的尊敬。

②放茶禮儀

並不是所有的客人都需要我們將茶遞到他們手上，有時奉茶者需要將茶放置在客人面前的桌子上，這時就要注意放茶的禮儀了。

在放茶時，要用左手托住茶盤底部，右手扶著茶盤邊緣，然後用右手拿茶放在客人的右方。當有點心奉與客人時，點心應放在客人的右前方，茶杯放置點心的右邊。如果是請客人飲紅茶，茶杯的把手和茶匙柄應朝向客人的方向放置，然後把砂糖和奶精放在小碟子上或茶杯旁，以供客人自己酌情新增。奉茶時切不可把茶壺嘴對著客人，把茶壺的壺嘴朝向客人，是請人趕快離開的意思，所以千萬不要這樣做。

③伸掌禮儀

在茶藝表演中常常會用到伸掌禮。通常在主人表示「請」，或者客人表示「謝謝」時，也會用到伸掌禮。

伸掌禮的標準動作，四指應該併攏，虎口略分開，手掌略向內凹，並側斜手掌指向所敬奉的物品旁，並面帶微笑。當主客相對而坐時，都以右手向右掌行伸掌禮；當雙方坐在同一側時，右側一方伸右手掌禮，左側的一方伸左手掌禮。

奉茶時除了要注意以上幾個禮儀外，還應該注意以下幾點：俗話說「茶滿欺客」，斟茶時倒七分滿即可，切不可斟滿；水溫不易過燙，以免燙傷客人；若有兩位以上的客人，最好使用公道杯，且每個人的茶湯一定要均勻。

如果我們在宴客品茶時能遵循以上的禮儀，客人會感受到我們的尊敬和誠意，勢必能增進彼此的關係。

▶茶詩 ── 滲透在詩詞中的優美茶篇

中國的茶文化歷史悠久，詩詞同樣博大精深、源遠流長。早在一千七百多年前，茶與詩就結下深厚的情誼。詩是反映生活，抒發情感的文學載體，而茶詩則表達了詩人們對茶的欣賞與熱愛，翻開茶文化史，我們可以看到無數滲透在詩詞中的優美茶篇。

元稹〈茶〉

這首唐代詩人元稹所作的〈茶〉，體裁少見，屬於塔詩。〈茶〉從觀茶到烹茶，再到品茶，給讀者一種無限唯美的浪漫體驗。原詩如下：

茶，

香葉，嫩芽。

慕詩客，愛僧家。

碾雕白玉，羅織紅紗。

銚煎黃蕊色，碗轉麴塵花。

夜後邀陪明月，晨前獨對朝霞。

洗盡古今人不倦，將知醉後豈堪誇。

在詩文的開頭，元稹就點出了全詩的主題，描述茶味香形美的本性，藉助茶道意境來表達自己的心情和狀態。然後提到文人、僧人皆愛茶，自然地表達出茶與詩的相得益彰。隨後依次寫到製茶、煮茶、品茶。字裡行間都是詩人的嗜茶愛茶。

歐陽修〈雙井茶〉

歐陽修同樣嗜茶如命，他所寫的詩文在精不在多，其中關於茶的詩篇十分經典，〈雙井茶〉便是其茶詩的代表作。詩中這樣寫到：

西江水清江石老，石上生茶如鳳爪。

窮臘不寒春氣早，雙井芽生先百草。

白毛囊以紅碧紗，十斤茶養一兩芽。

寶雲日注非不精，爭新棄舊世人情。

豈知君子有常德，至寶不隨時變易。

君不見建溪龍鳳團，不改舊時香味色。

這首詩詳細地描述了人品與雙井茶品質特點之間的關係。詩文中以茶喻人，認為有君子之風的人如同佳茗般可遇而不可求。同時，在詩文的字裡行間，歐陽修透露了自己的一生幾乎與茶為伍，嗜茶之心從未消退過。

杜育〈荈賦〉

晉代詩人杜育的〈荈賦〉在中國現存的古代茶文學作品中，具有很高的文學地位，很多人認為〈荈賦〉是中國茶詩的鼻祖。宋代詩人蘇東坡曾寫道：「賦詠誰最先，厥傳唯杜育。唐人未知好，論著始於陸。」可見他也肯定杜育的首創之功。〈荈賦〉全文如下：

靈山唯嶽，奇產所鍾。

瞻彼卷阿，實曰夕陽。

厥生荈草，彌谷被崗。

承豐壤之滋潤，受甘霖之霄降。

月唯初秋，農功少休。結偶同旅，是採是求。

水則岷方之注，挹彼清流；器擇陶簡，出自東隅；酌之以匏，取式公劉。

唯茲初成，沫成華浮，煥如積雪，曄若春敷。

若乃淳染真辰，色績青霜，白黃若虛。調神和內，倦解慵除。

這首詩描繪了作者與友人同遊茶山的優美景象，既有秋日茶山的美景和茶農不辭勞苦採茶的景象，又有製茶、煮茶的細節描述，以及品茶後的美好感受。〈荈賦〉全篇都以茶為主線，讓人讀後有一種身臨其境之感，又有想要一品茶香的欲望。

▌乾隆〈觀採茶作歌〉▌

相傳這首詩是乾隆南巡到杭州時，看到天竺的茶農採製茶葉後有感所寫，原詩如下：

前日採茶我不喜，率緣供覽官經理；

今日採茶我愛觀，吳民生計勤自然。

雲棲取近跋山路，都非吏備清蹕處，

無事迴避出採茶，相將男婦實勞劬。

嫩英新芽細撥挑，趁忙穀雨臨明朝；

雨前價貴雨後賤，民艱觸目陳鳴鑣。

由來貴誠不貴偽，嗟哉老幼赴時意；

敝衣糲食曾不敷，龍團鳳餅真無味。

清代是茶詩最為盛行的時期，留下了許多著名詩篇，乾隆皇帝的〈觀採茶作歌〉就是其中之一。此詩既抒發了乾隆對茶農辛苦採茶製茶的體恤之情，也表達了自己看到國泰民安的滿足之情。

■李白〈答族姪僧中孚贈玉泉仙人掌茶並序〉■

李白的這首詩所寫的是名茶「仙人掌茶」，此詩也是將名茶滲透在詩詞中較早的詩篇，詩是這樣寫的：

常聞玉泉山，山洞多乳窟。

仙鼠如白鴉，倒懸清溪月。

茗生此中石，玉泉流不歇。

根柯灑芳津，採服潤肌骨。

叢老捲綠葉，枝枝相接連。

曝成仙人掌，似拍洪崖肩。

舉世未見之，其名定誰傳。

宗英乃禪伯，投贈有佳篇。

清鏡燭無鹽，顧慚西子妍。

朝坐有餘興，長吟播諸天。

在這首詩的字裡行間，我們看到了李白對飲茶之妙的讚不絕口，也看到了仙人掌茶的獨特之處。從古至今，詠茶、贊茶的佳作數不勝數，李白的〈答族姪僧中孚贈玉泉仙人掌茶並序〉便是其中之一。從詩文中可以看出，李白也是一名

茶道愛好者，同時善於品茶、評茶。此詩將仙人掌茶的生長環境、製茶方法以及功效等描述得清楚明瞭，是重要的中藥和茶葉研究資料。

▌白居易〈謝李六郎中寄新蜀茶〉▌

白居易是偉大的現實主義詩人，同時也是一個不折不扣的品茶行家，對茶有頗深的了解和見解，因此，留下了諸多茶詩佳作，〈謝李六郎中寄新蜀茶〉便是其中之一：

故情周匝向交親，新茗分張及病身。

紅紙一封書後信，綠芽十片火前春。

湯添勺水煎魚眼，末下刀圭攪麴塵。

不寄他人先寄我，應緣我是別茶人。

這首詩是白居易在被貶後，收到好友寄的茶以及關心時，有感而寫。全文寄情於詩，借茶表達了自己與友人之間深厚情誼。

從古至今，流傳下來茶詩數不勝數，寥寥數語，卻蘊含著茶文化的博大精深。

▶茶與婚禮 —— 敬天地，拜高堂，百年好合

茶，清新脫俗、品質高貴，往往被作為幸福美滿、闔家順遂的象徵。另外「茶不移本，植必生子」，與我們傳統的婚姻觀 —— 堅貞不移、多子多福，十分吻合，因此，茶在

傳統婚禮上必不可少：以茶待客，以茶供奉，以茶行禮……總之，以茶之名，行婚禮之事。這種習俗亙古不變，流傳至今，此篇我們就此話題來進行詳談。

送茶

茶，即是禮。送茶，即是送禮。這裡的「禮」，一是禮物，二是禮節。

舊時婚約，通常為媒妁之言，父母之命。媒人和父母，是婚姻的主導，尤其是女方父母，在婚禮中自然要受到至高禮遇，而此禮遇，通常就是奉茶。送茶，以示尊重、慎重。

男女定情，私底下交換稱「信物」，明面上往來稱之「茶禮」，是一定要有茶的。現在雲南一些少數民族地區，男方去女方家「過禮」，通俗講，即求婚，徵得女方父母同意，仍然需要帶著上等好茶，如果女方收下「茶禮」，這樁婚事就算大概定下來了。女方如果不同意這門親，則要把「茶禮」原樣退回。

清代福格在《聽雨叢談》中記載：「今婚禮行聘，以茶葉為幣，清漢之俗皆然，且非正室不用」。可見，以茶為聘，約定俗成，顯得正式且神聖。

《紅樓夢》中，有一回，鳳姐和黛玉品茶、論茶，說了一句：「既吃了我家的茶，何不與我家作媳婦兒？」惹得黛玉又羞又惱。可見，茶，即為聘，由來已久。

第五部分
茶道哲學

　　另外，湖南少數民族地區，也至今保留著送茶的婚禮習俗，定親那天，男方要帶著「鹽茶盤」去女方家，鹽茶盤，是一個特製的託放禮物的茶盤，由燈芯染色組成的「喜鵲含梅」、「鸞鳳和鳴」等有象徵意義的圖案，再以茶和鹽將縫隙填滿。女方一旦接受鹽茶盤，則表示婚姻關係確定。

　　送茶儀式，基本等同於訂婚儀式，全國各地，風俗不同，但大同小異。男方都要向女方家送上禮物，有的送大禮，有的送小禮，但不論禮物價值如何，除了金銀首飾、衣服布料或是菸酒食品，茶是必不可少的。

　　送彩禮沒有一定之規，通常視家境而定，量力而行，但像茶葉、龍鳳餅、花生紅棗等等這一類象徵性的禮品，都一應俱全。雖然通常重在形式，但對茶葉品質也還是有講究的，應盡量選擇上等精品。

　　由此可見，茶與婚禮密不可分，在傳統婚禮中是重要的角色擔當。

吃茶

　　婚禮中，吃茶，往往意味著許婚。西式婚禮上，司儀在證詞講完之後，往往象徵性的問一句，有無反對意見，反對的舉手，如此云云。而在傳統婚禮上，一派溫馨和氣，一眾親朋好友，只要喝了茶，就表示對這門婚事的贊同、認可、祝福，一切盡在茶中。

現在，「吃茶」一詞逐漸演變為參加喜宴的代名詞，參加新人的婚禮、新生兒的彌月喜宴、老人的壽宴、學生的升學宴……都可以一概論之 —— 去吃茶。

在一些地區，往往是媒人「食茶」，媒人受一方之託，到對方家提親謀婚，如果得到應允，家主則以桂圓乾泡茶，或者以茶煮蛋招待，當地稱「圓眼茶」和「雞子茶」。

漢族「吃茶」，延續了訂婚時的「茶禮」。宋代弘揚儒家文化，以「三綱五常」來規範社會道德，約束人們的行為，「夫為妻綱」，對女人進行嚴密的思想控制，要求女人必須從一而終，矢志不渝。而茶，在古代，由於農業技術落後，茶籽一經播種，落地生根，移栽則難以成活，是「從一」的象徵。程門立雪所講的那個程頤，曾說「餓死事小，失節事大」，反映了當時人們把貞潔看得比生命更重要。因此，嫁娶時，為了寄託「從一」這一美好期許，茶被當作至關重要的婚俗禮物，出現在婚禮的每一環節。

有些少數民族，婚禮上會贈茶、獻茶，是一種禮儀，另外也有古老的「搶婚」習俗，男方「搶到」新娘，則邊跑邊叫「某某人家請你們去吃茶」，這裡的吃茶，象徵吃酒、慶祝、訂婚，與漢族婚禮上所說的吃茶，截然不同。因此我們在談「吃茶」時，要結合各地的風土民情、生活習俗，不可一概而論。

▌三茶▐

閩臺婚禮，稱「三茶天禮」，三茶，即訂婚時的「下茶」、結婚時的「定茶」、同房合歡時的「合茶」。

「三茶」看似繁文縟節，程式複雜，但意義深刻，且民俗禮儀，根深蒂固，因此，也是閩臺婚禮中非常重要的環節。

下茶，媒人上門，正式提親，主人以糖茶相待，有美言之意。

定茶，男方上門，相親謀婚，呈上禮品，若女方情投意合，則收下茶禮，並以一杯清茶相許。

合茶，入洞房前，用紅棗、龍眼、花生等泡茶，寓意早生貴子，跳入龍門。

▌新婚請茶▐

收了茶禮，定下吉日，然後就是舉辦婚禮。

婚禮上，大擺宴席，男女雙方親朋好友到場，以示祝賀。主家則沖泡上好的清茶待客，並以糖果、瓜子、茶餅等點心招待。這一過程，即為請茶。

婚禮上，拜堂成親，常以茶代酒，飲三道茶：

第一道，銀杏湯，新郎新娘各捧一杯，作揖敬神、敬天地、敬先人。

第二道，蓮子紅棗湯，新郎新娘各執一杯，敬給雙方父

母，以感謝養育之恩。也有「改口茶」的說法，從今往後，兒媳就是女兒，女婿亦是兒子。

第三道，茶湯，新郎新娘二人交杯，一飲而盡。

至此，則禮成。從此夫妻同心，恩愛白頭。

▐ 退茶 ▐

求親之路也不總是順遂人意。男方送完茶，女方又悔婚了，則要「退茶」。古時，女子對父母應下的婚事不滿意，就會拿一包乾茶，送到男方家裡。含蓄委婉，表達推辭感謝之意。

▐ 離婚茶 ▐

聚散離合實為人生常態，有聚就有散，以茶相聚，好聚好散，最終也以茶收場。這是雲貴一些地區的習俗。男女雙方，協定離婚，也會挑選吉日，飲茶商談，唱離婚茶，解除關係，不失尷尬。

唱離婚茶，一般誰先提出離婚，就由誰負責擺茶，至親好友圍坐，共同見證。

其中一位長輩，先泡一壺苦茶，男女雙方當著眾親友的面，各飲一杯，如果兩人都未喝完，或者只是象徵性的啜一口，則表示婚姻還有挽回的餘地，眾親友則說合不說分，從中調和相勸。但如果一飲而盡，則說明分開之意決絕，沒有太大的復合希望。

　　第二杯茶，是加了米花的甜茶，據傳，這杯茶由雙方父母念誦 72 遍祝福語，可以令人回心轉意，可是，即便這樣包含父母殷切期許的茶，如果也被男女雙方一飲而盡，那麼還有第三杯。

　　第三杯茶，是祝福。在座親朋好友共飲，滋味清淡，不苦不甜。

　　喝完三杯茶，唱茶歌，歌聲悠揚悽婉，往往令人傷心落淚。如果此時，心生悔意，握手言和，也還來得及。

　　離婚茶，實為勸和茶，委婉含蓄，卻層層推進，旨在挽回婚姻。

　　茶，作為婚禮的重要見證，作為忠貞愛情的象徵，作為至高無上的禮儀，深深根植於我們的婚禮，滲透到我們的生活。婚姻如茶，箇中滋味，細品慢飲，亦需要我們用心經營，誠心面對。

▶茶歌 ── 歌詠小調令人耳目一新

　　中華大地，沃野千里，茶田廣袤，純樸勤勞的茶農，凡事皆能歌。這一節，讓我們共同領略茶歌的藝術世界，感受茶園勞作的萬種風情。

　　唐朝文學家皮日修〈茶中雜詠序〉記載：「昔晉杜育有〈荈賦〉，季疵有〈茶歌〉」，可惜關於此處所說的〈茶歌〉，

並無相關文獻介紹，也就無法得知歌詞內容。

關於茶歌的起源，大致分三類：

由詩為歌

由文人的詩詞作品轉變而來，如宋代的「盧仝茶歌」，是以盧仝的〈走筆謝孟諫議寄新茶〉配以章曲、器樂為歌，當時這類情況較多，熊蕃在〈御苑採茶歌〉序中提到：「先朝漕司封修睦，自號退士，曾作〈御苑採茶歌〉十首，傳在人口。」即表明，當時這十首茶歌，在民間傳唱。

由謠而歌

民謠經過文人蒐集、整理、配曲，再返回民間，如明清時杭州富陽地區流傳的〈貢茶鰣魚歌〉。這首歌，是正德九年韓邦奇根據〈富陽謠〉改編為歌，歌詞唱到：

富陽山之茶，富陽江之魚，

茶香破我家，魚肥賣我兒。

採茶婦，捕魚夫，官府拷掠無完膚，

皇天本聖仁，此地一何辜？

魚兮不出別縣，茶兮不出別都，

富陽山何日摧？富陽江何日枯？

山摧茶已死，江枯魚亦無，

山不摧江不枯，吾民何以蘇？！

第五部分
茶道哲學

反映了當時富陽地區，地方官員為了採辦貢茶、捕捉貢魚，欺壓百姓的殘酷現實。

茶農自己創作的山歌

這一部分，作品豐富，內容廣泛，算是茶歌的重頭戲。這些茶歌，最初並未形成統一的曲調，各有特色，經口口相傳，久而久之，發展為「採茶調」，和山歌、盤歌、五更調、川江號子等並列，成為一種傳統民歌形式。

採茶這一活動，本身具備一種浪漫氣氛 —— 採茶姑娘戴著草帽、腰繫竹筐，穿梭於碧綠的茶壟之間，巧手在樹尖飛舞，蜻蜓點水般，採下那一尖尖珍貴的嫩芽 —— 實在令人心曠神怡！採到興起，歡聲笑語，方興未艾，哼起小調，一唱百喝。這樣的歡樂，也滋生了無數青年男女朦朧的愛情。

因此採茶這一常見的農業活動，往往被賦予濃厚的詩意，成為美好的藝術形象。採茶，也就成為民間山歌的不可或缺的重要題材。

採茶調的發展歷程也可分為三個階段：

① 單純的「茶歌」

就是茶農在田間勞作時，隨口所哼唱的歌。比如山歌、勞動號子、民間小調等等，音樂結構比較簡單，一般由兩個或四個樂句構成。如山歌〈劉三姐採茶〉。

② 載歌載舞的「茶燈」，採茶工作，邊歌邊舞

　　南方諸省各有特色，但骨架音基本相同，為 mi、re、do、la 的四聲羽調式。通常有「正採茶」與「倒採茶」之分，兩者除在唱詞上形成由正月到十二月，時間順序的倒轉變化外，音樂上並駕齊驅。

　　一般來說，「正採茶」較為抒情、柔和、平穩，「倒採茶」曲則調歡快、跳躍，大量運用襯字、襯詞，打破正常均衡的結構，更為靈動悅耳。

　　此外，採茶歌中常插入各種小調，如〈剪剪花〉、〈五更調〉、〈玉美人〉、〈水仙花〉、〈十杯酒〉、〈賣雜貨〉、〈紅繡鞋〉、〈石榴花〉等。伴奏樂器常為二胡、笛子、鑼鼓、嗩吶、大鈸等。

③ 戲劇

　　如贛南採茶戲，就是在採茶歌舞的基礎上發展而來。以「茶腔」、「燈腔」為主，保留了大量採茶山歌、茶燈的曲調，並吸收湖南花鼓戲、廣西彩調的曲牌，形成具有鄉土特色的地方戲。

　　當採茶歌變成民歌的一種格調後，其歌唱的內容，就不限於茶事了，往往融入了大量的生活氣息，尤其是愛情這一重大題材。在此，我們一同賞析：〈正月採茶是新年〉的歌詞，有興趣的朋友可以找到相關影片或者音樂同步鑑賞，會更有韻味！

正月採茶喲，是啊新年咯。

收拾那個打扮咯，上茶山咯。

自從那個今日，看過你啊，

朋友那個約我，上茶喲山。

四月採茶喲，是啊立夏喲。

收拾那個打扮咯，看冤家喲。

自從那個今日，看過你啊，

朋友那個約我，去採喲茶。

五月採茶，是端陽啊。

雄黃酒兒待小郎啊。

郎喝三杯，出遠門咯。

早早出門早還鄉啊。

九月採茶，九重陽啊。

菊花造酒，滿缸香啊。

人家造酒，有人吃哦。

奴家造酒，無人嘗啊。

冬月採茶耶，雪花飛飄喲誒。

採茶的那個哥哥啊，回來咯。

雙手拉著，哥哥的手啊。

從此不要你一人吶，上茶山。

茶歌，亦是情歌，浪漫、炙熱！

除了傳統民歌，現代流行音樂裡，也能看到茶元素、茶題材。比如，由方文山作詞，周杰倫作曲並演唱的〈爺爺泡的茶〉：

爺爺泡的茶

有一種味道叫做家

陸羽泡的茶

聽說名和利都不拿

爺爺泡的茶

有一種味道叫做家

爺爺泡的茶

口感味覺還不差

陸羽泡的茶

像幅潑墨的山水畫

這裡的茶，不僅僅是一種生活狀態，更是一種情感寄託，由周杰倫獨特的嗓音，演繹詮釋，讓我們也回歸那一份飲茶的悠然。

還有諸如宋祖英〈古丈茶歌〉——「家家戶戶小揹簍，背上藍天來採茶」、陶晶瑩〈濃濃的茶〉——「你要一杯濃濃的茶，裡面要有很多葉子」。都是一切茶語寄情語，展現一種健康積極充滿詩意的地生活形態。

「口唱山歌心裡甜，歌聲陣陣潤心間」。悠悠茶歌，山

間迴盪，傳頌千里，飽含了對茶的熱愛、對豐收的喜悅、對美好生活的嚮往。希望這一璀璨文明能繼續發揚光大，茶農積極樂觀、陽光向上的生活態度，根植於你我心田，代代相傳。

▶茶書 —— 一字一句記錄茶路無盡

古今歷代，不乏茶的愛好者和專家，他們把自己關於茶的所見所聞以及親身經歷用文字記錄了下來，並編輯成冊，為後世留下了無數研究茶業的書籍和文獻，這些茶書詳盡地介紹中國的茶文化，以及種茶、採茶、製茶、煮茶、品茶等一系列資料，為愛茶者所品鑑。

陸羽《茶經》

陸羽被後人稱為茶聖不無道理。他所著的《茶經》是中國古代第一部也是最完整的一部茶書，同時還是世界歷史上第一本全面介紹茶概況的著作，因此《茶經》被譽為「茶葉百科全書」。

《茶經》對於茶介紹之詳盡是其他著作望塵莫及的，它將茶的起源、採摘、生產歷史、發展現狀、製作工藝以及煮茶飲茶技藝等方面，都進行了詳細地介紹。因此《茶經》既是一部關於茶的農學著作，也是一部關於製茶的技術書，同時還是一本闡述茶文化的文學讀本。

《茶經》開創了中華茶藝與茶道的先河，對茶文化的發展發揮至關重要的作用，《茶經》還受到全世界茶葉工作者的推崇，有很多國內外愛茶人士對《茶經》進行了專門研究。

陸廷燦《續茶經》

陸廷燦的《續茶經》全文有 10 萬多字，是中國古代最長、最大的茶書著作。全書分為上、中、下三卷，目錄內容依照陸羽的《茶經》順序進行編著。《續茶經》是陸廷燦對前人有關茶業方面資料的分類彙總整合，由茶之源、茶之具、茶之造、茶之器、茶之煮、茶之飲、茶之出、茶之圖以及歷代茶法等組成全書，內容豐富、系統全面完整。在《四庫全書總目錄提要》中這樣評價《續茶經》：「自唐以後約數百載，產茶之地，製茶之法，業已歷代不同。既烹煮器具亦古今多異，故陸羽所述，其書雖古而其法多不可行於今。廷燦一訂補輯，頗切實用，而徵引繁富。」可見其是一本很值得茶人一讀的好書。

蔡襄《茶錄》

宋代蔡襄的《茶錄》也是一本茶學著作，是繼陸羽《茶經》之後最有影響的論茶專著。全書有上下兩篇，上篇論茶，主要從色、香、味和藏茶、炙茶、碾茶、羅茶、候湯、

盞、點茶等方面對品茶、煮茶進行闡述；下篇論茶器，講解了茶焙、茶籠、砧椎、茶鈐、茶碾、茶羅、茶盞、茶匙、湯瓶等茶器，並闡述了對製茶、烹茶用具選擇的獨到見解。全書的上篇和下篇相互呼應，形成一個完整的體系。《茶錄》同樣影響著茶文化的進步與發展。

▎宋徽宗趙佶《大觀茶論》▎

宋徽宗趙佶雖是一個荒誕無能、治國無方的皇帝，但是在他文化素養上的造詣卻讓人望塵莫及，琴棋書畫無一不通，尤其是詩詞。此外，他還是一位懂茶、愛茶之人，他的《大觀茶論》是宋朝時期最具代表性和影響力的茶書經典。《大觀茶論》全書共有 20 篇，共計 2,900 字，是關於茶知識的入門書。《大觀茶論》對北宋時期蒸青團茶的產地、天時、採擇、蒸壓、製造、鑑辨、白茶、羅碾、盞、筅、瓶、杓、水、點、味、香、色、藏焙、品名、外焙等進行了詳細的記述。其文字簡明扼要，通俗易懂，是很多茶人的入門讀本。

▎黃儒《品茶要錄》▎

由於宋代大力提倡茶文化，因此出現了很多茶書著作，黃儒《品茶要錄》就是其一。這本書共有 10 篇：一採造過時、二白合盜葉、三入雜、四蒸不熟、五過熟、六焦釜、七壓黃、八漬膏、九傷焙、十辨壑源、沙溪，以及前後各一篇

的總論。全書仔細詳盡地分析了採製茶葉成敗對茶葉品質的影響，並提出了檢驗、鑑別茶葉的方法和標準，為後人辨茶、品茶提供了借鑑和參考。

▎朱權《茶譜》▎

朱元璋第十七子朱權撰寫的《茶譜》一書，除了簡單介紹茶可以修身養性的緒論之外，還有十六篇正文。書中記載了茶的「解酒消食，除煩去膩」、「助詩興」、「倍清淡」、「伏睡魔」、「中利大腸，去積熱化痰下氣」等功效。同時，還詳盡地介紹了各種飲茶的茶器，如爐、灶、磨、碾、羅、架、匙、筅、甌、瓶等。

此外，朱權還在《茶譜》表達了自己對歷代茶書以及各類茶的看法，他認為唯有陸羽的《茶經》和蔡襄的《茶錄》才闡述出了茶的真諦，認為茶葉的色香味形比茶餅的更勝一籌。他還在書中寫到「會泉石之間，或處於松竹之下，或對皓月清風，或坐明窗靜牖，乃與客清淡款語，探虛立而參造化，清心神而出神表。」，可見其品茶的境界之高。

▶茶與書法 —— 茶香伴墨，書寫不朽篇章

所謂書法，就是將文字藝術化地書寫，書法乃是中華國粹，在中國文化歷史中不斷傳承，其包含精、氣、神的面貌與茶文化如出一轍。

　　早在唐朝時期，茶與書法便結下緣分。在陸羽編著《茶經》時，就有很多書法名家參與到了其中。眾所周知的顏體書法創始人顏真卿便是之中之一。顏真卿與陸羽、皎然是忘年之交，三人把茶與書法巧妙地結合了起來。「三癸亭」便是顏真卿為陸羽造亭品茶所書。

　　所以，從唐代起，茶書法便正式成為茶文化的重要內容。

　　到了宋朝時期，皇帝大力提倡茶文化，推進了茶書法的發展。好茶、好書法的徽宗皇帝除了著有《大觀茶論》外，還有集畫、詩、書法、茶宴為一體的佳作〈文會圖〉留存於世。

　　談到茶語書法，就不得不提到徐渭了，他抄錄的《煎茶七類》不僅僅是茶書著作，其所寫的草書、行書字型更是為後人珍藏。行書卷的《煎茶七類》就曾被清代王望霖撰集，並被收入在《天香樓藏帖》中。徐渭一生都為茶所痴，即使貧病交加之時也不曾棄茶。因此，有人這樣評價徐渭「古今多少人如徐渭，死讀書法與茶不辜負」。

　　從古至今還有很多書名家書寫著他們心中的「茶」。

　　又如趙令時的〈賜茶帖〉：「令時頓首：辱惠翰，伏承久雨起居佳勝。蒙餉梨粟，愧荷。比拜上恩賜茶，分一餅可奉尊堂。餘冀為時自愛。不宣。令時頓首，仲儀兵曹宣教。八月廿七日。」

所謂「酒壯英雄膽，茶助文人思」，茶能激發人創作的激情，茶與書法之間微妙關聯，致使眾多的文人墨客、書法名家把茶和書法融為一體，不斷地傳承和發揚茶文化。

▶茶畫 —— 包含在筆墨山水中的茶韻

茶與畫同樣有著千絲萬縷的微妙聯繫。與茶和書法的關係一樣，茶同樣能激發畫家的作畫靈感。很多雅緻的名畫都有茶的影子。將茶融入到畫作之中既能彰顯茶畫與其他畫作的不同，又能反應當時的茶事與社會現狀。有很多關於茶的畫作，茶畫如同茶詩一樣自始至終都遵循著人們生活的軌跡，展示出人們的真實生活景象。接下來，讓我們一起來了解一些茶畫著作。

┃文徵明〈惠山茶會圖〉┃

明代畫家文徵明與祝允明、唐寅、徐真卿並稱「吳中四才子」，他的畫作功底十分深厚，無論是水墨畫還是工筆畫，都是信手拈來，青山、綠水、人物、花草樹木，皆在他的筆下熠熠生輝，且他的畫風別具一格，從不拘泥於「一筆一墨之肖」。

文徵明曾經創作了很多「茶」的畫作，都以「神會意解」的個性畫風受到讚賞。〈惠山茶會圖〉便是其最為著名的茶事畫作。

閻立本〈蕭翼賺蘭亭圖〉

唐代的閻立本依據何延之的〈蘭亭記〉所作的〈蕭翼賺蘭亭圖〉，描繪了唐太宗的御史蕭翼從袁辯才的手中騙取〈蘭亭集序〉真跡的故事。

年事已高的袁辯才神情自若地與狡猾的蕭翼相對而坐，蕭翼正在向袁辯才索畫，左邊有老者和侍者正在煮茶、分裝茶湯，方茶桌上還擺放著茶碾、茶罐等茶器。能在畫作的意境中體會到當時社會和茶之間的剪不斷的密切關聯。

唐寅〈事茗圖〉

據聞唐寅雖然玩世不恭，但卻才華橫溢，是中國的作畫大家。他的畫作都被世人爭先收藏。唐寅擅長山水、人物、花鳥，其筆墨細秀、線條清細、布局疏朗、畫風修理清雅、灑脫。有很多畫作留存於世。〈事茗圖〉是其代表作之一。

畫中描繪了文雅人士夏日品茶的生活景象，環境清幽。群山圍繞、飛瀑掛川、巨石巍峨，還有蜿蜒山泉流淌，松竹之中藏匿著茅舍一座。在茅舍的廳堂之中，有一人伏案觀書，身前的書案之上還有書籍、茶具等物，有一侍者煮茶。廳堂外的板橋之上，有一訪客，攜琴侍者跟隨其後。在精緻細膩的筆工之中賞畫者彷彿也能聽到小橋流水的叮咚聲，嗅到撲面而來的淡淡茶香。

從古至今，沒有不愛茶的文人雅士，他們創作出了大量

的茶畫著作。這些茶畫大多以描繪煮茶、奉茶、品茶、採茶、以茶會友、飲茶用具為內容。茶畫不僅間接反應了當時社會的茶事現狀，同時還是後人研究茶文化的重要財富。茶畫儼然成為了茶文化的一部分，承載著茶文化的發展。

作為獨特的傳統文化，繪畫經歷了層層累積和發展，茶亦是如此。這就造就了茶與畫的無縫融合，眾多茶畫其實就是數千年的茶文化歷史圖鑑，向世界展示著魅力非凡的茶文化。

▶茶與棋 —— 品茶下棋好不愜意

一壺茶，一局棋，三兩友人共聚，是最愜意不過的事情。

茶與棋都起源於中國，茶有道，棋亦有道，皆能解在凡塵俗世中煩憂，皆是一種文化技藝，這便是茶與棋之間的不解之緣。

「茶爐煙起知高興，棋子聲疏識苦心。」南宋詩人陸游將茶與棋聯繫在一起；曹臣的《舌華錄》將琴聲、棋子聲、煎茶聲等並列為「聲之至清者也」。上海辛園的一楹聯「移石栽花種竹，烹茶酌酒圍棋」同樣描述著一景一茶一棋的雅趣樂事……茶與棋早就相互融入骨髓難分彼此。

其實，很久很久以前，古人就把茶與棋看作一體，文人墨引以為豪的七件雅事 ——「茶詩琴棋酒畫書」，茶與棋便在其中。

盛唐時期，茶與棋以親密夥伴的身分一同興盛，並一同飄洋過海傳入東瀛、朝鮮半島和周邊地區。現今的茶與棋已經受到世界各國的追捧。

其實，茶與棋有很多的的相似之處。例如，茶因產於名山大川，茶性平和中庸；棋亦是講求中庸之道，兩人對弈之時，各執一子輪流下。又如愛茶之人在品茶時追求的是一種空靈通幽的心境，而對弈者亦是追求遠離繁華喧鬧的一種寧靜。對弈的精髓不在於贏，而是在於彼此間的技藝切磋，這與茶之魂相輔相成。可以說茶與棋都是愛好者之間的心靈交流。如此，茶道與棋道自然而然就走在一起。

除了相似之處讓茶與棋有了必然的聯繫之外，飲茶對於下棋的諸多益處，也將茶與棋緊緊地綁在一起。例如喝茶能讓對弈者思維敏捷、清晰，茶能助興對弈等等。

三言兩語並不能解釋茶與棋之間的奧祕，每個愛茶和愛棋之人都有自己對茶與棋的獨特見解。飲茶和下棋，看似完全不同的兩件事，卻在每個人心中留下解不開的結和印記，並共同成為中國數千年文化的一部分。

最後用我很喜歡的句子與大家共勉：「曠世有佳茗，高山流水逢知己。喝茶、飲茶、品茶，縱論天下大事。千古無同局，忘憂清樂遇對手。下棋、思棋、悟棋，胸存百萬雄兵。」

▶茶與對聯 ── 一平一仄茶趣橫生

茶聯顧名思義就是與茶有關的對聯，是茶文化書法形式的表現，也是中國茶文化中不可或缺的一部分。茶聯分很多種，比如茶店對聯，茶莊對聯，茶樓對聯，茶館對聯等等。這些在地方性的茶館茶樓非常常見，現在我們一起來品一品趣味橫生的茶聯吧。

大文豪魯迅一生愛茶，曾經發出感嘆：「有好茶喝，會喝好茶，是一種清福。」

明朝文學家童漢臣寫了這樣一副茶聯：揚子江中水；蒙山頂上茶。只用了十個字，就把蒙山茶的優質寫得淋漓盡致。

清朝乾隆年間，廣東人葉新蓮曾寫下這樣一副對聯：為人忙，為己忙，忙裡偷閒，吃杯茶去；謀食苦，謀衣苦，苦中取樂，拿壺酒來。該聯內容通俗易懂，辛酸中不乏諧趣。

清朝時期，廣州著名的茶樓陶陶居門口的對聯寫道：「陶淵明善飲，易牙善烹，飲烹有度。陶侃惜分，夏禹惜寸，分寸無遺。」這副對聯把詩人陶淵明、陶侃的名字巧妙地融入到對聯裡，和茶樓的名字「陶陶」相映成趣。

鄭板橋也有詩云：「掃來竹葉烹茶葉，劈碎松根煮菜根。」和古時候充滿文化氣息、生活氣息的茶聯相比，現在茶樓的茶聯大多商業氣息更重一些。

在豐富的茶聯文化中，還有很多描寫十大名茶的對聯，有的形容茶葉外形靚麗，有的形容茶湯味道甘甜，五花八門、應有盡有。

「院外風荷西子笑；明前龍井女兒紅。」意思是，荷塘的荷花隨風飄搖，就像西施的笑容一樣迷人，清明之前的龍井非常珍貴，就像酒中的女兒紅。一副對聯，一下就能讓人深刻的體會雨前龍井的珍貴。

還有形容碧螺春的：「碧螺飛翠太湖美；新雨吟香雲水閒。試待清明風景畫；素描穀雨碧螺春。」

形容黃山毛峰的對聯寫得也很貼切：「毛峰競翠，黃山景外無二致；蘭雀弄舌，震旦國中第一奇。」

「秀出東南，匡廬奇秀甲天下；香飄內外，雲霧醇香益壽年。」「欲識廬山真面目；興吟雲霧好茶詩。」不僅讚美了廬山風景秀麗，也讚美廬山雲霧的高等品質。

茶聯是對聯文化中一顆璀璨的明珠，內容生動有趣，意義深刻，既包含了茶藝文化，又讓人聯想，更加增添了品茶的樂趣。

▶茶與祭祀 —— 靈魂與生命的碰撞

在豐富多彩的民間習俗中，茶與祭祀有著非常緊密的關係。《南齊書》中有這樣一段記載，齊武帝蕭賾在自己的遺

詔中說：「在我的靈上，不要擺放動物類的祭祀品，擺放瓜果、茶飲、米飯即可。」由此看來，在南北朝時期，茶文化就和祭祀聯繫在一起了。因此，後世也發展出了「無茶不在喪」的祭祀觀念。

▌以茶陪葬▐

古時候，人們認為茶葉有潔淨乾燥的作用，因此在隨葬時，會放入茶葉，吸收墓穴的異味，讓遺體儲存得更好。正因為如此，在很多地方都還保留著用茶陪葬的習俗。

人們先用甘露葉做成一個菱形的陪葬品，放在死者手中，然後再放上一包茶葉。這樣做的原因，是人們迷信地以為，人去世後在黃泉路上會被灌孟婆湯忘卻生前舊事，甚至還會被路上的小鬼騙去做苦役，備受欺凌。如果用這兩樣東西陪葬，逝者走到孟婆亭時就可以不用喝孟婆湯，從而保持清醒不被小鬼矇騙。因此，茶葉成為祭祀史上重要的陪葬品之一。

除此之外，部分地區還會在棺材裡放茶葉枕頭，就是用白布做一個枕套，其中以茶葉填充。這樣做的原因是，逝者到了陰曹地府後，如果想喝茶，可以隨時拿出來泡茶。在棺材內放置茶葉枕頭，還可以消除異味。在有些地區，死者入殮時，要在棺材底部鋪上一層茶葉、米粒，在出殯蓋棺時再撒上一層茶葉和米粒。這樣做可以完好地儲存遺體，防止遺體受潮，也能達到除去異味的目的。

以茶驅妖除邪

通常來說，喪禮時準備的茶葉是為逝者準備的，但是在一些地區，祭祀時準備的茶葉是為生者準備的。這就是「龍籽袋」習俗。在過去，當地如果有人去世，都要請風水先生選一塊墓地埋葬死者。棺材入土前，要焚香、放鞭炮。這時，風水先生會在墓穴中鋪一塊地毯，並撒一些茶葉、穀子、豆子以及錢幣等物品，接著讓逝者家屬把墓穴中的地毯包裹著這些東西收起來，用布袋裝好封口，懸掛於自己家的房梁上，當地人稱為「龍籽袋」。這帶東西象徵著逝者留給子孫後代的財富。

早些時候，一些地方的百姓不管是過生日、結婚、生子還是擺滿月酒，都要設宴招待賓客。其中辦喪事宴席是比較特殊，飯菜一定要從簡，而且不能喝酒。他們認為家中有人去世是一件不幸的事情，喝酒不太妥當，則用茶水代替。

辦喪事也很有講究，親人去世後，家裡人要委託關係親近的朋友去親戚家報喪。死者去世三天後開始弔唁，通知到的親朋好友都要前去弔喪。親戚朋友到達後，主人需要妥善款待，除了要招呼菸茶以外，每天午夜之後，仍然要提供飯菜。

過去，出殯之前還有「三獻禮」的習俗，由逝者的眾位親屬按照輩分、年齡依次將祭品獻於死者的靈前，並誦讀獻文，而三獻禮之首為茶。

也有部分地區的人們覺得，茶葉是吉祥之物，能夠降妖除邪，保佑逝者的子孫後代平安富貴，吃穿不愁，同時裡面的豆子、穀子也象徵著五穀豐登，六畜興旺。

以茶祭祀

古時候，人們還用茶葉祭祀。用茶葉祭祀的待遇並不是只有顯赫的身分才有，上到皇室貴族，下到平民百姓，在他們的祭祀場合都能看到茶葉的身影。那時，人們用茶葉祭天地人神佛，也用來祭祀鬼魂。很多地區，到現在都保留著用茶葉祭祀的風俗習慣。古時候人們用茶祭祀主要有三種形式：不用煮茶，只放乾茶葉；在茶碗中盛上茶水或者不放茶葉茶水，只擺放茶具作為象徵。

舊時一日三餐的時間都要祭祀：早晨祭早茶神，中午祭日茶神，夜晚晚上祭晚茶神，祭祀時，主要物品還是以茶為主，有時候還會加上紙錢、米粑等物品。

實際上，茶葉出現在祭祀場合，是祭祀發展到後期才出現的。用茶祭祀可以說是一種迷信文化，茶文化史發展出來的一個分支。以茶祭祀雖說是一種封建迷信，但是在某些方面也造成了一些積極的作用。比如，它讓祭祀過程中的浪費現象大大減少。隨著歷史的發展，科學的進步，一些封建時期的祭祀習俗已經漸漸被消除。

國家圖書館出版品預行編目資料

電子書購買

爽讀 APP

尋茶問道，從古代到現代，追尋茶的源頭與歷史演變：香氣縈繞，讓生活受茶葉的薰陶，帶來更多層次的韻味 / 張愛林 著 . -- 第一版 . -- 臺北市：崧燁文化事業有限公司 , 2024.04
面；　公分
POD 版
ISBN 978-626-394-146-5(平裝)
1.CST: 茶藝 2.CST: 茶葉 3.CST: 文化 4.CST: 中國
974.8　　　113003504

尋茶問道，從古代到現代，追尋茶的源頭與歷史演變：香氣縈繞，讓生活受茶葉的薰陶，帶來更多層次的韻味

臉書

作　　　者：張愛林
發 行 人：黃振庭
出 版 者：崧燁文化事業有限公司
發 行 者：崧燁文化事業有限公司
E - m a i l：sonbookservice@gmail.com
粉 絲 頁：https://www.facebook.com/sonbookss/
網　　　址：https://sonbook.net/
地　　　址：台北市中正區重慶南路一段六十一號八樓 815 室
Rm. 815, 8F., No.61, Sec. 1, Chongqing S. Rd., Zhongzheng Dist., Taipei City 100, Taiwan
電　　　話：(02) 2370-3310　　傳　　　真：(02) 2388-1990
印　　　刷：京峯數位服務有限公司
律師顧問：廣華律師事務所 張珮琦律師

---版權聲明---

定　　　價：375 元
發行日期：2024 年 04 月第一版
◎本書以 POD 印製
Design Assets from Freepik.com